문예 작품의 한(恨)풀이 법의학

문예 작품의 한(恨)풀이 법의학

Forensic Medicine :
Solving Resentment in Literary and Artistic Works

문국진 지음

도서출판 별하

지식의 사회 환원을 위하여

의학은 전문가만이 다룰 수 있는 어려운 학문으로 여겨진다. 그러나 사람의 생명만이 아니라 권리도 다루는 법의학이 있기 때문에 근래에 와서는 거의 모든 학문 특히 윤리와 법, 첨단과학, 예술, 역사, 문화와 사회 등의 학문과 관련지어 융합과학의 눈으로 바라보게 되었다.

그래서 본 저자는 정년 후 인생의 이모작(二毛作)으로 예술과 의학 특히 법의학을 접목하는 소위 통섭 과학(consilience science)을 시도하게 되었는데 이에는 나름의 동기가 있었다. 본 저자는 예술인이나 문인 중에 사인을 모르거나 사인이 혼동된 경우, 문헌이나 작품이 남아 있으면 그것을 근거로 사인을 규명하는 작업을 계속하여 문예인들이 몰랐거나 혼동되었던 사인을 규명하고 바로잡는 일을 하는 한편, 예술 작품이나 저서에 내재하거나 암시되어 가려내거나 이해하지 못했던 의학 내지는 법의학적 의미를 찾아내 해석하는 작업을 마치 시신을 부검하듯이 한다 해서 이를 '문건부검(Book Autopsy)'이라

칭하였다.

이러한 문건부검의 방법으로 예술가나 문인들의 창작 유물이나 문건들의 흔적을 탐지하고 탐구하여 진실을 밝힌다는 의미에서 법의학의 이런 분야를 '법의탐적학(法醫探跡學, Medicolegal Pursuitgraphy)'이라 칭하기로 하였으며, 그간 문건이나 예술작품의 법의탐적학적 검색을 통해 이와 관련된 저서 16권을 저술한 바 있으며 2018년에는 이런 내용을 국제법의학회에 보고한 바 있다.

이번 저서명을 '문예 작품의 한(恨)풀이'로 한 것은 한(恨)이란 지난날에 있었던 억울하고 분한 부정적인 감정 경험으로 지난 과거의 일이니, 운명으로 돌려 생각하고 체념하며 잊고 지내는 한국 문화의 독특한 감정 표현의 용어이다. 이러한 용어를 사용한 것은 문예 작품 중에는 작가의 의도에 의한 것이고 나 또한 부지중에 한을 풀지 못해 내재하여 있다고 판단되는 작품들을 골라서 이를 법의학이 푼다는 의미로 붙인 것이다.

특히 이번 저술을 하게 된 또 하나의 간접적인 동기는 전문적인 지식을 지닌 지성인은 자기가 터득해 익숙한 전문지식을 그대로 갖고 생을 마칠 것이 아니라 그 지식을 우리 사회에 환원하고 끝을 맺어야 하겠다는 심정에서 이번 저술을 내게 된 것으로, 즉 전문지식을 상식적인 수준으로 풀어서 문화예술의 예술적인 요소와 접목하다 보면 새로운 해석이 탄생한다는 사실을 경험했기 때문에 그것을 사회에 내놓는 것이 나름대로 지녔던 지식을 사회에 환원하는 길이 되겠다는 심정에서 이 저서를 내게 된 것이다.

이번 글을 쓰면서 저자가 법의학자로서 감탄하지 않을 수 없었던 사실은 어머니 뱃속 태아의 예술 감각은 태모 교류로 형성된다는 움직일 수 없는 작품들

과 만났을 때는 이때까지 해결되지 못했던 작품의 어려운 문제가 저절로 풀리는 감을 받아 그런 것들도 저술에 넣기로 하였다.

그래서 저서의 제1부에는 '작품 내 인권침해 찾아내는 법의탐적학'이라는 제목으로 법의학적 지식 없이는 해석하기 곤란해 납득하기 용이치 않는 작품들을 모아 그 작품이 품고 있던 한을 풀어보는 형식을 취했다.

제2부에는 '어려운 문제의 답을 내포한 작품의 해설'이라는 제목에서는 주로 불가사의한 그림들을 법의학적으로 검토 분석하다 보니 그 작품의 창작의 모티브, 예술적 표현 등을 납득할 수 있어 품었던 한을 풀었다고 보이는 작품들을 모아 기술하여 보았다.

제3부에는 '수수께끼 그림의 법의학적 해설'이라는 제목에서는 우리가 그림을 대했을 때 이를 얼핏 보아서는 수수께끼 같은 그림으로 무엇을 의미한 그림인지 알 수 없는 그림들을 모아 이를 법의학적으로 해설하여 수수께끼의 한을 풀어보았다.

제4부는 '태모 교류와 예술 감각의 신비'라는 제목에서는 어머니와 아기가 뱃속에서 어떻게 교류하여 훗날의 예술에 영향을 미쳤느냐에 대한 확고한 예를 이탈리아 르네상스의 세 거장인 레오나르도 다 빈치, 미켈란젤로, 라파엘로 등이 모자 관계에서 조실모(早失母)였다는 공통점이 있었으며, 또 그들의 작품에는 어머니를 잠입(潛入)시킨 사모화(思母畵)가 있었고, 세 화가가 모두 다 동성애자가 되었다는 공통점이 있는 것을 발견 기술함으로써 이때까지 알려지지 않았던 그 작품들이 품고 내려오던 한을 풀어보았다.

그간 평생 법의학이라는 학문에만 매달려 예술이라는 분야는 모르고 외길

만을 걸어오다가 정년 후에 예술작품과 접하면서 어느덧 30년의 세월이 흘러간 지금의 심정은 참으로 잘했다는 것으로 인생을 즐겁게 살게 되었다.

즉 의학을 전공한 사람으로서 과학적인 새로운 사실을 알 때 느끼는 희열보다 예술에 대해서 몰랐던 것을 알게 되는 희열은 느낌으로 끝나는 것이 아니라 인생을 즐겁게 사는 문을 열어주는 것 같은 희열의 현실감마저 느끼게 돼 하루하루의 삶이 즐겁다는 사실이다.

인간이 편리하게 살기 위해서는 과학이 필요하고, 인간답게 살기 위해서는 예술이 가미된 인생이어야겠다는 것과 또 하나는 예술작품을 과학적으로 탐검하다 보면 마치 무의식이 의식에 떠오르듯이 나름의 한풀이가 된 것 같은 새로운 감성이 떠오른다는 사실도 알게 되었다.

이 책을 펴내는 것을 기꺼이 맡아 주신 도서출판 별하의 박주인 대표와 밤낮을 가리지 않고 책 펴내기에 골몰했던 편집부 직원 여러분의 노고에 심심한 위로와 감사를 올립니다.

2020년 새봄을 맞이하며

목차

2부 어려운 문제의 답을 내포한 작품의 해설

3부 수수께끼 그림의 법의학적 해설

4부 태모 교류와 예술 감각의 신비

1부

그림 내 인권침해 찾아내는
법의탐적학

1
그림을 통해 본 배심원제 재판의 모순

- '프리네'사건과 '채플린'사건 -

옛날 희랍에는 창녀와는 다른 고급 접대부가 있었는데 이들을 '헤타이라 (hetaira)'라고 불렀다. '헤타이라'를 직역하면 '여자친구'라는 의미로서 고관들의 술자리에 시중드는 접대부를 말하는 것인데 당시 아테네에 있어서 여성들의 지위는 보잘것없이 낮았으며 또 일단 결혼한 부인들은 사람들 앞에 나타나는 것이 금지되어 있었기 때문에 생긴 것이라 한다.

그래서 집에 손님을 초청하면 그 집 주부의 대신역을 하는 것이 '헤타이라' 이었다. 당시 아테네에는 헤타이라를 양성하는 강습소가 있었으며 주석에서 예법은 물론이고 상당한 수준의 교양을 지니도록 교육하였으며 남성을 다루는 기교도 가르쳤다고 하는데 우선은 이 강습소에 들어가는 데는 얼굴과 몸매가 뛰어나지 않으면 입학할 수 없었다고 한다.

'프리네'사건

기원전 4세기경에 아테네에는 프리네(phryne)라는 헤타이라가 있었는데 그 미모가 얼마나 뛰어났었던지 당시 유명한 조각가 프락시틸레스(Praxitilles)가 크리도스의 아프로디테 신상을 제작하는데 프리네를 모델로 삼을 정도의 절세의 미인이었다.

당시의 고관대작과 부자들은 어떻게 하면 그녀와 정을 통할 수 있을 것인가가 하나의 관심사였다고 한다. 왜냐하면 아무리 권세가 있고, 돈이 많은 부자일지라도 좀처럼 가까이하지 않은 헤타이라이었기 때문이다.

프리네에게 접근하려고 온갖 애를 다 쓰다가 딱지 맞은 에우티아스라는 고관이 이 여인에게 보복하기 위해 '신성 모독'죄로 법에 고발하였다. 즉 엘레우스의 '신비 극'을 할 때 관객들 앞에서 그녀가 자기의 알몸을 드러냈다는 것이다. 당시 그리스에서는 신성모독 죄는 대개 사형에 처했다.

이때 프리네의 옛 애인이었던 히페레이데스가 그녀의 변호를 맡고 나섰다. 그가 가진 유일한 논증은 미학적 성격의 것이었다. 그는 프리네의 아름다움에 호소하기 위해 그녀의 알몸을 천으로 씌워 보이지 않게 하고 법정에 입장시켰다. 그리고는 마치 신상의 제막식을 하듯이 모두의 앞에서 몸을 덮었던 천을 갑자기 올렸다.

많은 배심원은 그녀의 알몸을 보자 경악을 금할 수가 없었는데 그것은 프리네의 알몸이 된 몸매는 그야말로 누드 그림의 대표적이라 할 수 있을 정도로 균형 잡히고 아름다웠기 때문이다. 양팔로 얼굴을 가리고 있기 때문에 그녀의 양 유방과 허리에서 허벅지 다리로 흐르는 몸매 곡선을 더욱 뚜렷이 그 곡선미를 자신만만하게 재구성하고 있어, 배심원들은 "오! 저 아름다움을 우리는 신의 의지로 받아들이자. 저 자연의 총아는 선악의 피안에 서 있는 것이다. 저 신적인 아름다움. 그 앞에서 한갓 피조물이 만들어낸 법이나 기준들은 그 효력을 잃는다."라고 외치고 판결은 '무죄!'로 내려졌다. 이러한 스토리를 프랑스의 화가 제롬(Jean-Léon Gérôme 1824-1904)은 '배심원 앞의 프리네'(1861)라는 그림으로 표현하였다. (그림 1)

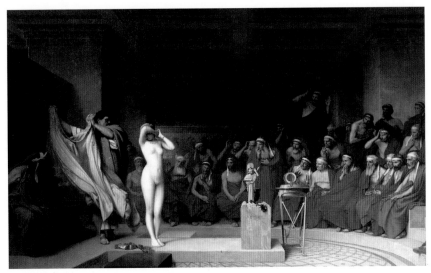

▌▌그림 1: 제롬 작: '배심원 앞의 프리네' (1861) 세인트 페텔스부르크, 헤르미타지 미술관

　프리네는 부끄러운 듯 두 팔로 얼굴을 가리자 배심원들은 신상에 자기의 몸 모양을 빌려주었던 저 여인의 눈부신 아름다움에 경악을 금치 못한다. 프로이드 식으로 얘기하면, 여기서 우리는 절시증(竊視症), 즉 야한 것을 훔쳐보고 즐기는 욕망을 볼 수 있다. 남의 몸매를 감상하는 저 배심원들. 특히 왼쪽 구석에 앉아 있는 에우티아스를 보라. 히페레이데스는 천으로 이 비열한 고발자의 시선을 막음으로써 신적인 아름다움을 훔쳐보는 특권을 이 부도덕 주의자에게만은 유보한 셈이다. 목을 길게 빼고 시선을 천 너머로 던지려는 에우티아스의 안타까운 표정이 잘 표현되었다.

　화가 프라파 (José Frappa 1854-1904)는 '프리네'(1904)라는 작품으로 배심원들이 그녀의 아름다움을 더 보기 위해 다가서 그녀에게 몸의 노출을 요구하

는 관음증(觀淫症)적인 행위에 프리네는 순순히 이에 응하는 장면으로 표현하였다. (그림 2) 또 '이 세상에 아름다운 것이 수없이 많지만, 인간의 신체 만금 아름다운 것이 없다.'라고 한 헤러클라투스의 이야기를 떠

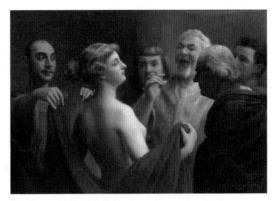

오르게 하는 것은 조각가 에리아스 로버트(Élias Robert 1821-1874)의 작품 '프리네'(1855)를 들 수 있다. (그림 3)

이 작품들의 이면에는 배심원제 재판이 여인의 아름다움 앞에서는 동요되고 그 아름다움에 말려들어 무죄가 되었다는 것을 여인의 알몸을 통해 표현한 것이다.

'채플린'사건

또 다른 배심원 재판의 모순을 폭로한 사건은 한평생 남을 웃기면서 살아온 20세기 최고의 희극배우는 찰리 채플린(Charlie Chaplin 1889-1977)이라는 것은 모두가 아는 사실이다. 그는 남을 잘

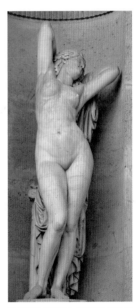

▌그림 3: 에리아스 로버트의 조각 작품 '프리네' (1855) 파리 루브르 박물관

웃기기만 한 사람이 아니었다. 우스꽝스러운 몸짓에는 슬픔이 숨어 있었고, 어색한 웃음에는 애수가 담겨 있었다. 채플린은 남을 웃기고 돌아서서 혼자서는 울었던 사람이라고 한다. (그림 4, 5)

 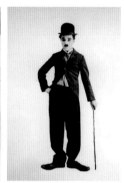

▌▌그림 4: 채플린의 젊었을 때의 모습 사진　▌▌그림 5: 등록상표같이 이미지화된 채플린의 모습사진

영화인 채플린의 눈부신 업적에 비해, 사생활 면에서는 상당한 스캔들을 낸 것으로도 유명하다. 특히 여자관계가 복잡하였는데, 그가 결혼했건 아니면 연애만으로 끝났든 간에 대부분 관계를 맺은 여자들이 10대들이라는 점에서 '병아리 잡는 매(Chicken Hawk)'라는 별명으로 불리기도 했다. (그림 6)

채플린이 여우 지망생 조안 배리(Joan Barry, 1920-1996)를 알게 된 것은 1941년이었다. 그는 배리가 아름답고 여우로 출세할 수 있겠다 생각되어 연극학교에 보내 공부시켰으며 그녀를 여우로 키우기 위해 온갖 정성을 다했다. 그러는 사이에 두 사람은 사랑에 빠져 깊은 관계를 맺고 동거하게 되었다. 그러다가 1942년에는 배리가 정신병 증세를 보여 결별하게 되었다. 문제는 그 후 배리가 임신을 하여 1943년 10월에는 애를 낳게 되었으며 그 애는 채플린의 아이라 하였으며 채플린은 이를 부인하여 법적인 소송으로 번지게 되었다.

수태일수와 배란일수를 계산한 결과 배리는 1942년 12월 23일에서 24일 사이에 임신하였다는 산부인과 의사의 보고가 나왔다. 따라서 문제는 수태 가능한

날짜인 12월 23일을 전후해 3일이라는 기간에 두 사람은 동침한 사실이 있는가가 문제 해결의 핵심이 되었는데 채플린은 없다 하고 배리는 있다는 주장이었다.

■ 그림 6: 병아리 잡는 매(Chicken Hawk)' 시대의 채플린의 모습 사진

배리의 진술에 의하면 1942년 2월까지는 채플린과 동거한 것이 사실이며 그 후에 두 사람 사이는 벌어져 연락이 두절되었다는 것이다. 배리가 아무리 찾아가도 만나 주지 않아 12월 23일 밤에는 채플린을 살해하려고 권총을 준비하고 방문하였는데 역시 부재중이라 만나 주지 않아 창문을 깨고 들어가니 채플린은 침대에 누워 있다가 일어나서 가진 아양을 다 떨어 하는 수없이 총을 내려놓고 두 사람은 관계를 가졌다는 것이며 채플린은 이를 부인하였다.

하는 수 없이 어린이의 친자 확인 혈형 검사를 한 결과는 다음과 같았다.

채플린	O 형	MN 형
배리	A 형	N 형
어린이	B 형	N 형

ABO식 혈형 검사로 채플린은 어린이의 아버지가 아니라는 것이 확실히 증명되었다. 즉 O형의 아버지와 A형의 어머니 사이에서는 B형의 어린이가 출생할 수 없는 것이다. 그러나 배심원들의 주장에 따라 법원의 킨케트 판사는 채

플린이 그 어린이의 아버지라는 판결을 내리며 어린이의 양육비 조로 주급 75불과 변호사료 5,000불의 지급을 명하였다. (1945년 5월 2일의 판결)

이렇게 확고한 과학적 증거를 무시하고 비논리적 판결을 내린 이면에는 배리의 법정 증언이 역할 하였다는 것이다. 즉 만나주지 않는 채플린을 살해하려고 12월 23일 밤에 권총을 준비하고 창문을 깨고 들어가자 채플린은 놀라서 가진 아양을 다 떨며 살려달라고 애원하기에 그만 그것에 속아 총을 내려놓자 달려들어 자기를 침대에 쓰러트리고는 성교를 하였다고 진술하며 이 재판에 따라 자기는 비참해질 수 있다는 애원과 더불어 일생일대의 명연기를 하는 바람에 배심원들은 완전히 배리의 연기에 끌려 동정하여 내려진 판결이라는 것이다.

이렇듯 배심제 재판은 법 이외의 요소에 의해 좌우 될 우려가 있으며 지금도 이러한 경향을 부인할 수 없다.

2
예(藝)적 표현의 씨앗이 되곤 한 마음의 병

- 화가 바로가 빚어낸 광기, 공포, 그리움 -

행복한 사람은 예술가로서의 진가를 발휘할 수 없다는 고어가 있다. 평상시에는 느낄 수 없는 작품에 대한 무서운 심취가 좌절과 허무, 두려움과 결핍을 느낄 때 생기게 되는 불안감을 해소하기 위한 심적 고통을 겪고 난 뒤에 거의 본능적으로 제작한 미술과 음악, 문학 등의 문예 작품은 평상시에는 연결될 수 없는 영혼과의 직접적인 대화로 신비의 예술성을 느끼게 돼 이를 발휘하게 된다는 것이다.

즉 쉬운 말로는 삶을 통해 불행과 고통을 겪어본 사람만이 인생과 세상사에 대해 의문을 품게 되고 존재에 대해 고뇌하게 되기 때문에 그 결과로 탄생하는 것이 초현실주의 문예 작품이라는 것이다.

이렇게 해서 생산한 작가들의 작품을 법의학적 인권 개념으로 분석해 보면 그러한 예술가들의 삶은 때로는 광기와 불안으로 점철되면서 기묘한 상상력과 구성, 채색 등으로 그들만의 정신세계를 온전히 보여주고 있는 것이다. 그러한 예의 화가로 보이는 스페인의 여류 화가 레메디오스 바로(Remedios Varo, 1908-1963)의 삶의 궤적을 통해 그녀의 어려서부터의 경험이 어떻게 작품으로 탄생하였는가를 살펴보기로 한다.

부유한 가정에서 태어난 바로

　바로는 스페인 카탈루냐 지방에서 태어났다. 수력공학 기술자인 아버지는 어린 바로를 데리고 스페인뿐만 아니라 아프리카 북부까지 다니며 미술관을 관람시키고 여러 문물을 둘러보게 했는데, 이때부터 바로는 풍부한 예술적 감성을 지니게 되었다. 또한, 딸에게 제도법을 가르쳤기 때문에 바로는 어려서부터 그림과 도표를 모사하는 데 능숙했고 예술적 표현을 배우며 자랄 수 있었다.

　여러 도시를 돌아다니며 생활하던 가족은 마드리드에 정착하게 됐는데, 바로는 그곳의 수녀원 학교에 들어가게 된다. 그곳에서의 엄격한 교육과 규율은 오랜 여행과 새로운 것에 익숙한 그녀에게는 감옥처럼 숨 막히는 곳이었다. 이때의 경험이 바로가 지니게 되는 불안의 씨앗이 된 것으로 보이기도 한다.

　그 무렵의 예술가들은 초현실주의 운동에 눈을 돌리기 시작했는데, 바로 자신도 유년 시절부터 초현실주의에 관심을 두고 있었다. 그래서 그녀는 초현실주의 화가 지망생이었던 리사라가와 결혼하였는데 그때 그녀의 나이 22세였다.

　그 당시에 여자로는 입학하기 어려웠던 파리의 자유예술학교(La grande Chaumiere)에 입학할 수 있었다. 하지만 곧 자퇴하고 바르셀로나로 돌아왔으며, 화가로서 활발히 활동하던 중 스페인 내전과 제2차 세계대전을 맞고 감옥에 투옥되기도 하는 등 여러 일을 겪는다. 마침내 바로는 1941년 멕시코로의 망명을 선택하기에 이른다. 그곳에서 그녀는 유럽의 여러 예술가와 교류하며 더욱 활발히 활동한다.

　바로의 남자관계는 매우 복잡했다. 평생을 통틀어 네 명의 남자와 결혼했으며, 수많은 남성과 동시에 관계를 맺기도 하고, 헤어진 후에도 평생 친구로 남는 등 좀 복잡하고 특이한 남자관계를 지향했다.

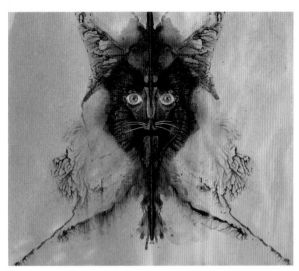

▌ 그림 1: 바로, <양치묘(羊齒猫)>, 1943, 근대미술관, 멕시코시티

　이를 정신의학적으로 보면 여성이 한 남자에 만족하지 못하는 비정상적인 성
욕항진증이라고 말할 수 있는데 이러한 상태를 여성음란증(女性淫亂症) 즉 '님
포마니아(nymphomania)'라고도 한다. 특히 한 사람만이 아니라 모든 남성을
지나치게 사랑하는 박애주의적인 형식으로 남성에게 호감을 느끼는 것을 '카
사노바 형'이라 하는데 바로에게서도 이러한 성향이 보였다는 것이다.

님포마니아를 표현한 작품으로 보이는 그림

　이렇게 진단을 내릴 수 있는 이유는 그녀의 남성 편력과 함께 그녀의 작품
에서 님포마니아적 상징을 엿볼 수 있기 때문이다. 그녀의 <양치묘(羊齒猫,
Gato Hombre)>(1943) 라는 작품은 앞서 표지 그림의 설명에서 하였듯이 언

■ 그림 2: 바로, <별 사냥꾼>, 1956, 근대미술관, 멕시코시티

뜻 보기에는 고양이의 얼굴을 그린 것인데 구도가 매우 특이하다. 코는 중심에 있고 눈은 무섭게 빛나며 유난히 긴 혀를 밑으로 내밀고 있다. 마치 고양이 머리가 사람의 두 다리 사이에 끼어 있는 듯 보이기도 하는데, 고양이 얼굴의 위치가 바로 여성 성기가 위치한 다리 사이고, 고양이는 아주 매서운 표정을 하고 있다. 이것은 고양이가 쥐를 사냥하듯 남성이라면 마구 사냥하는 상징성을 표현한 것 같아 '님포마니아'를 연상케 한다는 것이다. (그림 1 & 표지설명 참조)

또 하나의 그림은 <별 사냥꾼>(1956)을 들 수 있는데 밤하늘의 별을 사냥하는 여자 사냥꾼을 그린 것이다. 오른손에는 채집망을 들고 왼손에는 사냥한 별을 넣을 철망을 들고 있는데 이미 그 속에는 여성의 수호신이라 할 수 있는 달을 사냥해 넣어놓고 있다. 그런데 이 여성은 가슴 부분이 벌어져 있는 옷을 입고 있는데 그 형태로 보아 여성 성기의 대음순(大陰脣) 모양을 하고 있어 여성 성기를 떠올리게 하며, 이러한 대음순을 소지하고 있는 여성이라면 별과 달과 같은 상징물만 아니라 남성도 사냥할 것만 같은 분위기를 암시한 것 같아 그

림의 주인공은 이 작품을 통해서도 여성 음란증임을 표현한 것이 아닌가? 하는 해석을 하게 한다.

공포와 그리움의 창작물

초현실주의에 고무되었던 바로는 꿈과 연금술 그리고 점성학과 신비주의, 마술 등 모든 신비스러운 것에 관심을 두었으며, 과학에도 조회가 깊었다. 아마도 아버지를 따라 여행을 다니고, 또 한편으로는 수녀원에서 운영하던 학교에서 억압적 생활을 강요받던 소녀 시절이 바로에게 모험과 상상의 나래를 무한히 펼 수 있도록 한 것 같다. 그리고 어른이 되어 겪은 전쟁과 수감생활,

▌그림 3: 바로, <정신분석 의(醫)를 방문한 여인>, 1961, 근대미술관, 멕시코시티

추방으로 인한 방황이 불안과 공포를 야기해 유년 시절의 환상들과 섞여 독특한 작품세계를 만든 것이 아닌가 짐작해볼 수 있다.

바로는 암 공포, 벌레 공포로 불안이 매우 심했다. 특히 작품을 발표할 무렵이면 긴장으로 인해 이러한 증상이 더욱 심해졌다. 그래서 정신분석 의사를 방문하곤 했던 것으로 보인다. 왜냐하면 그녀의 그림에 "정신분석의(精神分析醫)를 방문한 여인"(1961)이라는 것이 있는데 이 그림에는 두 개의 사람 머리

▌ 그림 4: 바로, <탑을 향하여>, 1961, 근대미술관, 멕시코시티

가 그려져 있는데 그 하나는 여인의 옷에 부착되어 있으며 다른 하나는 손에 들고 있다. 손에 들고 있는 것은 자기 아버지의 것이며 다른 하나는 자신의 것으로 보인다. 못 견디게 그리운 아버지의 머리는 우물에 버림으로써 아버지의 환상에서 벗어나려 한 것 같으며, 여차하면 자기의 머리마저 버릴 수도 있다는 비장한 결의가 표현된 듯싶다. 이런 걷잡을 수 없는 혼란한 정신 상태에서 정신분석 의사를 찾았던 것으로 해석된다. (그림 3)

조국 스페인에서 멕시코로 망명한 바로는 고향의 추억과 가족, 친구 등 잃어버린 것들을 대신하여 더욱더 깊고 견고한 뿌리를 찾기 위해 자기 내면세계로 향하는 작업을 계속했던 것으로 보인다. 그것이 우리가 바로의 작품에서 그녀 내면의 세계를 그대로 볼 수 있는 이유이다. 바로는 가족에 대한 그리움을 주제로 평생을 통해 여러 장의 그림을 남겼다. 불안을 느낄 때는 가족이 더욱 보고 싶었고, 과거가 더욱더 그리웠던 것이다. 그녀의 에세이를 살펴보면, 아주 오래전 4대조 할아버지가 건립했다는 수도원에 대해 몽상하는 것으로 정신적 불

안을 일시적이나마 벗어나려 했다는 글도 발견할 수 있다.

바로의 이러한 내적 세계가 반영된 작품으로 <탑을 향하여>(1961)라는 그림이 있다. 어릴 때 다니던 수도원 여학교를 상상하게 하는 이 그림에는 여러 명의 학생이 수녀에게 인솔되어 어딘가로 가고 있다. 학생들의 얼굴이 모두 똑같아 마치 그녀 자신을 표현한 것 같은데 시선들을 자세히 보면 한 명만이 화면 밖을 바라보고 있는 듯하다. 이 작품은 스페인을 떠나 24년 만에 그린 것인데 잊을 수 없는 고향에 대한 향수와 지금 사는 곳에서 자립해야 한다는 내면 갈등이 표현된 것으로 해석된다. (그림 4)

이 이외에도 그 당시로써는 드물게 보는 초현실주의 대작을 많이 남긴 바로는 활발한 활동 중 1965년에 갑작스러운 심장발작으로 세상을 떠났다. 따로 사인이 발표된 것은 없으나 그녀의 사진에도 잘 나타나 있듯이 지독한 골초였던 것 같다. 아마도 정신적인 불안에서 오는 갈등과 공포, 심한 니코틴 중독이 그녀의 심장을 멈추게 했으리라 추측되며 그녀 내면의 아픔과 방황들이 신비로운 자신의 그림들을 통해 제대로 치유되었다면 좋았을 텐데 그것으로는 충분하지 않았던 것이 죽음을 촉진한 것이 아닌가 하는 아쉬운 생각마저 든다. (사진 1)

▌▌사진 1: 그림 그리며 담배를 피우고 있는 바로의 모습사진

3
여인의 운명, 다윗과 밧세바 사건 1

- 역사상 최초의 미필적 고의 -

 여성의 인권은 현대에 들어서야 존중받기에 이르렀다. 중세시대 마녀사냥을 포함해 여자의 개성과 특성은 음험하고 미천한 것으로 치부되기 일쑤였으며, 그런 일로 인해 숱한 여인들이 요부나 마녀로 몰려 죽음에 이르거나 기구한 운명을 살아내야 했다. 다음의 이야기는 한 나라의 통치자이며 군의 통수자인 기혼 남자가 유부녀를 탐내 그 남편인 군인을 최전방의 위험지대에 보내 죽음으로 몰아넣은 비극적 사건이다. 통치자는 여인의 남편을 직접 죽인 것은 아니었지만 살의(殺意)를 지니고 있던 것만은 사실이었다. 이러한 것을 법률용어로는 '미필적고의(未必的故意)에 의한 살인'이라 한다. 어떤 행위의 결과로서 사람이 다치거나 죽는다는 것을 인식하면서도 그런 결과가 발생해도 괜찮다고 묵인하는 점에서 고의성이 인정된다. 저자는 여러 자료를 탐적하면서 밧세바(Bathsheba)라는 여인과 그 남편의 몰살된 인권을 회복해주고 싶었고, 이들의 운명을 제재로 한 그림들이 시대에 따라, 또는 작가에 따라 어떻게 달리 표현되었는지에 관심을 두었다.

밧세바는 과연 요부일까?

 젊은 나이에 이스라엘을 통일한 다윗 왕은 언변도 좋았고, 미켈란젤로(Buonarroti

Michelangelo, 1475-1564)가 제작한 <다윗(David)>(1501-1504) 조각상에서 보는 바와 같이 미남형의 걸출한 인물이었다. 그런 다윗 왕이 자신이 가진 무소불위의 권력을 사용해서 한 여인과 남자를 비극으로 몰아넣은 사건이 있었다. (그림 1)

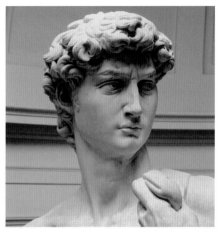

■ 그림 1: 미켈란젤로, <다윗>, 1501-1504, 아카데미아 미술관, 피렌체

어느 여름날 저녁 다윗 왕이 궁궐 옥상에서 바람을 쐬다가 멀리서 목욕을 하고 있는 한 여인을 발견하고는 그만 그녀의 아름다움에 반해버렸다. 다윗은 곧 사람을 시켜 여인에 대해 알아보게 해 그녀가 밧세바라는 이름의 유부녀이고 그녀의 남편은 우리아(Uriah)라는 군인으로 지금은 전장에 나가 있다는 것을 알게 되었다. 다윗 왕은 그 틈을 노려 사람을 보냈고, 여인을 궁으로 데려오게 했다. 그리고는 왕의 권력을 이용해 관계를 맺었는데, 머지않아 그녀의 임신 사실을 알게 되었다.

다윗 왕과 밧세바의 만남에 대해서는 보는 관점이 두 가지가 있다. 바로 밧세바를 천하의 요부(妖婦)로 보는 눈과 닥쳐오는 운명에 순응한 숙명의 여인으로 보는 눈이 그것이다. 그러나 대부분의 문헌은 그녀가 왕을 유혹하기 위해 일부러 왕이 볼 수 있는 곳에서 목욕을 했다는 견해가 많다. 과연 그러한 견해가 사실인지 여러 자료의 분석을 통해 의심해볼 만한 점이었다.

'요부'라는 말과 비슷한 뉘앙스의 단어로 팜파탈(femme fatale)이라는 것이

있다. 이 단어는 프랑스어로 '여성'을 의미하는 '팜(femme)'과 '파멸로 이끄는' 또는 '숙명적인'을 의미하는 '파탈(fatale)'의 합성어이다. 곧 팜파탈은 '숙명적인 여인'을 뜻한다. 숙명적이라는 말은 피할 수 없는 필연적인 굴레를 의미한다. 즉 팜파탈은 자신이 원하든 원하지 않던 그런 삶을 살아야 하는 비운의 여성을 말하는 것이다. 이들은 남성을 단번에 압도하는 마성적인 아름다움을 지녔고, 이들과 함께하는 남성은 여인의 운명에 휩쓸려 파국을 초래하기도 한다. 이 단어는 19세기 낭만주의 작가들에 의해 문학 작품에 사용된 후 미술, 연극, 영화 등 다양한 장르로 확산되었다. 이후 팜파탈이란 남성을 죽음이나 고통 등 치명적 상황으로 몰고 가는 '악녀'나 '요부'를 뜻하는 말로 확대 변용하여 사용하게 되었다.

밧세바의 경우에는 어떤 의미에서든 팜파탈임에 틀림이 없는 것 같다. 다윗 왕이 한눈에 반할 만 한 미모와 몸매를 지녔고, 결국 그로 인해 다윗의 미필적 고의에 의한 살인으로 남편을 잃은 여인이기 때문이다. 그런데 좀 더 구체적으로 분석해볼 만하다. 현명하고 위대했던 왕을 밧세바가 일부러 유혹해 결국 남편을 파멸로 이끌었는지, 아니면 권력에 제압당하고 그러한 운명에 순응해야만 하는 비극의 여인으로 볼 것인지를 말이다. 이에 따라 밧세바는 '요부'가 될 수도 있고 '숙명의 여인'이 될 수도 있다. 화가들도 의견이 분분한 이 문제에 대해 관심이 많았다. 그들의 작품을 보면 각각의 화가들이 밧세바를 어떤 관점으로 바라보는지 알 수 있다.

밧세바를 요부로 보는 이유 중 하나는 하필 왕이 나타나는 시간에 목욕을 하고 있었다는 점이다. 이것을 그저 단순한 우연의 일치가 아닌, 남자의 욕정을 자극하기 위한 교묘하고도 치밀한 계략이었다고 보는 것이다. 그렇다면 과

연 밧세바가 왕이 나타나는 시간에 맞추어 목욕을 해 왕의 욕정을 유발하였는가를 검토해볼 필요가 있다. 우선 밧세바가 알몸으로 씻고 있던 장소는 자기 집이거나 그 근처였을 것이다. 당시 이스라엘 사람들의 주택은 사방에 담을 쌓고, 건물 앞에 마당을 두고, 지붕은 나뭇가지와 점토를 섞어 굳혀 약 30cm의 두께로 이었기 때문에 그보다 높은 언덕이나 건물에서 보지 않으면 그 집의 안마당을 볼 수 없는 구조였다. 그런데 당시 다윗은 예루살렘을 점령하고 오벨산 언덕 위에 도성(都城)을 세우고는 '다윗의 도성(The city of David)'이라 이름 붙였다. 아마도 그 높은 전망대에서 보았다면 남의 집 안마당을 보는 것이 가능하였을지도 모른다.

 그런데 화가 제롬(Jean-Léon Gérôme, 1824-1904)이 그린 <밧세바>(1889)라는 작품을 보면 한 여인이 옥상에서 황홀한 알몸을 드러내놓고 목욕을 하고 있는데 마치 남자를 유혹하기 위해 춤을 추는 듯한 몸짓을 하고 있다. 멀리 떨어진 누각에는 이 광경을 유심히 보고 있는 다윗도 보인다. 아마도 제롬은 밧세바가 일부러 다윗을 유혹했다고 생각하는 것 같다. 제롬은 이 그림을 보는 감상자로 하여금 밧세바의 요염한 몸짓에 제아무리 현명한 다윗 왕이라 해도 욕정을 이기지 못했을 거라고 생각할 수 있게 표현해놓았다. 사실 이 그림대로 밧세바가 옥상에 올라가 목욕을 했다면 그것은 틀림없는 유혹 행각이 될 것이다. 그러나 앞에서 말한 것처럼 당시 이스라엘 사람들의 주택은 지붕 위에서는 목욕을 할 수 없는 구조였다. 또한 19세기에 살던 화가 제롬이 당시의 건물 양식을 세세히 조사하여 그린 것처럼 보이지는 않는다. 오히려 그림 속 옥상은 현대의 것과 닮아 보인다. 제롬은 여인이 남성을 유혹하였다는 사실을 강조하기 위해 밧세바를 좀 더 유혹적으로 과장되게 표현한 것 같다. (그림 2)

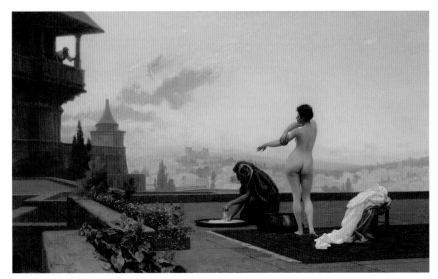

██ 그림 2: 제롬, <밧세바>, 1889, 개인 소장

밧세바가 만일 집 마당에 나와 몸을 씻었다면 높은 곳에서 내려다본다 해도 담에 가려 전신은 보기 어려웠을 것이다. 또한 아무리 알몸의 미인이라 할지라도 몸의 일부를 그것도 멀리 떨어진 곳에서 보고 한눈에 알아보고 감동한다는 것은 좀처럼 생각하기 어렵다.

또한 옛 성터가 남아 있던 자리에 재건한 현재의 '다윗 도성 전망대'를 중심으로 볼 때 당시 주택들은 동쪽의 키드론 골짜기(Kidron valley)의 저지대에 있었다는 기록이 있다.(사진 7-4, 7-5, 7-6) 이렇게 보면 두 지점 간의 거리는 수백 미터 떨어져 있었을 것으로 짐작된다. 그렇다면 망원경도 없던 당시에 과연 다윗이 그 먼 거리의 여인을 보고 한눈에 반할 수 있었을까 하는 의문이 생긴다. 그런데 다윗은 원래 양치기 소년이었으며, 양치기들은 멀리 떨어져 있는 양

▌▌ 사진1: 다윗 도성의 재건 모형도(▌▌사진2: 재건된 현재의 다윗 도성 전망대, 개인 ▌▌ 사진3: 다윗 도성 전망대에서 내려다
우측이 키드론 골짜기에 해당), 성서 촬영 본 키드론 골짜기의 건물들, 개인 촬영
박물관

을 보고 자기네 것인지 구별해야 했기 때문에 평인들보다 훨씬 좋은 시력을 지니게 된다는 말이 있다. 게다가 다윗은 여러 전쟁터를 거치면서 멀리 있는 적을 보고 관찰하는 데 익숙했을 것이다. 이러한 점을 감안하면 멀리 있는 여인을 보고 한눈에 반했을 가능성도 부인할 수는 없다.

이번에는 프랑스의 화가 팡탱 라투르(Henri Fantin-Latour, 1836-1904)의 <밧세바>(1903)라는 작품을 살펴보자. 몸매가 아름다운 한 여인이 옷을 벗고 앉아 있다. 상황으로 봐서는 목욕을 한 후 몸을 말리고 있는 것 같다. 멀리 망루 위에서는 한 남자가 이 여인을 바라보고 있다. 그런데 여인은 자기 몸을 노출시키지 않으려고 집의 기둥과 나무 뒤에 앉아 있다. 팡탱 라투르의 작품은 제롬이 옥상에서 남자를 유혹하기 위해 춤을 추는 듯한 몸짓으로 밧세바를 그린 것과는 완전히 다르게 표현되어 있는 것이다. (그림 7-3)

두 화가의 각자 다른 표현을 요약해보면, 제롬이 그린 밧세바는 '요부'에 해당되며, 팡탱 라투르가 그린 밧세바는 '숙명의 여인'에 해당된다. 그런데 이 문제를 풀 만한 가장 중요한 열쇠는 밧세바가 왜 하필 그날 저녁 목욕을 하게 됐느

▌ 그림3: 팡탱 라투르, <밧세바>, 1903, 개인 소장

냐에 있다. 율법에 의하면 여인들은 달거리가 끝나면 몸이 부정하게 되니 정결례(精潔禮, 레 12:2)로 몸을 씻어야 했다. 사실 밧세바는 월경을 막 마친 후였고, 율법대로 부정함을 씻기 위해 정결례로서 목욕을 한 것이었다. 단순히 몸을 깨끗하게 하거나 왕을 유혹하기 위한 목욕은 아니었던 것이다. 이러한 구약의 기록을 보더라도 밧세바를 요부로 보는 관점은 잘못된 것이라 할 수 있다.

4
여인의 운명, 다윗과 밧세바 사건 2

- 밧세바의 임신은 '인식이 있는 과실' -

다윗 왕과 밧세바의 간음 사건은 그 내용이 성서(사무엘하 11)에 나온다. 다윗 왕이 밧세바라는 남편이 있는 여인을 취한 것은 아무리 왕이라고 해도 부도덕하며 율법에 어긋나는 일이었다. 게다가 다윗은 전장에서 목숨을 바쳐 싸우고 있는 충직한 신하의 아내를 범했다. 다윗은 이런 일이 만천하에 드러나면 왕으로서의 체면이 말이 아니게 될 것을 알고 있었으며 그러한 점을 우려했다.

화가들은 밧세바의 목욕 장면뿐만 아니라 다윗 왕이 밧세바를 왕궁으로 부르기 위해 전령을 보내는 장면도 중요하게 생각했다. 어떤 화가는 전령이 밧세바에게 가서 편지를 전달하는 것으로 그렸고, 또 다른 화가는 전령이 직접 말로써 전하는 것으로 그리기도 했다. 또한 밧세바가 목욕을 하는 바로 그 현장에 전령이 찾아오는 것으로 그리기도 했고, 목욕이 끝난 후 옷을 입고 있는 밧세바에게 전령이 찾아오는 것으로 그리기도 했다. 이렇게 다양한 작품들이 존재하는 이유는 화가들이 '다윗과 밧세바 사건'을 제각각 이해하며 상상하고 있는 연유이다.

밧세바의 태도를 보는 화가들의 시각

네덜란드의 화가 얀 스텐(Jan Steen, 1626?-1679)의 작품 <다윗의 편지를 받

▌그림 1: 스텐, <다윗의 편지를 받은 밧세바>, 1659, 개인 소장

은 밧세바>(1659)를 보면 한 노파가 밧세바의 집을 방문해 다윗의 편지를 전하고 있다. 평상복을 입은 밧세바는 편지를 받아들고 왜 왕으로부터 편지가 왔는지 모르겠다는 표정이다. 이러한 표정으로 보아 스텐은 밧세바가 일부러 왕을 유혹하기 위해 계략을 세웠다고는 생각하지 않는 것 같다. (그림 1)

네덜란드의 화가 드로스트(Willem Drost, 1633-1658)의 작품 <다윗의 편지를 받은 밧세바>(1654)는 드로스트의 걸작이자 17세기에 그려진 누드화 중 가장 아름답다는 평가를 받고 있다. 이 그림은 스승인 렘브란트의 영향을 많이 받은 것으로 보인다. 아주 캄캄한 어둠 속에서 모습을 드러낸 밧세바의 고운 얼굴에는 왠지 모를 시름이 가득하고 짙은 그늘마저 드리워져 있다. 아마도 오른손에 쥐고 있는 편지는 왕궁으로 들라는 다윗의 명령이 담긴 편지일 것이다. 이에 밧세바는 장차 초래될 결과를 예상하고 어떻게 하면 좋을지 몰라 시름에 잠겨 있다. 실제로 드로스트의 이 작품은 여러 의미를 띠고 있는 것으로 유명하다. 스승인 렘브란트도 같은 해에 같은 주제로 그림을 그렸는데 두 그림을 비교하면 이 사건에 대한 화가들의 관점을 알 수 있어 흥미를 더한다. (그림 2)

▌그림 2: 드로스트, <다윗의 편지를 받은 밧세바>, 1654, 루브르박물관, 파리

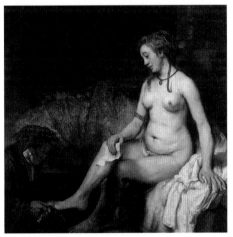

▌그림 3: 렘브란트, <욕실에서 나온 밧세바>, 1654, 루브르 박물관, 파리

드로스트의 스승인 렘브란트 (Harmenszoon van Rijn Rembrandt, 1606-1669)의 <욕실에서 나온 밧세바>(1654)라는 작품을 보면 다윗 왕의 마음을 사로잡았던 밧세바의 아름다운 몸매를 주제로 한 누드화임을 알 수 있다. 제목에서 알 수 있듯이 그녀는 막 목욕을 마치고는 다윗 왕으로부터 온 편지를 손에 쥐고 앉아 있다. 여인은 남편 우리아에 대한 정절의 의무와 다윗 왕의 욕망 사이에서 고뇌하는 모습인데 그림은 그 당혹스러움을 잘 표현해 마음의 갈등이 그대로 전해지는 듯하다. 그녀는 지금 왕궁으로 들어가야 한다. 그래서 하녀는 태연하게 그녀의 몸단장을 돕고 있다. 이것이 렘브란트가 밧세바 사건을 이해한 장면이다. 그는 고뇌하는 인간에게 초점을 맞추어 그렸다. (그림 3)

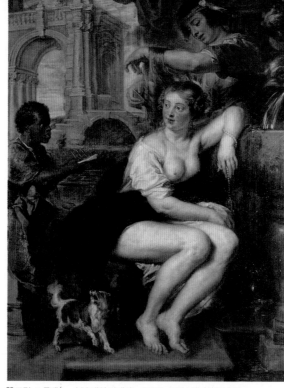

▌그림 4: 루벤스, <분수대의 밧세바>, 1635?, 드레스덴 회화미술관

　네덜란드의 화가 루벤스(Peter Paul Rubens, 1577-1640)의 <분수대의 밧세바>(1635?)라는 작품은 그가 57세에 그린 것으로 후기 작품에 속한다. 밧세바는 막 목욕을 마쳤고 하녀가 머리를 빗겨주고 있다. 그 장소에 흑인 소년이 달려와 다윗 왕의 편지를 전한다. 밧세바는 그럴 줄 알았다는 듯한 표정으로 소년을 바라보고 있다. 또한 소년은 최선을 다해 무엇인가를 말하고 있는데 아마도 왕이 반드시 입궁하라 했다는 전갈을 강조하는 듯 보인다. 그림의 뒤편에 위치한 건물에서는 보일 듯 말 듯한 남자가 이쪽을 바라보고 있는데 그가 바로 다윗 왕이다. 그림의 종합적인 정황으로 보아 아마도 루벤스는 밧세바를 왕을 유혹한 요염한 요부로 이해

▌▌그림 5: 마시스, <다윗 왕과 밧세바>, 16세기경, 루브르 박물관, 파리

하고 그린 것 같다. (그림 4)

　플랑드르 르네상스의 화가 마시스(Jan Massys, 1510~1575)의 작품 <다윗 왕과 밧세바>(16세기경)를 보면 밧세바가 목욕을 하는 바로 그 장소에 다윗이 보낸 전령이 와 있다. 전령은 밧세바를 왕궁으로 데려가기 위해 열심히 무언가를 설명하고 있다. 목욕하던 밧세바는 무표정하게 그 이야기를 듣고 있으나 시중을 들던 여인 하나는 자기네가 예상하던 것이 들어맞았다는 듯 미소를 띠며 전령 쪽을 바라보고 있다. 이것으로 보아 화가 마시스 역시 밧세바를 요부로 이해하고 있는 것으로 보인다. (그림 5)

　이런 과정을 통해서 입궁한 밧세바는 다윗과 정을 통하게 되었으며 그 결

과 전혀 예상 밖의 일이 벌어졌다. 밧세바가 임신하게 된 것이다. 당황한 밧세바는 이 일을 다윗에게 급하게 전했으며 이 사실은 다윗에게도 청천벽력 같은 소식이었다.

남편이 전장에 나가고 없는데 부인이 임신했다면 모든 것이 탄로 날 수밖에 없다. 밧세바가 임신만 하지 않았더라면 다윗과 밧세바의 간음은 아무도 알 수 없었을 것이다. 그들은 아마도 단 한 번의 성관계로 임신이 되리라고는 전혀 예측하지 못한 것 같다. 특히 밧세바는 막 월경이 끝난 상태였기 때문에 임신은 절대로 되지 않을 것이라 믿었을 것이다.

'인식이 있는 과실'이란?

이런 애매한 상황을 표현하는 법률 용어로 '인식 있는 과실'이라는 용어가 있다. 간음한다는 것이 나쁘다는 인식을 하면서도 임신이 되리라고는 전혀 예측하지 못한 것이다. 즉 고의와 과실이 모두 개입된 행위로서, 동일한 위치에 있는 미필적 고의와의 구별이 쉽지 않다. 간음이 나쁘다고 생각한 점에서는 '인식 있는 과실'과 '미필적 고의'는 같다. 그러나 '인식 있는 과실'은 임신은 되지 않으리라고 믿었던 경우고, '미필적 고의'는 임신이 되어도 어쩔 수 없다고 생각한 경우로 그 결과의 발생을 용인 내지는 방임한 점에서 구별된다. 그렇다면 밧세바의 행위는 '인식이 있는 과실'에 해당하는 것이다. 화가들이 고민하고 갈등하는 밧세바의 모습을 그린 것은 이러한 이유 때문일 것이다.

공포배란은 사람에서도 나타난다.

한편, 단 한 번의 육체적 관계로 임신이 가능한가의 문제는 강간 사건에서 자

주 등장하는 논란이다. 동물들의 배란 양식은 여러 형태인데, 야생 토끼나 낙타는 수컷이 있어야만, 즉 수컷이 교미 동작을 취해야만 배란이 되고 평소에는 배란이 되지 않는다. 원숭이처럼 공포를 느껴야 비로소 배란되는 동물도 있다. 그래서 숫컷 원숭이는 교미 전에 공포 분위기를 조성하려고 암컷이 안고 있는 새끼를 뺏어서 던지고 때리기도 한다. 새끼 원숭이의 비명을 들은 암컷은 즉각 공포를 느낀다. 그제야 배란이 이루어지고, 발정이 되며, 교미가 가능해진다.

이러한 공포 배란 현상이 사람에서도 나타나는 경우가 있다. 특히 강간이나 간음과 같이 공포나 불안감을 조성하는 분위기에서 배란이 되는 여성이 있다. 그래서 단 한 번의 성교로 임신이 되었다는 예는 강간이나 간음 사건에서는 그리 드문 현상은 아니다.

앞에서 월경이 막 끝나고 정결례를 하는 밧세바에 대한 기록을 예로 들어 그녀는 천하의 요부가 아니며, 다윗 왕을 유혹하기 위해 일부러 술수를 부린 것도 아니라고 기술한 바 있다. 이번에는 밧세바의 임신에 대해 여러 정황을 기반으로 추측되는 것이 있다. 그것은 밧세바가 다윗 왕과의 육체적 관계에서 무언가 공포나 불안을 느꼈을 수 있고 그로 인해 공포 배란으로 임신이 된 것이 아닌가 하는 추측이다. 따라서 밧세바를 요부로 보아서는 안 된다는 또 하나의 증거가 생긴 셈이다.

5
여인의 운명, 다윗과 밧세바 사건 3

- 다윗 왕의 '미필적 고의'에 의한 살인 -

　다윗 왕은 율법을 어기고 남편 있는 아내를 범해 임신까지 시킨 사실이 드러날까 봐 몹시 전전긍긍 하였다. 궁리 끝에 그는 밧세바의 남편 우리아를 왕궁에 불러들이기로 결심했다. 우리아는 다윗의 신하이자 용감한 장수인 요압의 부하였다. 다윗은 곧 요압에게 편지를 보내 우리아에게 휴가를 주기로 했으니 왕궁으로 들게 할 것을 지시하였고, 우리아는 이내 궁에 도착했다.

　다윗 왕은 우리아를 환대했고, 전선의 사정을 묻는 등 그의 속내를 숨겼다. 저녁이 되자 다윗은 만찬을 대접했고 선물까지 하사한 후 우리아를 집에 돌아가 쉬도록 했다. 그러나 우리아는 집에 돌아가지 않고 왕궁에서 다른 병사들과 같이 잠을 잤다. 이상하게 여긴 다윗이 우리아에게 그 이유를 물었다. 우리아는 "지금 동료 병사와 상관인 요압은 벌판에 머물며 갖은 고생을 다하고 있는데 어찌 제가 집에 돌아가 편히 먹고 자며 마누라와 같이 지낼 수 있겠습니까? 저는 그리할 수 없습니다."라고 대답했다.

　순간 다윗은 계략이 빗나가는 것을 느꼈다. 그가 우리아를 전선에서 불러들인 이유가 따로 있었기 때문이다. 그것은 하루빨리 밧세바와 우리아를 동침시키는 것이었다. 그래야만 밧세바의 뱃속 아이를 우리아 자신의 아이로 생각할 것이기 때문이다. 다윗은 우리아의 생각지 못한 처사에 몹시도 난처하게 되었

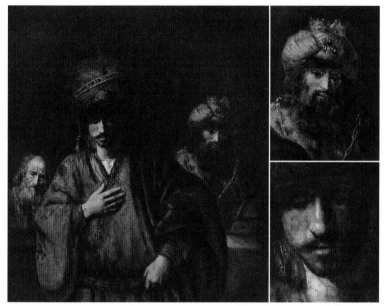

■ 그림 1: 렘브란트, <다윗과 우리아>, 1665, 에르미타주 미술관, 상트페테르부르크 ▲ 그림 2: 그림 1의 다윗 부분 확대
▼ 그림 3: 그림 1의 우리아 부분 확대

다. 이 일화에서 알 수 있는 것처럼 다윗은 밧세바와 그녀의 뱃속에 있는 자신의 아이에 대해 책임을 지고 싶은 생각은 전혀 없었던 것 같다.

부하의 황송, 왕의 당황을 표현한 화가

화가 렘브란트가 그린 <다윗과 우리아>(1665)라는 작품은 왕의 명령으로 궁에 들어온 우리아가 다윗과 만나는 장면을 그린 것이다. (그림 1) 그림이 약간 어두운데 인물들을 확대해보면 왕의 표정은 한 곳을 주시하면서 어떤 생각에 골몰해 있는 데 반해 (그림 2) 우리아는 눈을 아래로 내리깔고 궁에 들어오게

된 것만으로도 황송하다는 듯이 입술을 굳게 다물고 있다.(그림 3)

우리아의 표정에서는 어떤 어려운 명령이라도 어김없이 따르겠다는 굳은 의지가 느껴진다. 렘브란트는 이 작품에서 깊은 빛과 그늘을 창조해 등장인물들의 감정이나 생각 등을 표현했다. 이 작품은 잘 드러나지 않는 인간 내면에 대해 보여주고 있는 것이다.

우리아가 왕궁에서 전선으로 돌아가는 날, 다윗은 극단의 결정을 내린다. 그는 요압에게 편지를 써 우리아로 하여금 전하게 하였는데, 그 편지에는 우리아에게 위험한 임무를 부여해 전사하도록 만들라는 무시무시한 내용이 담겨 있었다.

충직한 신하 요압은 기회를 보아오던 중 적진 탐색이라는 명목으로 정찰대를 조직하고 우리아를 정찰대장으로 임명했다. 아무것도 모르는 우리아는 충성을 맹서하면서 부하들을 이끌고 적진 깊숙이 잠복해 들어갔다. 그런데 웬일인지 같이 간 부하들이 자신을 따르지 않아 우리아는 결국 적에게 잡혀 죽는다. 요압은 병사들에게 우리아의 명령을 어길 것을 사전에 다짐시킨 것이다.

우리아가 전사하였다는 사실이 확인되자 요압은 전령을 보내 이를 다윗에게 보고했다. 그제야 안심한 다윗은 밧세바에게 사람을 보내 우리아가 전사하였으니 입궁하라는 편지를 또다시 보낸다. 그러나 밧세바는 상복을 입고 죽은 남편을 추모하는 상을 끝마친 뒤 입궁하겠다는 말을 전한다.

다윗과 밧세바 사건을 보는 화가들의 시각

밧세바가 입궁하기 위해 몸치장을 하는 장면을 표현한 작품들도 많다. 이탈리아의 화가 세바스티아노 리치(Sebastiano Ricci, 1659-1734)는 <목욕하는

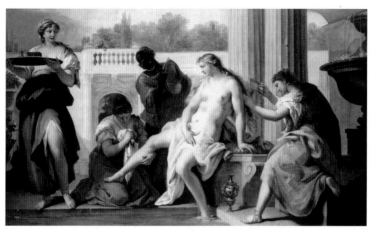

▌그림 4: 리치, <목욕하는 밧세바>, 1720, 부다페스트 미술관, 부다페스트

밧세바>(1720년대) (그림 4)와 <밧세바의 목욕>(1724) (그림 5)이라는 두 그림을 5년의 간격을 두고 그릴 정도로 밧세바의 입궁을 위한 목욕 장면에 관심이 높았다. <목욕하는 밧세바>는 다윗 왕이 목욕하는 밧세바를 훔쳐보는 모습이고, <밧세바의 목욕>은 왼쪽 뒤편에 있는 다윗의 전령이 오른손에 편지를 들고 서 있는 것으로 보아 지금 막 입궁하라는 전달을 받고 목욕을 시작하는 장면으로 보인다.

　리치라는 화가가 이처럼 밧세바의 목욕 장면을 두 점이나 그린 이유는 아마도 다윗 왕의 옳지 못한 행동에는 관여하지 않고 밧세바의 아름답고 맵시 있는 몸매를 재현하는 데만 관심을 쏟았기 때문인 것 같다. <밧세바의 목욕>에서는 시중을 드는 여인이 목욕물의 온도를 가늠하며 탕 속에 뿌릴 장미꽃을 준비하고 있다. 용머리가 토해내는 세찬 물줄기를 응시하는 밧세바의 얼굴 또한

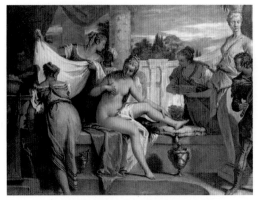

▮ 그림 5: 리치, <밧세바의 목욕>, 1724, 국립미술관, 베를린

흥분을 감추지 못하는 듯 달아올라 있어 남편을 잃은 서러움 같은 것은 찾아볼 수 없다. 특이한 점은 리치가 그린 두 작품 모두에서 거울이 등장한다는 것이다. 알몸으로 거울을 들여다보는 행위는 향락과 허영을 상징하는 것이기도 하지만 자신의 과거를 뉘우치는 자책과 반성의 의미도 없지 않다. 앞에 놓인 거울을 들여다보는 순간 자신의 등 뒤에 펼쳐지는 과거를 함께 보기 때문이다. 이렇듯 리치의 그림 안에는 서로 상반되는 이중적 의미가 담겨져 있다. 다윗 왕도 잘못했지만 밧세바의 행실도 좋지 않았다는 것을 은근히 표현하는 것이다.

19세기 프랑스 상징주의 화가인 모사(Gustav-Adolf Mossa, 1883-1971)는 <다윗과 밧세바>(1907)라는 작품을 남겼다. 모사는 부정한 남녀의 불륜과 무고한 희생자를 대비하여 표현했다. 그림이 주는 화려한 느낌에 자칫 현혹되기 쉽지만 자세히 분석해보면 무고한 신하를 죽게 하고는 전사한 것으로 꾸며낸 다윗의 미필적고의에 의한 살인 행위를 폭로하는 내용이다. (그림 6)

그림의 배경에는 밧세바의 남편 우리아가 용감하게 말을 타고 전쟁터로 달려가고 있는 모습을 표현했다. 방 안에는 분홍빛 드레스를 입고 큼직한 보석이 달린 장신구로 요란하게 치장한 밧세바가 있다. 여색을 탐내는 호색한이라면 한눈에 반하고도 남을 여인으로 밧세바를 표현한 것이다. 또한 멋을 부릴 대

▌▌그림 6: 모사, <다윗과 밧세바>, 1907, 순수미술관, 니스

로 부리고는 음탕한 눈빛과 긴 매부리코를 가진, 욕정에 불타는 늙은 치한으로 표현된 다윗 왕이 밧세바의 손을 잡고 있는데 밧세바는 이것이 싫지 않은지 이를 뿌리치지 않고 있다. 요부와 호색한의 밀회를 모르는 한 용맹한 군인은 전장에서 억울한 죽음을 당하고 불륜으로 맺어진 이들은 부부가 되었음을 이 그림을 통해 알 수 있다.

당시에는 전장에서 남편이 죽은 전쟁미망인을 돌보는 것을 하나의 미덕으로 여겼다. 또한 일부다처가 사회의 한 제도로 용인되던 시대였기 때문에 다윗은 밧세바를 떳떳하게 맞이할 수 있었다. 이후 밧세바는 왕비가 되었으며 다윗의 아들을 낳았다.

역사상 최초의 '미필적고의'에 의한 살인사건

앞에서도 얘기했지만 다윗이 직접 우리아를 죽인 것이 아니더라도 부하 요압에게 명령해 전장의 사지로 내몰아 죽게 한 것은 인류 역사상 최초의 '미필적고의'에 의한 살인이었다. 결국 다윗은 단 한 번 보고 반해버린 여자를 손에 넣기 위해 이성을 잃은 행동을 했던 것이다. 그렇다고 해서 다윗이 밧세바라는 여인을 진정 사랑했다고 말할 수 있을까? 목욕하는 여인의 모습을 몰래 훔쳐보다 반했다는 것은 그녀의 마음이 아니라 겉으로 드러나는 외형에 반했다는 이야기이다. 결코 그녀의 모든 것을 사랑한 것이라고는 볼 수 없을 것이다.

아마도 다윗은 정욕을 사랑으로 착각했던 것 같다. 아름답게 보이는 것은 곧 가치가 있는 것으로 잘못 생각했던 것이다. 이렇듯 아름다움을 추구하는 데 혈안이 되면 이상한 행동을 서슴지 않고 하는데, 한 평론가에 의하면 고급 보석이나 명품을 손에 넣기 위해 남의 것을 강제로 빼앗고 몰래 훔치는 행위와 비슷한 현상이라고 한다.

다윗과 밧세바 사건을 살피면서 우려되는 점이 있다. 그것은 요즈음 우리 사회에도 외모지상주의가 만연하다는 점이다. 내면은 가꾸지 않고 겉모습의 아름다움만 추구하는 분위기는 성형 중독과 과소비를 낳고 참된 사랑의 가치를 잃게 한다. 진정한 아름다움은 내면에 있으며, 참된 사랑은 외모와 상관없이 인간 자체를 사랑하는 것임을 더욱 마음에 새겨야 하겠다.

6
가스실에서 사라진 화가

- 화가 누스바움의 홀로코스트 사건 고발 -

역사적 비극은 사람들의 뇌리에 각인되어 오랫동안 남게 된다. 주로 역사책이나 사람들의 증언을 통해 비극적 역사에 대한 경각심을 불러일으키지만 예술도 그러한 역할에 한몫을 톡톡히 한다. 지금은 주로 문학이나 다큐멘터리, 영화 등이 그러한 역할을 맡고 있는데, 회화나 조각을 통한 역사적 기록과 증언은 아주 오래전부터 존재해온 전통적인 매체이다. 장황한 설명이 들어간 글이나 영상 매체보다 단 한 장의 그림이 더 상징적인 충격과 울림을 가져오는 경우가 있다. 이 장에 소개될 펠릭스 누스바움(Felix Nussbaum, 1904-1944)이란 화가의 그림들은 나치에 의한 유대인 학살이 얼마나 비인간적이고 폭압적이었는지를 고발하고 있다. 홀로코스트 장면을 그린 것도 아니고, 가스실에서 죽어가는 사람들을 그린 것도 아니지만, 자신의 모습을 그린 자화상만으로 두려움과 공포, 만행과 폭압, 저항 정신과 의지를 보여주고 있다.

유대인이란 이유 하나만으로

독일계 유대인인 누스바움은 독일의 오스나브뤼크(Osnabrück)에서 태어났다. 그는 엄연한 유대인 가문의 후손이다. 하지만 어려서부터 독일인과 유대인 사이에서 야기되는 문화적 정체성의 차이를 실감하면서 자랐다. 그의 아버지

필립은 독일에 완전히 동화되려고 애쓰는 인물이었다. 그는 '기사전우회(騎士戰友會)'의 회원으로 독일에 애국심을 지니고 있었으며, 제1차세계대전이 발발하자 독일에 거주하던 많은 유대인들과 함께 전쟁터로 나아갔다. 그것은 국가가 요구하는 국민으로서의 의무를 이행하는 것으로 '동화독일국민'이라는 인정을 얻기 위해서였다. 수 세기에 걸친 민족적 차별로부터 벗어나기를 기대했던 독일계 유대인들은 국민으로서의 평등이라는 당국의 약속을 믿고 스스로를 국민이라는 관념에 동일화하려고 했던 것이다. 그러나 그 기대는 나치즘이라는 반동에 의해 무너지고 말았다.

제2차세계대전 이전까지만 해도 누스바움이 살던 오스나브뤼크에는 약 600명의 유대계 시민이 살고 있었는데, 종전 후에 살아남은 유대인들의 숫자는 불과 6명이었다. 그 여섯 명은 배우자가 아리아인이었기에 수용소로 이송되는 것이 잠정적으로 미루어진 채 그대로 종전을 맞아 살아남을 수 있었던 것이다. 그 여섯 명을 제외한 나머지는 추방당하거나 대부분 수용소에 보내졌다.

어린 시절 내성적이던 누스바움은 유대인 초등학교에 다니다가 독일인들도 다니는 일반 학교로 옮겨 다녔는데 다수자인 독일인 급우들로부터 '유대인 자식'이라 놀림을 받았다고 한다. 이러한 어린 시절의 기억은 누스바움의 뇌리에 남아 후일 작품에 많은 영향을 미쳤다.

누스바움은 화가가 된 후에도 독일에서 공부하다가 로마로 유학을 갔는데, 그 사이에 나치가 로마를 침공하자 아내 페르카와 함께 벨기에로 망명했다. 당시 벨기에에는 후일 아우슈비츠에서 살아남은 유대인 장 아메리(Jean Amery)가 레지스탕스 활동을 하며 살고 있었고, 누스바움은 그를 찾아 브뤼셀까지 가서 알선해준 은신처에 숨어 지내게 된다. 그곳에서 그는 세상에 다시 나갈 수

▌그림 1: 누스바움, <수용소에서>, 1940, 누스바움 박물관, 오스나브뤼크

있게 될지 기약할 수 없는 삶을 살며 그림을 그리는 데 열중한다.

그 후 1940년 벨기에까지 나치 점령 하에 들었고, 누스바움은 독일 군인에게 잡혀 두 달 동안 수용소에 갇히게 되었다. 그는 감시가 허술한 틈을 타서 수용소를 탈출했는데 그러지 않았다면 그의 목숨이 어떻게 되었을지는 아무도 모르는 일이었다. 탈출한 누스바움은 시민임을 증명하는 증명서가 없었고 단지 유대인 증명서만을 소지했기 때문에 언제든 잡히면 처형당할 수밖에 없는 운명이었다. 그는 야간 통행금지 시간이 되어서야 뒷골목으로 다녀야 했고, 한 은신처에서 다른 은신처로 전전하며 지내야 했다. 그러면서도 그는 그림 그리는 일을 멈추지 않았다.

그 당시 누스바움은 <수용소에서>(1940)라는 작품을 남겼는데, 그의 짧지만 처참했던 수용소에서의 생활을 그린 것이었다. (그림 1) 그림 속 다 낡은 상자 위에 한 남자가 앉아 있다. 자기 신세가 한탄스러워서인지 아니면 어디가 아파서인지 고개를 숙이고 얼굴을 낡아빠진 담요에 파묻고 있다. 이 포로는 누스바움 자신을 그린 것이다. 남자의 뒤쪽으로는 변소가 달리 없어서 드럼통에 변을 보는 포로가 있고, 그 뒤에는 깡마른 포로가 순번을 기다리는 듯 종이 대신 마른 풀줄기를 손에 쥐고 있다. 이 그림을 통해 우리는 누스바움이 갇혀 있던 수용

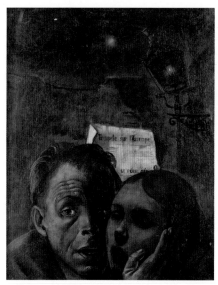

소의 생활이 얼마나 비인간적인 환경이었는지 여실히 알 수 있다.

자화상을 통한 나치 만행의 고발

은신 생활을 하는 동안 그는 여러 장의 독특한 자화상을 남겼는데 그중 <공포, 조카 마리안과 나의 자화상>(1941)이라는 작품이 있다. (그림 2) 이 그림은 주변 사람들이 하나둘 체포되어 사라지는 데서 오는 공포와 그 공포가 어느 때건 직접 자기에게 닥쳐올지도 모르는 환경 속에서 시시각각

▌▌그림 2: 누스바움, <공포, 조카 마리안과 나의 자화상>, 1941, 누스바움 박물관, 오스나브뤼크

느껴지는 불안을 구체적으로 잘 표현했다. 숨 막힐 듯 높은 건물 벽 앞에 누스바움과 어린 조카가 서로를 부둥켜안고 있다. 이제는 갈 곳도 없고, 곧 발각되리라는 생각에 조카 마리안은 자포자기한 표정을 짓고 있다. 누스바움은 그런 어린 조카를 안고서 달래주고 있지만 실제로는 조카만큼이나 두렵다는 것이 얼굴 표정에 나와 있다.

수용소에서 탈출하여 은신 생활을 하던 누스바움은 사람들의 도움으로 아내 페르카를 다시 만날 수 있게 된다. 두 사람은 비록 남의 집 지붕 밑이지만 함께 숨어 살 수 있게 된 것이다. 누스바움은 사람들이 외출하고 방을 비우게 되면 아래 공간으로 내려와서 아내와 함께 그림을 그리고는 했다. 이때 그린 그림

▌그림 3: 누스바움, <페르카와 함께 있는 자화상>, 1942, 누스바움 박물관, 오스나브뤼크

으로 <페르카와 함께 있는 자화상>(1942)이라는 작품이 있다. (그림 3) 누스바움이 왜 두 사람의 누드화를 그렸는지는 알 수 없다. 두 사람은 손을 서로의 허리에 대고 있는데 그 모습이 부자연스러워 보인다. 특이한 점은 페르카는 옷을 다 벗은 모습인데 누스바움은 바지를 입고 있으며 허리띠는 풀고 있다는 것이다. 또한 더욱 이해하기 곤란한 것은 페르카가 누스바움의 발을 밟고 있다는 점이다. 아마도 두 사람 사이에 존재하던 몸짓 언어나 약속 신호가 아닌가 싶다.

누스바움의 대표적 작품 중 하나인 <유대인 증명서를 들고 있는 자화상>(1943)에서 그는 수용소의 높은 담장 앞에서 자랑스럽다는 듯 은밀히 유대인 증명서

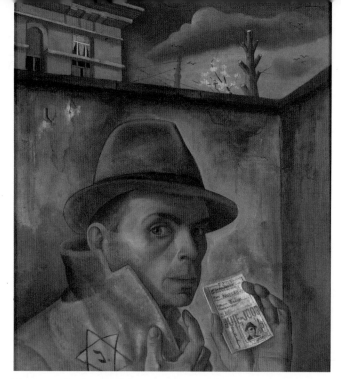

┃┃그림 4: 누스바움, <유대인 증명서를 들고 있는 자화상>, 1943, 누스바움 박물관, 오스나브뤼크

를 들어 보이고 있다. (그림 4) 그러한 장면은 자신이 체포될 날이 멀지 않았음을 암시하고 있기도 하다. 하지만 아무리 위험한 순간에도 화가는 남아 있는 모든 지혜와 힘을 다해 나치의 만행을 전 세계에 알리는 일을 절대로 포기하지 않겠다는 굳은 의지를 내보이고 있다. 꽉 다문 입은 아무 말도 하지 않고 있지만 그의 날카로운 눈빛은 밤하늘을 가르고도 남을 것만 같다.

그의 작품 중 <이젤 앞의 자화상>(1943)이라는 작품이 있는데 역시 은신 생활을 하던 중에 그린 것으로 그가 독일군에게 체포되기 10개월 전에 그린 자화상이다. (그림 5) 파이프 담배를 피우며 이젤 앞에서 그림을 그리고 있는 그의

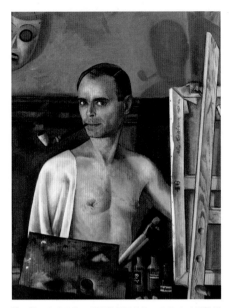

눈은 이때까지의 작품에서는 볼 수 없었던 사나움이 엿보인다. 나치의 만행을 지금 막 캔버스에 그리고 있는 듯 적대감이 얼굴 표정에 드러나 있다.

누스바움은 그의 작품들을 더러는 집주인에게 집세 대신 내주기도 했는데, 조금 중요한 작품이다 싶으면 친구인 치과의사에게 맡겼다고 한다. 그러면서 남긴 말은 다음과 같다. "내가 죽더라도 내 그림들만은 사람들에게 보여주시오!"

▌그림 5: 누스바움, <이젤 앞의 자화상>, 1943, 누스바움 박물관, 오스나브뤼크

그는 나치의 압제를 피해 은신 생활을 계속하다가 1944년 6월 20일 페르카와 함께 붙잡혀 아우슈비츠 수용소로 이송되었다. 그리고는 연합군이 벨기에를 함락하기 바로 전에 가스실에서 살해되었다.

전쟁이 끝난 후, 누스바움의 삶과 작품들은 사람들에게 알려지기 시작했고, 1998년 건축가 다니엘 리베스킨트(Daniel Libeskind)에 의해 그를 기리는 박물관이 오스나브뤼크에 세워졌다. 리베스킨트는 9·11 테러로 무너진 미국 뉴욕 세계무역센터 재건축 설계 공모에 당선된 유명 건축가이다. 누스바움 박물관에는 그의 작품 180여 점이 전시되어 있다.

7
인간적인, 너무나 인간적인 그리스 신화

- 그리스신화, 영원한 창작의 모티브 -

세계 어느 민족이든 나름대로 그들만의 신화가 있기 마련이다. 신화에는 우주와 자연, 신과 인간 그리고 동식물에 이르기까지 세계를 구성하는 모든 사물이나 현상 등을 담고 있다. 고대인들은 그들만의 철학을 상징적인 이야기로 재구성해 신화라는 결정체(結晶體)를 만들었고, 그 기록을 후대에 남기기 위해 노력했다. 신화 안에는 고대인들의 생각의 정수만이 담겨 있어 인생 항로에서 봉착하게 되는 여러 가지 어려움에 어떻게 대처하며 살아갈지를 모색하는 데 용기와 지혜를 전해준다. 그중에서도 저자는 그리스신화에 주목했다. 길고 긴 세월 동안 우리의 인문학과 예술에 커다란 영향을 미치고 있으며, 너무나도 인간적인 모습으로 친근함을 전해주고 있기 때문이다.

신화와 미술

여러 나라의 신화 중에서도 그리스신화는 문학과 예술이나 과학 심지어는 취미 활동에 이르기까지 생활의 여러 방면에서 활용되고 있다. 아주 오래전에 창조된 신들은 지금도 옛 지위를 그대로 고스란히 유지하고 있으며 앞으로도 그 지위를 잃을 것 같지는 않다. 그리스신화의 신들은 과거와 현재를 통틀어 모든 예술 작품 가운데 매우 인상적이고 중요한 자리를 차지하고 있기 때문이다.

그리스신화를 현대에까지 실감 나게 전달한 주역으로 예술 중에서도 미술이 가장 큰 역할을 해왔다. 미술 작품들의 시대에 따른 변천 과정을 살펴보면, 기원전 7세기경부터 그리스신화를 조형미술의 주제로 삼았으며, 기원전 6세기에는 여러 신의 고귀한 모습과 영웅들의 용맹스러운 모습 그리고 여신들의 매혹적이고 아름다운 모습들이 본격적으로 회화와 청동상(靑銅像), 대리석상, 벽화 또는 도기화(陶器畵) 등의 창작물로 표현되기 시작했다.

그때는 문자가 통용되지 않던 시대였기 때문에 그리스인들은 이런 미술 작품을 통해 신화가 담고 있는 내용을 좀 더 실감 나게 그리고 구체적으로 이해할 수 있도록 작품들을 하나의 종교적인 상징물로 표현했다.

그래서 그리스의 신들은 인간처럼 욕망하고 질투하며 두려움을 느끼는 등 우리들이 가지는 모든 세속적인 감정을 지닌다. 또한 그 감정들에 휘둘리며 흥미로운 사건들을 만들어나간다. 이러한 신들의 인간화 경향은 헬레니즘 시대에 들어서면서 더욱 두드러졌다. 그리스인들의 합리적 정신의 성장과 더불어 철학자와 시인, 비극이나 희극 작가들이 신화에 대해 더욱 자유로운 해석을 덧붙이기 시작했고 결국 신의 인간화는 그대로 미술 작품에 반영되었다. 그나마 엄숙하고 준엄한 기풍을 지닌 것으로 표현되던 신들의 모습은 여러 가지 감정을 지니면서도 더욱 친밀감 넘치는 모습으로 표현되기 시작한 것이다. 이후 종교미술로는 납득하기 곤란한 세속적이고 관능적인 신의 모습도 출현하게 되었다.

따라서 그리스의 고대미술과 근대미술 사이에는 같은 주제로 표현된 작품이라 할지라도 서로 다른 느낌이 드는 것들이 많다. 그래서 그리스신화를 이해하지 않으면 작품의 감상에 무리가 따르기도 한다. 즉 그리스의 신화와 미술은 상

호보완적인 관계라 할 수 있다. 신화는 미술의 모티브가 되며, 미술은 신화를 전승하는 역할자가 되는 것이다. 그러므로 그리스의 신화와 미술을 함께 이해하려는 노력은 필수적이며 그로 인한 감상의 즐거움은 배가될 수 있다.

그리스신화와 미술은 한때 기독교의 발생과 전파로 인해 그 연구와 작품 활동이 뜸하기도 했다. 그 과정에 대해 자세히 살펴보면 다음과 같다. 기원전 1세기경 유대교에서 예수의 새로운 기독교가 발생해 동지중해에서 그리스를 거쳐 이탈리아로 전도되었다. 이런 변화의 흐름에 불안을 느낀 로마 황제는 처음에는 기독교를 탄압했지만 결국은 그 수와 세력이 증대되어 로마의 국교로 선포하기에 이르렀다.

그 결과 이때까지의 그리스 로마 종교는 폐지되었다. 따라서 그리스의 최고 신인 제우스에게 바치던 올림피아제전은 금지되었고, 아테네의 수호신인 아테나를 모시던 파르테논 신전은 폐쇄되었다가 5세기 초에 이르러서는 성모 마리아의 교회로 개조되었다. 기독교가 번창했던 중세에는 그리스신화가 사교로 전락하여 이를 미술의 주제로 삼는 일은 거의 없어지고 말았다.

그러다가 15, 16세기의 이탈리아 르네상스 시대로 접어들자 중세 시대 동안 억눌려왔던 인간성을 해방하자는 운동이 대두되어 고대에 대한 관심이 높아졌고, 인문주의자들에 의해 그리스 로마의 문학, 철학, 예술 등에 대한 연구가 활발해짐에 따라 이때까지 방치되었던 각지의 그리스 유적이나 건축에 대한 조사가 활발히 이루어졌다. 또한 로마 교황을 포함해 로마의 귀족들이 앞을 다투어 고대 그리스의 조각 작품을 수집했다.

그러자 르네상스 시대의 유명한 거장들은 신화를 주제로 작품을 창작하기 시작했으며, 많은 군주나 귀족들이 종교화보다 신화화를 더 선호하게 되었고,

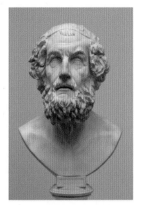

▌그림 1: 호메로스의 두상, 대영박물관, 런던

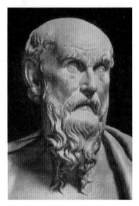

▌그림 2: 헤시오도스의 흉상, 카피토리노 미술관, 로마

회화뿐만 아니라 신화에 나오는 주인공과 이야기들이 조각상으로도 더욱 많이 만들어졌다.

시인 호메로스를 예찬하는 신과 위인들

그리스신화는 고대 그리스의 시인 호메로스(Home-ros, 기원전 8세기경) (그림 1)가 남긴 ≪일리아드(Iliad)≫와 ≪오디세이(Odyssey)≫ 그리고 시인 헤시오도스(Hesiodos) (그림 2)의 ≪신통기(神統記)≫ 등에 의해 문학 작품으로 전해지게 되었다. 그리스신화의 전승에 커다란 역할을 한 호메로스와 헤시오도스를 주제로 한 작품들은 조각상으로도 오랫동안 제작되었다.

호메로스를 주제로 한 회화로는 근대 미술의 거장인 프랑스의 화가 앵그르(Jean-Auguste-Dominique Ingres, 1780-1867)가 그린 <호메로스 예찬>(1827)이란 작품이 상징적이고 독특한 표현으로 남아 있다. (그림 3) 그림의 중앙에는 호메로스가 앉아 있는데 승리의 신 니케가 명예의 화관을 씌워주고 있다. 호메로스의 발밑에는 그의 두 작품이 의인화(擬人化)되어 붉은 옷을 입은 '일리아드' 그리고 초록색 옷을 입은 '오디세이'가 앉아 있다. 또한 이 위대한 시인을 예찬하기 위해 고대로부터 근대에 이르는 유명한 예술가들이 한자리에 모여 그를 향해 서 있는데, 피디아스, 아펠레스, 소크라테스, 단테, 셰익스피어, 미켈란젤로, 라파엘로, 모차르트 등이 있다. 그림

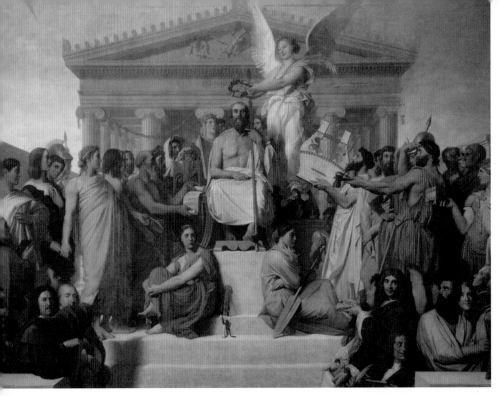

의 왼쪽 아래에서 손가락으로 호메로스를 가리키고 있는 이는 프랑스의 고전
적 바로크 화가 푸생이다.

이렇듯 호메로스가 신화를 집대성해 지은 결출한 문학 작품들은 철학가, 문
인, 화가, 음악가들에게 수많은 영감을 주었기에 화가 앵그르는 그들이 한자리
에 모여 호메로스를 예찬하는 그림을 그린 것이다. 그러니 여러 권의 책에 담겨
야 할 내용이 이 한 폭의 그림으로 표현된 것이나 마찬가지다.

그리스뿐만 아니라 각국의 신화에 담겨 있는 상징적 언어에는 오늘날에도 인
간의 발달 과정을 이해하는 데 필요한 내용과 인간의 내면을 이해하는 데 필요

한 정보 등이 담겨 있어 인류의 귀중한 유산으로서 그 가치를 유지하고 있다. 그것들은 각종 문화와 예술, 스포츠, 질병 등에 이르는 것으로 우리 삶의 발전에 도움이 되는 예술 작품의 모티브와 과학의 역사로까지 활용되어 방대한 아카이브의 역할을 톡톡히 하고 있다.

8
무고죄를 증명한 지혜

- 탐욕과 결백의 싸움 수산나 사건 -

범죄 사건에서는 법의학을 포함한 최첨단 과학수사나 프로파일링 같은 전문적인 영역을 거치지 않고도 간혹 간단한 발상의 전환만으로 해결의 실마리가 나오는 경우가 있다. 지혜로운 수사관 한 명의 아이디어가 고가의 거짓말탐지기보다 훨씬 능률적일 수 있는 것이다. 다음의 이야기는 한 어린 소년의 간단하고도 번뜩이는 지혜가 억울한 일로 고발당한 한 순결한 여인의 결백을 입증해낸 사건을 다루고 있다. 화가들은 이 사건에 대해 각기 다른 관점을 가지고 상상력을 동원해 작품을 창작했는데, 그 시대적 배경과 세태, 종교, 윤리 등에 의해 어떤 표현을 했는지도 함께 분석해보았다.

억울한 누명을 벗겨준 소년

구약성서 제2 경전(외경)에 나오는 수산나(Susanna)는 바빌론 사람 요아힘(Joac him)의 아내이다. 그녀는 용모가 뛰어나게 아름다울 뿐만 아니라 하느님을 극진히 섬기는 경건한 여인이었다. 수산나라는 이름은 히브리어로 '백합'이라는 뜻이고, 백합은 '순결'을 상징한다. 이름처럼 그녀는 부모로부터 모세 율법의 엄격한 교육을 받은 예의 바르고 정숙한 여인이었다.

남편 요아힘도 바빌론에서는 꽤 존경받는 인물이어서 많은 사람이 그의 집

을 드나들었다. 그는 경제적으로도 넉넉해서 손님들이 드나드는 데 손색이 없을 만큼 규모가 크고 아름다운 정원이 있는 집을 소유하고 있었다. 그런데 이 멋진 정원이 괘씸한 음모 사건의 현장이 되어버렸다.

수산나는 오후가 되어 방문객들이 돌아가면 정원을 산책하고는 했다. 사건이 있던 날도 여느 때와 마찬가지로 두 명의 하녀와 함께 정원을 산책하고 있었다. 그날따라 날씨는 무척 무더웠다. 더위에 지친 수산나는 정원에 있는 연못에서 목욕하기로 마음먹었다. 그녀는 하녀들에게 목욕 후 몸에 바를 향유를 가져오게 했는데, 사람들이 더 들어오지 못하도록 정원 문을 잠그게 하는 것도 잊지 않았다.

하지만 정원 안에는 이미 두 명의 노인이 숨어들어 있었다. 장로인 이들은 그동안 수산나의 아름다움에 홀딱 반해 어떻게 해서든 그녀를 범해 보고 싶은 욕망에 가득 차 있던, 실제로는 어리석은 노인들이었다. 숲에서 알몸의 수산나를 훔쳐보던 두 노인은 그녀 앞에 갑자기 나타나 몸을 허락할 것을 요구했다. 그렇게 하지 않으면 외간 남자와 간통하고 있는 현장을 목격했다고 거짓 고발하겠다며 수산나를 위협했다.

유대 율법에 의해 간음하는 여자는 가차 없이 사형에 처하는 시대였다. 충분히 위협이 되는 말이었지만 수산나는 노인들의 협박에 굴복하지 않았다. 그녀는 명예와 순결을 더 중요하게 생각했기 때문이다. 수산나는 비명을 질렀고 사람들이 곧바로 현장으로 달려왔다. 이렇게 해서 그녀는 두 노인에 의해 겁탈당하려는 상황을 가까스로 피할 수 있었다.

그러나 노인들은 수산나를 협박했던 것처럼 그녀를 간통 혐의로 고발했다. 재판을 받게 된 수산나는 그날 있었던 일을 겪은 그대로 솔직히 진술했다. 하

지만 상황에 대한 설명은 두 노인이 짜 맞춘 이야기가 훨씬 유리하게 작용했다. 수산나 한 사람의 주장보다는 공동체의 존경받는 원로인 두 노인의 공통된 주장에 더 귀를 기울인 것이다. 결국 수산나에게는 사형이 선고되었다.

드디어 사형 날짜가 다가왔고, 가족들의 통곡 속에 수산나는 형장으로 끌려가고 있었다. 이때 한 소년이 이들을 막아 나섰다. 소년의 이름은 다니엘이며 후에 이스라엘의 지혜로운 예언자가 될 운명이었다. 다니엘은 수산나가 간통을 했다는 두 노인의 말을 믿을 수 없다고 공박했다. 그리고는 두 노인에 대한 분리 심문을 허락해달라고 법정에 요구했다. 분리 심문에서 다니엘이 두 노인에게 던진 질문의 핵심은 '수산나의 간통 현장을 어디에서 목격했는가?' 이었다. 이에 한 노인은 '아카시아나무 아래서'라고 대답했고, 다른 한 노인은 '떡갈나무 아래서'라고 대답했다. 서로 다른 답변이 나오자 지켜보던 유대인들은 두 노인이 수산나에게 억울한 누명을 씌웠음을 알아채고 크게 분노했다. 끝까지 포기하지 않은 한 소년의 믿음과 지혜가 그야말로 값지게 빛나는 사건이 아닐 수 없다.

순결하고 정의로운 여인 수산나는 소년의 지혜 덕분에 어처구니없는 모함으로부터 빠져나와 자신과 가족의 명예를 지켰다. 두 노인은 돌팔매에 맞아 그 자리에서 숨졌다.

수산나 사건을 표현한 여러 그림들

이 흥미로운 이야기를 주제로 또한 많은 화가가 작품으로 남겼다. 그중 실감나게 표현한 그림들만 모아 이 사건의 과정을 따라 순서대로 살펴보았는데, 화가들의 사건에 대한 인식과 태도를 알 수 있었다.

▌그림 1: 틴토레토, <수산나의 목욕>, 1560-1562, 빈 미술사박물관, 빈 ▌그림 2: 그림 1의 부분 확대

　이탈리아 화가 틴토레토(Tintoretto, 1518-1594)가 그린 <수산나의 목욕>(1560-1562)이라는 작품은 매우 유명하다. 그림 속 수산나는 한쪽 발을 샘물에 담그고 거울을 보고 있다. 어느 누가 보나 미인으로 표현되었다. 이 미인의 알몸을 두 명의 노인이 장미 울타리 너머에서 훔쳐보고 있다. 향유를 담는 은합과 장신구, 그리고 거울 등의 소품들이 값비싸 보이는 것으로 보아 수산나는 매우 부유한 가정의 부인임을 알 수 있다. 수산나에게 드리운 장미 울타리의 그림자와 빛은 효과적으로 대비를 이루어 그녀를 더욱 아름다워 보이게 한다. (그림 1, 2)

　스페인의 화가 렘브란트도 <목욕하는 수산나>(1636)라는 작품을 남겼다. 수산나는 햇빛을 받고 있으며 두 노인은 뒤편 그늘진 곳에 있어 잘 보이지 않는다. 언뜻 보면 누드의 수산나만을 표현한 것처럼 되어 있다. (그림 3) 이렇듯 수

산나의 목욕 장면을 그린 화가들은 노인들의
유형을 두 가지로 다르게 표현했다. 하나는 숲
그늘에 몸을 숨기고 가만히 지켜보는 '훔쳐보
기형'과 다른 하나는 수산나에게 직접 달려드
는 '겁탈형'이 그것이다. 렘브란트의 그림은 전
자에 속한다. 이러한 차이는 주로 남유럽계 노
인으로 표현한 그림과 북유럽계 노인으로 표
현한 그림에 따라 달리 나타난다. 남유럽계 노
인들은 주로 훔쳐보고 있고, 북유럽계 노인들
은 여인에게 달려들어 허리를 끌어안거나 손

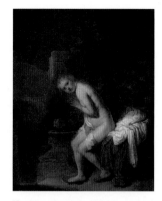

■ 그림 3: 렘브란트, <목욕하는 수산나>,
1636, 마우리츠호이스 미술관, 헤이그

을 대고 있는 것으로 표현되어 있는데, 어느 지역 인물이냐에 따라 그렇게 달
리 표현한 것이 매우 흥미롭게 느껴진다.

　'겁탈형'의 표현은 플랑드르 출신의 화가 반 다이크(Anthony Van Dyck, 1599-1641)
의 <수산나와 장로들>(1621-1622)이란 작품에서 찾아볼 수 있다. 숲에 숨어서
훔쳐보고 있던 두 노인이 목욕 중인 수산나 앞에 갑자기 나타난다. 그들은 탐
욕스러운 눈길로 그녀에게 몸을 허락할 것을 요구하고 그러지 않으면 외간 남
자와 간통하는 현장을 목격했으며 그 사실을 신고하겠다고 협박한다. 노인들
의 위협적인 몸짓과 표정 그리고 기절초풍할 듯 놀라는 수산나의 몸짓과 표정
은 참으로 실감 나게 대비되어 있다. (그림 4)

　프랑스 화가 알로리(Alessandro Allori, 1535-1607)의 작품인 <수산나와 노인들>(16
세기경)에서는 수산나가 두 노인의 협박에 대해 적극적인 거부 의사를 표현하
고 있는 것 같지가 않다. 그래서 보는 이로 하여금 그녀를 음탕한 요부로 오인하

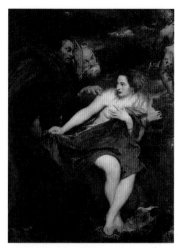

▌그림 4: 반 다이크, <수산나와 장로들>, 1621-1622, 알테피나코테크, 뮌헨

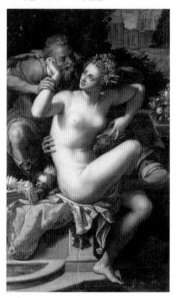

▌그림 5: 알로리, <수산나와 노인들>, 16세기경, 마냉 미술관, 디종

게끔 표현해놓았다. 이렇듯 화가가 수산나 이야기를 완전히 이해하고 그렸는지, 아니면 관음적 욕구를 만족시키기 위해 단순히 수산나 이야기를 이용해 누드화를 그렸는지 그 의도를 알 수 없는 그림들도 있다. (그림 5)

특히 앞서 다룬(4, 5, 6꼭지에서) 밧세바 이야기나 여기에서 다룬 수산나 이야기의 경우, 사건의 진상이나 정숙한 여인에 초점이 맞춰져 그려진 작품들도 많지만, 그것과는 상관없이 일부러 자극적인 이야기를 주제로 하여 세인들의 관음증적 욕구를 해결하려는 듯한 그림들도 많이 발견할 수 있다. 그러한 그림들의 알몸 표현일수록 필요 이상의 과장된 관능적 요소들이 가미되기 마련이다. 예술가들의 창작이 시대와 문화에 따라 본래 제재의 상징과 다르게 이용되는 것이라 분석될 수 있겠다.

9
예술에 대한 화가의 철학과 사명감

- 학살의 사실 적나라 하게 표현 -

진실은 어떠한 도덕적 좌표 위에 있든 간에 언젠가는 가감 없이 사실대로 드러나기 마련이다. 대체로 사람들은 이러한 사실을 두려워한다. 진실이 밝혀지면 숨겨왔던 인간의 욕망과 집착이 드러나기 때문이다. 특히나 잔인한 폭력과 전쟁, 살인 행위에 대한 진실과 대면하려면 크나큰 용기와 책임 의식이 필요하다. 그러한 사건일수록 진실을 은폐하거나 외면하려는 자들의 저항도 만만치 않다. 법의학자로서 저자는 이러한 인간 본성을 너무도 잘 알고 있다. 아마 화가 들라크루아도 그랬던 것 같다. 그는 외적인 압력과 비판에 개의치 않고 진실을 사실대로 묘사하는 데 전력한 화가이었다. 여기서는 들라크루아가 역사적 진실을 고발하기 위해 그린 작품들을 중심으로 그의 사명감과 예술 철학에 대해 살펴보기로 한다.

만인을 격분시킨 한 장의 그림

오랜 세월 동안 오스만튀르크의 지배를 받고 있던 그리스인들은 비로소 1822년 독립전쟁을 일으켰다. 오스만튀르크는 그에 대한 탄압으로 키오스섬을 불태우고 약탈하며 주민들을 잔인하게 학살했다. 유럽의 많은 사람은 오스만튀르크의 잔인한 행위에 격분하며 그리스의 독립운동에 동정을 표했다.

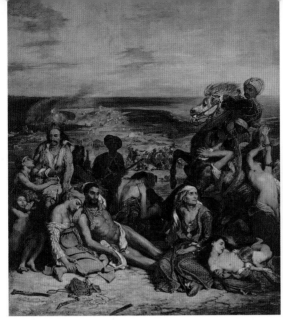

■ 그림 1: 들라크루아, <키오스섬의 학살>, 1824, 루브르 박물관, 파리 ■ 그림 2: 그림 1의 부분 확대

프랑스의 화가 들라크루아(Eugene Delacroix, 1798-1863)는 이 사건에 대해 분노하며 오스만튀르크의 잔인무도한 행위와 키오스섬 주민들의 희생을 영원히 잊지 말자는 뜻에서 <키오스섬의 학살>(1824)이라는 작품을 그려냈다. 화가는 순도 높은 상상력을 동원해서 그림의 뒤쪽에는 약탈과 방화, 저항과 진압, 처형의 장면을 그리고 앞쪽에는 포로로 잡힌 사람들이 처형의 순서를 기다리고 있는 장면을 그려 넣었다. (그림 1)

젊은 남자들은 이미 부상으로 저항할 수 없게 되었고, 늙은이는 자포자기해 무표정한 모습으로 앉아 있다. 그림의 오른쪽에는 기마병들에게 납치당하고 있는 여인들이 몸부림을 치고 있다. 그 바로 앞쪽에는 한 여인이 이미 죽어 쓰러져 있는데 철없는 아이는 그것도 모르고 어머니의 젖가슴을 파고들고 있다. 작품의 모든 장면이 처참하여 보기에 안타깝지만 죽은 어머니의 젖가슴을 파

고드는 아이의 모습은 만인의 공분을 불러일으키고도 남았다. 들라크루아는 참혹하고 공포스러우며 무자비한 장면을 선동적으로 그려냈고, 결과적으로 이 사건의 진상을 온 세상에 알리는 데 결정적인 역할을 했다. (그림 2)

이 그림은 들라크루아가 26세 때 그린 그의 초기 작품이다. 그림이 전시되자 사람들은 잔인하고 처참한 장면을 노골적으로 표현한 이 그림에 대해 비판을 쏟아내기 시작했다. '키오스섬의 학살이 아니라 그림의 학살'이라고 혹평하는 사람도 있었고, '이 화가는 파리를 불태워 버릴 사나이'라며 원색적인 비난을 서슴지 않는 사람도 있었다.

들라크루아는 이 모든 비판에 대해 흔들림 없는 모습을 보였다. 그는 사람들이 보기 싫어하는 비참하고, 무자비하고, 잔인한 것들을 그대로 드러내 보이는 것이 오히려 미학적 아름다움을 높이는 것이라 주장하며, 그것이 바로 예술의 사명이라 역설했다. 그는 세속의 완고한 고정관념에 도전하며 조금의 양보도 없는 싸움을 계속했다.

<키오스섬의 학살> 이후 19세기 미술은 고전주의에서 낭만주의로의 일대 전환점을 마련했다. 예술사적인 측면에서도 들라크루아의 그림은 그 의의가 컸다. 무자비한 학살의 재현을 통해 인간의 가려진 본성인 폭력의 극치를 보여줬기 때문이 아닌가 싶다. 이는 공포에 떨며 자포자기한 사람들과 아무것도 모르고 죽은 어머니의 젖가슴을 파고드는 순수한 아이의 모습이 학살을 자행하는 이들과 극명하게 대비되었기 때문일 것이다.

오스만튀르크의 탄압으로 그리스가 황폐해지자 유럽에서는 그리스를 지원하자는 여론이 높아지는데 영국의 시인 바이런도 선두에 서서 그리스를 구원하자고 외쳤다. 이에 영감을 받은 들라크루아가 <키오스섬의 학살>에 이어 그

Ⅱ 그림 3: 들라크루아, <미솔롱기의 폐허 위에 선 그리스>, 1826, 보르도 미술관, 보르도

린 작품이 <미솔롱기(Missolong-hi)의 폐허 위에 선 그리스>(1826) 이다. 전쟁으로 폐허가 된 땅 위에 젊고 의연해 보이는 여성을 세움으로써 그리스의 재건에 대한 결의를 드높이고 있는 작품이다. (그림 3)

그림의 여인은 고대 여신상에서 영감을 받은 초기 그리스도교 시대의 예배(禮拜)를 드리는 여인상과 같은 자세를 취하고 있다. 그녀가 입고 있는 청색의 망토와 백색의 튜닉은 성모 마리아가 입었던 옷으로, 여기에서는 마리아상과의 유사성을 강조하는 역할을 한다. 그리스인들은 처참한 폐허 속에서도 전혀 굴하지 않으며, 강한 신앙과 의연한 마음으로 조국을 새롭게 재건하겠다는 의지를 표방하고 있다.

격동의 역사를 정직하게 바라보고 뜨거운 마음으로 고발한 들라크루아의 두 작품은 앞에서도 말했지만 이후 회화 역사에 커다란 영향을 미치게 된다. 많은 화가는 회화가 진실에 대해 이토록 충격적으로 또는 충실하게 발언할 수 있다는 사실에 고무되었고, 역사의 고통과 그로 인한 인간들의 아픔에 대해 생생하게 증언하는 작품들을 많이 남기게 되었다.

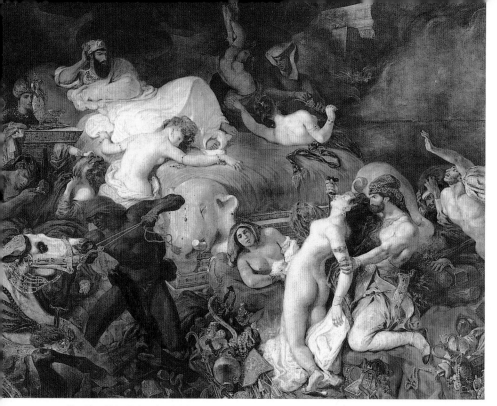

들라크루아의 예술에 대한 철학

들라크루아는 학살의 잔인성을 담은 작품을 여러 장 그렸는데 <사르다나팔루스의 죽음>(1827-1828)이라는 그림도 그중 하나다. 이 그림은 불타는 듯한 색채와 율동적인 느낌을 주는 표현 방식으로 낭만주의를 대표하는 걸작으로 남은 동시에 들라크루아의 대표작으로 지목되었다. (그림 4)

1827년 살롱 전에서 입상해 유명해진 이 작품도 들라크루아가 영국의 시인 바이런의 시에서 영감을 받아 그린 것이다. 고대 아시리아의 군주 사르다나팔루스의 엽기적인 최후를 다루었는데, 사랑과 비극이 어우러지며 신비로운 이

국의 정서가 진하게 느껴지는 흥미로운 그림이다.

기원전 7세기경 아시리아의 왕인 사르다 나팔루스는 적에게 포위되어 약 2년가량 궁전에 갇혀 살았다. 적들이 이 화려하고 사치스러운 궁전에 쳐들어올 기미가 보이자 왕은 총애하던 애첩과 시녀들을 한자리에 모아놓고 충복들에게 명하여 그녀들과 사랑하던 동물들까지 모조리 살해했다. 또한 왕 스스로도 잔인한 살육의 향연 후에 불에 타 죽는 비참한 최후를 맞았다. 바이런의 시에 영감을 받아 그린 <사르다나팔루스의 죽음>은 들라크루아가 상상력을 극대화하여 재현한 것이다.

그림은 오른쪽 아래에서 왼쪽 위로 펼쳐지는 대각선 구도로 되어 있다. 격정과 죽음에 대한 고통은 미켈란젤로의 형식미로 표현했으며, 루벤스의 영향을 받은 강렬한 색채로 시각적 자극을 불러일으켰다. 광란의 장면을 지켜보는 사르다 나팔루스의 우울한 표정과 더불어 죽음에 몸을 뒤트는 여인의 풍만한 육체는 에로티시즘과 공포를 동시에 느끼게 했다. (그림 5) 이렇듯 들라크루아는 소름 끼치는 장면들을 충돌하는 색채와 등장인물들의 격렬한 몸부림으로 표현했다.

활처럼 휘어진 여인의 벌거벗은 몸뚱이 그리고 이 여인을 칼로 찌르는 무사, 이미 살해돼 침대 위에 쓰러져 있는 나체의 여인, 칼에 찔려 흥분해 날뛰는 말, 사방에 흩어져 있는 화려한 보석 등을 통해 보는 이로 하여금 고통과 분노, 우울의 분위기를 느낄 수 있게 했다. 이 모든 것을 침대 위에 몸을 기대고 담담하면서도 차가운 눈으로 보고 있는 군주는 확실히 사디스트의 면모를 보인다. (그림 6)

이 작품은 미술 평론가들에 의해 너무 많이 과장되었다고 비난을 받기도 했

❚ 그림 5: 그림 4의 부분 확대　　❚ 그림 6: 그림 4의 부분 확대

다. 하지만 불꽃처럼 타오르는 색채와 고전주의에 대한 형식 파괴를 보여주는 이 작품이 낭만주의의 상징적 작품이란 사실에는 모두 동의하였다고 한다.

들라크루아는 비평가들이 어떤 혹평을 하건 자신의 예술에 대한 철학을 지켜나갔다. 그것은 존재의 진실을 그리는 데 충실해야 한다는 확신이었다. 이러한 들라크루아의 사명감과 예술에 대한 확고한 철학은 결국 후대에까지 높은 평가를 받았으며 역사적으로도 커다란 공헌을 했다.

한편 <사르다나팔루스의 죽음>을 법의학적인 관점에서 살펴보면, 왕의 성적 취향과 보편적이지 않은 정신 상태에 대해 알 수 있다. 그는 분명 주위에서 자행되고 있는 살인극을 느긋하게 팔베개를 하고 침대에 기대어 바라보고 있다. 성적 쾌락과 죽음과의 관계로 볼 때 음욕살인(淫慾殺人, lust murder)이 있는데, 이것은 사람 특히 이성을 살해함으로써 성적 쾌감을 얻는 것을 말한다. 그런데 혼동하기 쉬운 용어로 살인음욕(殺人淫慾, murder lust)이 있다. 살인

음욕은 성행위 전 또는 도중에 상대를 살해하고 성행위를 계속하여 쾌감을 얻는 행위를 말한다.

아마도 군주 사르다나팔루스는 음욕 살인을 즐기는 정신이상자였을지도 모른다. 여인들을 죽이더라도 한꺼번에 모두 다 죽이는 것이 아니라 한 명씩 차례대로 죽는 것을 느긋하게 보고 있기 때문이다. 이는 확실히 음욕 살인자의 특성을 내포하고 있다.

10
작품 '인간의 물체화, 물체의 인간화'의 개념

- 미술로 표현한 인간의 생명존중, 권리존중 -

프랑스의 화가 페르랑 레제(Fernand Leger 1881-1955)는 프랑스 서북부 지방에 위치한 아르장탕라는 작은 도시에서 태어났으며 그의 아버지와 할아버지는 목축농이었다. 그는 지방 중학교를 졸업한 뒤, 1897년부터 3년간 브르타뉴의 칸에서 건축 기사의 수련생으로 있다가 1900년 파리로 나와 1903년에는 파리의 국립장식미술학교에 입학하여 고전파 화가이며 조각가인 제롬의 가르침을 받으면서 또 한편으로는 루브르 미술관 및 아카데미 줄리앙에도 다녔다.

그의 화풍은 인상파로부터 출발하였으나 1905년부터 1907년 사이에 걸쳐서는 포비즘의 화가 마티스의 작품에 많은 감화를 받아 초기의 제작 방법을 버리고 큐비즘의 기하학적이면서도 역동 감을 주는 화법을 따르는 자기나름의 독자적인 화법을 개척하기에 힘썼다.

즉 레제는 큐비즘의 작품은 감각보다도 관념이 우선한다고 하여 지지하지 않았으며, 그 이유를 설명하기를 자기가 너무나도 엄청나게 영향받았던 세잔의 길을 벗어나기 위해서는 오직 추상의 길로 들어서는 수밖에 없으며, 작품은 큐비즘과 같은 수법으로 대상을 해체하면서도 형체의 자율성을 유지 하기 위하여 색채의 강약으로 강하고 다이내믹한 표현을 하는 길을 택하기로 하였다고 어려운 설명을 하였는데, 이러한 그의 생각을 잘 표현한 작품들 중에서 주로 사

▌그림 1. 레제 작: '푸른 옷의 여인' (1912) 스위스, 바젤 미술관

람의 얼굴이나 신체와 관련된 그림을 골라서 살펴보기로 한다.

레제의 작품 '푸른 옷의 여인' (1912)이라는 그림을 보면 선명한 색채를 사용하여 푸른색은 여인의 옷을 표현한 것이며, 흰색의 곡선미 있는 형체는 여인의 몸매의 둥근 부분임을 상상할 수 있다. 곡선과 직선, 평면과 입체면, 강한 색조와 중간 색조 등의 체계적 대비라는 특성을 통해 이러한 회화적 탐구의 한 결말을 보여준다. 이렇게 설명을 들어도 겨우 사람을 표현한 것이라 납득이 되는 것 같으면서도 여운은 남는다.

또 현대적인 기계장치의 명석한 기하학적 형태를 표현하는 피카소와 브라크

▌그림 2. 레제 작: '앉아있는 여인' (1913) 비오, 페르랑 레제 미술관

가 시도한 물체의 기하학적 표현은 직선적이고 예각적인 선을 사용한데 비해
서 레제는 곡선을 사용하였다. 그것은 세잔의 원통(圓筒), 구(球), 원추(圓錐)
의 방법론에 영향받아 보다 충실하게 표현하기 위해 노력하였기 때문이라고
한다. 그래서 그의 그림에는 파이프나 튜브(tube)와 같은 원통형상이 많이 등
장하기 때문에 그를 한때는 튜비스트 화가라 부르기도 했다.

이러한 그의 수법을 잘 나타낸 작품으로는 '앉아있는 여인' (1913)을 들 수 있
다. 그림의 중앙 상부에 있는 청색과 흰색이 반반으로 된 방추형 형태를 사람의

얼굴로 본다면 그 좌우의 적색과 청색의 원통들의 연결을 사람의 팔이 될 것이며 그림의 배경은 사각주로 되어 있는데 상부의 사각주는 청색, 하부의 사각주는 적색으로 표현해 대상물의 빛깔과는 상하가 서로 대조를 이룸으로써 앉아 있는 여인을 표현한 것으로 보인다.

즉 화면은 메카니칼한 공간에 인간상과 정물을 배합하여 밝고 선명한 색조로 그려 있는데, 특히 다이내믹한 형태에 있

▌▌그림 3. 레제 작: '도시의 사람' (1919) 비오, 페르랑 레제 미술관

어서는 미래주의의 영향이 엿보이며 종래의 자연주의에서는 볼 수 없는 추상적인 인공미의 세계가 펼쳐져 있다.

레제 그림의 또 하나의 특징이라 할 수 있는 것은 다른 큐비즘 화가들은 현대적인 도시는 외면하고 그림의 주제로 삼지 않았지만 레제는 현대도시에서 그 조형의 다이너미즘을 찾아냈다고 한다.

이러한 그의 생각을 잘 나타내는 작품으로는 '도시의 사람' (1919)을 들 수 있다. 화가는 인간상을 원기둥이나 원뿔 등으로 기계문명의 이미지를 닮은 수밖에 없었던 것도 기계와 노동의 결합에 대한 그의 남다른 환희와 열망 탓이었을 것으로 보인다. 이 그림에서 보는 인간은 기계문명의 역사적 조건 아래 있는 인

간이다. 그림의 사람에서는 어떤 관능미나 자연미도 느낄 수 없어 사람인지 주위에서 보는 것과 같은 건물인지 알 수가 없는 가운데 한 사람이 횡단보도 앞에 서 있는 것으로 표현되었다.

이렇듯 레제가 원해서 그린 인간은 무언가를 만들어내고 건설하는 '건설자로서의 육체'를 표현하는 것이다. 그러니까 인간의 아름다움은 물질적 풍요를 일으키기 위해 떠받치고 있는 기둥으로서의 아름다움을 표현한 것이며,

‖ 그림 4. 레제 작: '합성 (일명 인체부검)' (1942-46) 비오, 페르랑 레제 미술관

사람들은 그런 세계를 지지하고 즐기고 있다고 본 것이다. 현실보다 꿈을 중시하여서 인간에 대한 생각과 이상을 나누어 가진 예술이라 평하는 평론가도 있다. 횡단보도 옆에 서 있는 신호대는 사람의 얼굴 모양을 하고 있다. 즉 '물체의 인간화' 그리고 '인간의 물체화'가 이 그림에서 잘 표현되고 있다.

레제의 작품으로서 인간의 물체화를 더 노골적으로 표현한 작품으로는 '합성 (일명 인체부검)' (1942-46)이라는 그림이 있다. 그림은 부검대위에 올라있는 시체는 머리로 보아서는 두 사람이지만 빛깔로 보아서는 담황색, 담갈색, 담청색 등의 세 시체가 부검으로 해체되어 서로 엉켜있다. 부검대 위에 있는 토막난 시체부문의 빛깔보다도 더 짙은 빛깔의 황색, 갈색 그리고 청색으로 된 형상

물이 토막 난 시체부분의 주위를 둘러싸고 있는 것은 토막 난 신체의 주인공들이 생존 시에 지녔던 권리를 형상화한 것으로 사람은 죽어서 말을 못하는 물체화된 시체가 되었지만 그 물체를 부검하면 권리의 침해 여부는 생존 시와 같이 가려낼 수 있어 이것을 곧 레제는 '물체의 인간화'로 표현한 것으로 해석된다.

'인간의 물체화'는 죽음을 의미하며, '물체의 인간화'는 생명 없는 시체에서도 침해된 권리는 살아남아 있어 이를 찾아낼 수 있다는 것 즉 저자가 주장한 법의탐적학(法醫探跡學 Medicolegal Pursuitgraphy)이론과 일맥상통하는 개념이라 생각된다.

우리나라는 국가적인 법의관 검시제도'法醫官檢視制度'가 실시되고 있지 않아 사건 발생 후 여러 시일이 지나서 감정(鑑定)을 의뢰받는 경우가 허다하다. 이런 경우에는 감정의 대상이 되는 증거물이나 시신의 부패변질로 감정이 불가능한 경우가 태반이어서 법의학감정이 속수무책인 경우를 자주 경험되건 한다.

그래서 저자는 무언가 좋은 방법이 없겠는가를 고뇌하다가 고인과 관계되는 문건(文件)이나 창작물 또는 그들이 남긴 유물 등이 남아 있다면 이러한 것들을 검체로 분석하여 결국 법의학이 목적하는 인권의 침해 여부나 사인 등을 가려낼 수 있는 가능성이 있다는 것을 알게 되었다.

이처럼 문예작품을 법의학적 지식으로 분석하는 작업을 시도한 것은 아마도 세계적으로도 처음 있는 일이라 생각된다. 따라서 그간 사인이 명확치 않은 문예작가의 사인을 바로 잡는 일, 그리고 문예작품을 통한 작품 속에 가려져 있는 인권침해 사실에 대한 법의학적평석 등이 가능하다는 것도 알게 되었다. 그래서 이 방법을 실제 있었던 예들에 적용하며 실천에 옮긴 것을 저서로 펴

낸 바 있으며, 2018년에는 일본 후쿠오카에서 개최된 제24회 국제법의학회 학술대회에 초청 되어 'Forensic Medicine for the Artwork Autopsy' 라는 제목으로 특강을 하였다.

　더 중요하다고 생각되는 사실은 법의학이 문예작품의 창작시에 작가의 생각과 의도를 후세사람들이 이해할 수 없어서 그 참의가 알려지지 않은 것을 밝혀서 작가의 작품이 품었던 한(恨)을 풀어준다는 것이 이번 저술의 목적이라는 것을 레제 화가의 작품 '인간의 물체화, 물체의 인간화'와 동일한 맥락이라는 것으로 생각되어 설명하게 되니 그야말로 무언가 풀리지 않았던 한(恨)이 풀리는 것 같은 감이 든다.

2부

어려운 문제의 답을 내포한
작품의 해설

1
신의 계시를 받은 사람들과 그 사연

간질(癎疾 epilepsy)이라는 말은 '외부의 악령에 의해 영혼이 사로잡힌다'라는 뜻의 그리스어에서 유래 되었으며, 지금은 이를 '뇌전증(腦電症)'으로 개명하였다. 뇌전증은 그리스 시대 이전에 이미 '신에 의해 발생 된 병으로 특별한 치료가 없다'고 해 '신성병'이라고 불리었을 만큼 예로부터 현대까지 인류를 괴롭혀온 질병이다. 우리 조상들도 간질을 '지랄병'으로 부른 것으로 봐서 비슷한 인상을 받은 것 같다.

성서에도 예수가 간질 발작을 일으킨 소년에서 악령을 몰아내 치료하는 장면이 나온다. (Matt 17:14; Mark 9:17; Luke 9:38). 이러한 성서의 내용을 영국의 화가 해롤드 코핑(Harold Copping 1863-1932)은 그림으로 작품화하였다. (그림 1) 역사적으로 유명한 소크라테스, 피타고라스, 시저, 알렉산더 대왕, 나폴레옹, 시인 바이런, 도스토예프스키, 모파상, 단테, 반 고흐, 알프레드 노벨, 잔다르크, 등 많은 위인이 뇌전증 환자였다고 한다.

뇌전증은 신경세포의 갑작스러운 이상 흥분에 의해 발생하는 증상을 발작이라 하고, 이러한 발작이 특별한 원인 없이 반복적으로 재발하는 경우를 뇌전증이라고 한다. 뇌전증 가운데서도 측두엽(側頭葉) 뇌전증이 있는데 의식의 상실이나 경련을 동반하지 않고, 단지 발작이 일어나면 청각, 시각, 후각 및 촉각 등 5 감각에 이상을 느끼며 잠깐은 망연자실(茫然自失) 상태로 되거나 입을 씰룩거리는 증상이 나타난다.

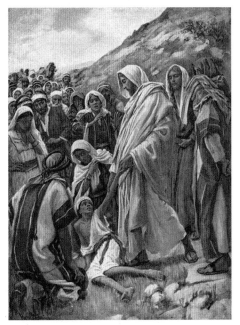

■ 그림 1: 해롤드 코핑 작. '뇌전증 소년을 치료하는 예수' (Matt
17:14; Mark 9:17; Luke 9:38)

측두엽 뇌전증을 앓은 사람
으로는 도스토예프스키, 루이
스 카롤, 아이작크 뉴턴, 구스
타브 후로베르와 같은 천재와
종교인으로는 바우로 모하마
트, 모세, 부다, 잔 다르크 등을
들 수 있는데 여기서는 잔 다르
크에 대해서 기술하기로 한다.

잔 다르크(Jeanne d'Arc 1412-
1431)는 프랑스의 로렌주 동레
미 마을의 독실한 기독교 신자
인 한 소작농의 딸로 태어났다.
동레미는 프랑스 북동부지역
의 작은 마을로 신성로마제국
과 프랑스의 접경 지역이고, 부르고뉴 공국과도 경계를 맞대고 있어 국가 간 분
쟁 시기에 환란이 심했던 지역이었다.

잔 다르크는 영국 군인에게 강간과 죽임을 당한 언니의 억울한 죽음에 원망
과 분노가 쌓여, 잠을 이룰 수가 없어 슬픈 나날을 보내야 했다. 그래서 신앙생
활에 더욱 열을 올리는 것으로 위로 삼아 참고 지냈다. 그러다가 1429년의 어느
날 강한 빛이 비치더니만 "프랑스를 구하라"라는 신의 음성을 듣고 여자의 몸
이지만 나라를 구하여야겠다는 마음이 용솟음쳐 고향을 떠나 서쪽의 루아르
강변에 있는 시농성(城)의 샤를 황태자(훗날의 샤를 7세)를 찾아갔다.

당시 프랑스는 왕위 즉위식을 올리곤 하는 '랭스' 지역을 영국군과 영국에 협력하는 부르고뉴파(派) 군대에 빼앗겨 즉위식도 치르지 못하는 형편이었다. 이러한 절망적인 상황에 신의 계시를 받았다는 처녀 투사가 나타나 나라를 구하고 왕위 즉위식을 약속하는 잔 다르크에게 프랑스는 희망을 거는 모험을 하게 된다.

결국 전쟁에 지친 프랑스 국민과 병사들에게는 신의 계시를 받은 잔 다르크가 합세하였다는 것에 힘을 얻은 샤를의 프랑스군은 사기가 충전해 영국군을 과감하게 격파해 나갔다. 이러한 상황의 잔 다르크의 모습을 그림으로 표현한 작품으로는 네덜란드의 화가 루벤스(Peter Paul Rubens, 1577-1640)의 '기도하는 잔 다르크'(1618-20)라는 그림이 있다. (그림 2)

잔 다르크는 전투하다가도 몸이 지치고 마음이 약해지면 그리스토의 조각상을 우러러보면서 두 손 모아 제발

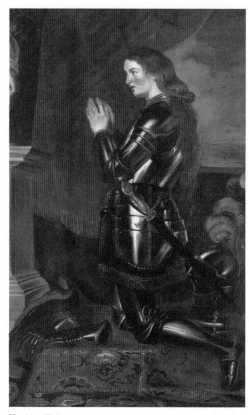

▌그림 2: 루벤스 작. '기도하는 잔 다르크' 1618-20, North Carolina Museum of Art, Raleigh, USA

자기에게 영국군을 물리칠 수 있는 용기와 힘을 주십사하는 기도를 올리며 신으로부터 받은 명령을 완수하겠다는 강한 의지를 표현하는 용감한 모습으로 표현하였다.

이리하여 오랫동안 영국에 점령당했던 오를레앙을 해방했으며 랭스까지 진격한 잔 다르크는 1429년 7월 17일 샤를의 대관식(戴冠式)을 랭스 대성당에서 거행하게 되어 샤를 7세는 명실공히 프랑스의 왕이 되었다.

그러나 막상 정통 왕이 된 샤를 7세는 더 잔 다르크의 권고에 귀를 기울이지 않았으며 총리대신 '트레무유'도 그녀에게 군사를 지원하지 않아 결국 잔 다르크는 1430년 풍피에누 전투에서 영국군에 잡혀 포로가 되었다. 그러나 프랑스 왕실은 포로가 된 그녀를 외면했다.

그 이유는 아르마냐크의 귀족들로서는 잔이라는 농민 출신의 소녀가 귀족이 된 것은 자신들의 지위를 흔드는 것으로 마치 굴러온 돌이 박힌 돌을 뽑아내는 격이 되는 것으로 생각했으며 잔 다르크가 왕으로부터 지나친 총애를 받게 되면 자신들이 소외된다고 판단하였기 때문이다.

포로가 된 잔 다르크는 종교재판을 받게 되었으며 그 결과 마녀라는 판결을 받게 되었다. 잔 다르크를 마녀로 몰리게 된 것은 그녀의 신앙에 의심스러운 부분이 있다는 것으로 즉 가톨릭에는 엄연히 교황을 정점으로 한 추기경, 주교 등의 위계질서가 있는데, 어디서 감히 농민 따위가 신과 직접 만났다고 주장하는 것을 문제 삼아 영국의 '피에르 코숑' 주교는 잔 다르크를 마녀재판에 회부하였다.

결국 모두에게 버림받은 그녀는 홀로 자신을 지켜나가기 위한 싸움을 할 수밖에 없었다. 당시 재판에서는 자기의 믿음과 신의 계시를 받은 데 대하여 진술

한 것을 요약하면 다음과 같다.

그녀는 13세 때 신의 소리를 처음 들었는데 자기 집의 우측에 있는 교회로부터 강한 빛과 함께 들려왔다. 처음에는 자기 귀를 의심하기도 하였다. 그러나 그 음성은 상당히 위엄성을 띄고 있었기 때문에 신의 소리라는 것을 확신하였다는 것이다. 그 후에는 천사의 소리도 들려왔으며 1429년의 "프랑스를 구하라"라는 신의 음성은 너무나도 확실하고 뚜렷했기 때문에 모든 것을 포기하고 샤를 황태자에게로 달려갔다고 진술하였다.

오늘날처럼 그녀를 지켜줄 어떤 변호인이나 자문관도 없었으며, 변호의 기회도 주지 않는 비공개로 열린 재판이었기 때문에 교황에게 항소할 기회마저 막혀버린 상태였다. 이러한 불리한 여건 속에서도 잔 다르크는 당당함으로 70개의 죄목을 12개로 줄이며 이들과 맞서보았지만, 그녀에게 종신형을 언도하고 만다. 그리고 곧이어 5월 29일 법정에 회부되어 화형을 판결받고 바로 다음 날인 5월 30일, 19살의 나이로 생을 마치게 된다.

잔 다르크가 사망한 지 18년 뒤인 1449년 프랑스 왕 샤를 7세는 영국이 점령하고 있던 루앙을 탈환하는 데 성공했다. 그리고 해가 바뀐 1450년에는 자신이 버렸던 잔 다르크에 대한 생각이 달라졌는지 아니면 자신의 즉위 과정을 합법적인 것으로 만들어야겠다고 생각하였는지 샤를은 잔 다르크의 재판을 재검토할 것을 명령했다.

이 재판은 교회법에 따라 전 유럽에서 온 성직자들이 참가했으며 해가 바뀐 1456년 결국 잔은 결백하였음이 밝혀져 잔은 순교자로 판결되었다.

다음은 신의 계시를 받은 성 바울의 경우를 보기로 한다. 그의 일생 중 가장 널리 알려진 일화로 『사도행전(Acts of the Apostles)』 9장에 등장한다. 사도

가 되기 이전 바울의 본래 이름은 사울이었으며 그는 그리스도교의 박해자였다. 그리스도 교인들을 체포하기 위한 권한을 얻기 위해 다마스쿠스(Damascus)의 유대교당으로 향하던 도중, 사울은 하늘에서 갑작스럽게 내려오는 빛에 의해 눈이 멀어 땅에 쓰러진다. 그리고는 "나는 네가 박해하는 예수다, 너는 일어나 시내로 들어가 고라"라는 신의 목소리를 듣게 된다. 이 사건 이후로 사울은 그리스도교로 개종하게 된다.

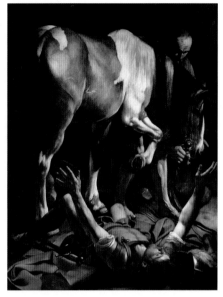

▌그림 3: 카라바조 작. '성 바울의 개종' 1600-01, 산타 마리아 델 포폴로 성당

이러한 상황의 내용을 작품으로 한 것은 이탈리아의 화가 카라바조(Michelangelo Meri si da Caravaggio 1571-1610)의 '성 바울의 개종'(1600-01)이라는 그림은 빛과 함께 들리는 신의 목소리에 놀란 바울은 말에서 떨어지는 모습으로 표현하였다. (그림 3)

이상의 두 예는 모두가 측두엽 뇌전증 환자들로서 의식의 상실이나 경련을 동반하지 않고 청각과 시각의 이상 발작으로 강한 빛과 더불어 신의 음성을 듣는 신기한 현상이 일어나 잔은 나라를 위해 목숨 바치고 싸웠으며 바울은 개심하여 믿음을 갖게 되었다.

2
질투의 고민, 심술로 풀리나

화가 밀레이(John Everett Millais 1829-1896)가 그린 그림들 가운데 '이사벨
라'(1848-49)라는 심술궂은 행동을 하는 사람을 잘 표현한 그림이 있다. (그림 1)
많은 사람이 식당에 모여서 음식을 나누어 먹고 있는 장면의 그림인데 맨 앞
쪽에 앉은 남자는 호도를 거칠게 까면서 한쪽 발을 앞으로 쭉 뻗어 개를 건드

▋▋그림 1: 밀레이 작. '이사벨라'1848-49, 리버풀, 워커 아트 갤러리

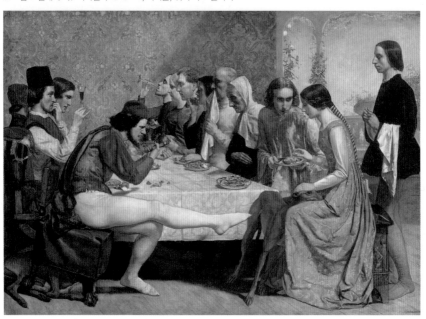

려 괴롭히는 심술궂은 행동을 하고 있다.

영문을 알 수 없는 개는 어쩔 줄 몰라 여주인 쪽으로 가서 그녀의 무릎에 얼굴을 파묻으려 한다. 남자가 개를 괴롭히는 것은 여동생인 이사벨라가 하인인 로렌조와 다정스럽게 오렌지를 나눠 먹는 모습에 질투를 느꼈기 때문인데, 이사벨라와 로렌조는 남몰래 사랑하는 사이였다. 여동생이 이렇게 천한 하인과 사이좋게 지내는 모습을 본 오빠는 그만 화가 치밀어서 험상궂은 얼굴의 표정을 지우며 엉뚱한 개에게 화풀이하는 것이다.

흰색 바지를 입고 쭉 뻗은 다리는 남자의 심술이 얼마나 고약한가를 말해주는 것 같으며, 시달림을 받는 개는 두 사람 사이로 다가서면서 앞으로 닥칠 끔찍한 운명을 예고라도 하는 듯이 보인다.

당시 유럽 사회에서는 신분에 차가 있으면 서로 사랑을 할 수 없었다. 그러나 좋아하는 감정은 종종 신분의 차이를 뛰어넘게 마련이어서 이사벨라와 로렌조는 그들의 앞날의 사랑이 밝지 못하다는 것을 뻔히 알면서도 상대방에게 끌리는 마음을 막을 길이 없었다.

이것 때문에 무서운 비극이 일어나게 되는데, 분노한 오빠들이 로렌조를 죽여 숲속에 묻어 버리는 비극이 일어난다. 화가는 그 심술부리는 장면을 표현한 것이다. 심술부릴 때의 표정은 참으로 추하기 짝이 없다. 심술이란 질투의 감정에서 파생되는 온당하지 않은 고집이다. 앞서 그림의 내용에서 보는 바와 같이 질투나 심술은 살인이라는 엄청나고 무서운 비극적인 결과마저 초래하는 눈에는 보이지 않는 마음의 추한 꼴이다.

질투는 한문으로 女 변에 병질 疾 즉 시기할 嫉, 그리고 女 변에 돌 석 石을 써서 투기할 妬로서 이를 합쳐 嫉妬로 표현한 것을 보아도 질투는 예부터 여성이

잘하는 것임을 알 수 있다. 그러나 여성의 질투는 남성의 질투와는 달리 살인으로까지는 가지 않는 것이 대부분이다. 즉 여성에게는 원래 자기가 우수한 남성에게 선택당하고 싶다는 생물로서의 의식을 선천적으로 지니고 있으며 이러한 의식이 본능으로 남아 있다가 무의식적으로 다른 여인과 자기를 비교해 자기 보다 잘났다고 생각될 때에는 질투심이 발동하게 된다는 것이다.

여성의 이러한 질투심은 비록 결혼을 의식할 필요가 없는 시기에 들어서 있는 여성이라 할지라도 본능으로 남아 있다가 발동하곤 한다는 것이다. 즉 지위가 낮은 여성의 질투는 주위의 여성이 차지한 보잘것없는 행운에도 질투하며, 지위가 높은 여성이란 원래 매사에 자신을 지니고 행동하였기 때문에 얻은 지위이기는 하나 자기가 다른 이보다 처지거나 못났다는 느낌에는 견딜 수 없는 성격의 소유자들이기 때문에 이런 여성들은 일이나 결혼생활에서 자기보다 잘하고 있어 나았다거나 미모나 몸매가 자기보다 뛰어나다거나 자식이나 손자의 진학이나 취직 그리고 해외여행이나 옷 자랑 등에 자기가 처진다고 느낄 때는 자기보다 앞선 이에 대해 질투를 느낀다는 것이다.

이러한 여성이 질투를 느낄 때의 감정을 적나라하게 잘 표현한 그림은 화가 샌디스(Anthony Frederick Sandys 18)가 그린 '사랑의 어두운 면'(1867)이다. 질투심에 불타는 여인은 날카로운 눈빛으로 한 곳을 응시하며 사나운 표정을 지우고 있다. 윗입술을 말아 올려 입을 벌림으로 질투로 가득 차 부글부글 끓어올라 폭발 지경에 달한 내장의 압력을 손에 강하게 잡아 쥐고 있는 꽃묶음에 뿜어내서 달래려 애를 쓰고 있는 듯이 보인다. (그림 2)

남성의 경우는 여성의 경우와는 좀 달리 우선 가장 강한 질투를 느끼는 경우는 연인이나 부인이 다른 남자에게 마음이 쏠리고 있지 않은가하는 의심

■ 그림 2: 샌디스 작. '사랑의 어두운 면' 1867, 개인소장

이 들 때 그 상대방 남성에게 불타는 질투심이 생기며, 파티나 모임에서 자기보다 인기가 좋아 주목을 끄는 상대에. 그리고 학창시절 자기보다 처지던 친구가 일에 성공하거나 출세하는 경우에도 질투를 느낀다는 것이다.

이러한 남성의 질투심을 잘 표현한 그림은 노르웨이의 화가 뭉크(Edvard Munch 1863-1944)가 그린 '질투'(1895)라는 연작 그림이 있다. 뭉크는 친구인 프시비지예프시키와 그의 연인 다그니 유을 사이에서 삼각관계의 사랑을 경험한 쓰라린 기억을 고스란히 그림에 담았다. (그림 3)

뭉크가 '질투'의 연작을 그리게 한 여인은 아름답고 지성적인 노르웨이 출신의 여류 작가 다그니 유을 이다. 이 재기발랄한 여성은 스칸디나비아 예술가 그룹인 '검은 돼지'회원들의 마음을 단숨에 사로잡을 만큼 신비한 매력을 지닌 여인이었다. 많은 예술가 작가들이 그녀에게 프러포즈 하였는데 그중에는 뭉크도 끼어있었다. 이렇게 많은 남성이 그녀에게 사랑을 고백하자 그녀는 이들

‖ 그림 3: 뭉크 작. '질투 I & II 연작'석판, 1895, 오슬로, 뭉크 미술관

과 사귀며 사랑을 저울질하다가 마침내는 폴란드 출신의 상징주의 작가인 프
시비지예프스키를 남편으로 택하자 뭉크는 하늘이 무너진듯한 강렬한 질투에
사로잡히게 된다.

친구의 아내가 된 여인을 사랑할 수밖에 없었던 아픔에, 친구를 속여야 하
는 죄책감까지 겹친 삼각관계의 이중 체험의 고통을 겪으면서의 아픔을 표현
한 작품이다.

질투로 창백해진 남자의 얼굴과 유난히 희번덕거리는 눈빛은 질투가 얼마나
저주받은 감정인가를 느끼게 하는데 이는 마치 셰익스피어의 '오셀로'에 나오
는 질투를 표현한 구절 '질투란 파리한 눈빛을 한 괴물인데 사람의 마음을 먹
이로 삼고 있을 뿐 아니라 먹기 전에 마냥 조롱하는 그런 놈이다.'라는 구절을

떠오르게 한다.

　이렇듯 질투의 감정이나 심술궂은 행동은 도덕적으로는 비난의 대상이 되고 나쁜 것으로 되지만 이를 순 생물학적 이론으로 볼 때, 모든 생물은 자기의 유전자를 남기고 이를 퍼뜨리기 위해 노력하는 행동에서 그 근원을 찾아볼 수 있다. 수컷은 자기의 유전자를 되도록 많은 암컷에 남기기 위해 행동하는데 이것을 사회적으로는 일부다처라는 말로 표현된다.

　또 하나의 현상은 수컷은 자기의 유전자가 확실히 암컷에 전해졌는가? 혹시 다른 수컷의 것이 들어온 것이 아닌가를 의심하는 본능을 지녔다. 이것이 질투 심술로 나타나는 뿌리가 된다는 것이다.

　또 암컷은 자기의 유전자가 남기 위해서는 힘세고 생존력이 강한 수컷의 생식세포와 자기의 난자가 결합하기를 원하며 일부일처로서 임신 기간은 물론이고 애가 자라는 동안 옆에서 애와 자기를 지켜주며 다른 암컷에 한눈팔지 않기를 원하는데 이것이 암컷의 질투의 근원이다.

　이렇게 순 생물학적인 해석으로 보면 질투라는 감정은 자기의 유전자를 남기려는 본능의 발로이며 인간으로서는 피할 수 없는 강한 감정이어서 다른 이를 미워하고 다른 이가 잘못되면 희열을 느끼며 어떻게 해서라도 잘난 것과 동격으로 되고 싶다는 욕망에서 나오는 감정이며 행동이다. 그렇기 때문에 인간이 만물의 영장으로 다른 생물보다 우수하게 살아갈 수 있는 이면에는 질투라는 감정이 한몫해온 것이 아닌가 생각된다.

　그러고 보면 질투를 너무 추한 감정적인 처사라고만 몰아붙일 것이 못 되지 않는가 싶다.

3
못으로 내통(耐痛)하는 은키시(nkisi)

아프리카의 적도 부근 콩고와 자일을 중심으로 한 이곳에는 은키시(복수는 minkisi)라고 부르는 이상하고 불가사의한 조각들이 산재하여 있었는데 지금은 세계의 유명한 인류학 박물관에서 찾아볼 수 있다.

당시 이 지역에서 치유의 능력은 왕권과 매우 밀접한 관계가 있었기 때문에 실제로 왕의 즉위식 때는 치료와 화복을 나타내는 신비의 약을 왕의 몸에 바르는 예식이 거행되었다고 한다. 통치자들은 이러한 치유의 능력을 사용하여 자신과 백성들을 위협하는 사악한 병을 물리쳤는데 이러한 목적으로 사용되었던 것이 은키시 조각상이다.

은키시란 아프리카에서는 '약제'라는 의미를 지닌 말로 이 조각상은 병을 고치는 데 위대한 힘을 발휘하기 때문에 통치와 밀접한 관계가 있었다고 한다. 그래서 왕의 즉위식 때 이 조각상은 새로 등극하는 왕을 보호함과 동시에 자손들이 선조들의 법을 계속해서 따르도록 만드는 역할을 하는 것으로 믿었다. 역사적으로 볼 때, 은키시에는 공식적인 것과 부락이나 개인들을 위한 사적인 것의 두 종류가 있었는데, 공식적인 것은 그림 1과 2에서 보는 것과 같이 위험이 당당한 것으로 왕이나 통치자의 호신이나 병이 났을 때 치료를 위한 것이고, 사적인 것은 그림 3과 같이 왕궁 밖에 사는 백성들을 위해 만들어진 것이다. (그림 1, 2, 3)

사적인 조각상 중에는 사냥꾼(콘다 konda)이라는 말에서 파생된 은콘디

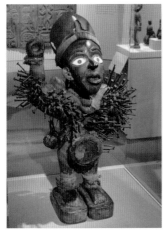 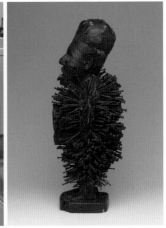

‖ 그림 1: '힘을 부여 받은 은키시',1905년 수 ‖ 그림 2: '사적인 목적으로 만들어 졌다고 생
집, 콩고 민주 공화국　　　　　　　　　 각되는 은키시', 콩고 민주 공화국

(nkondi 복수로는 zinkondei)라 부르는 조각상이 있으며 이들 은콘디 중에도
은키시라 부르는 특별한 형상의 조각상이 있는데, 이들은 위험을 물리치는 사
냥꾼의 역할을 상징해서 만들었다고 한다.

　은키시의 배, 머리 등의 빈 공간은 '약제'로 채워지는 것이 일반적인데 때로
는 무덤의 흙, 강가의 진흙 등과 번쩍이며 광택을 발하는 물질들을 넣어 이러
한 매개체들은 조상 혹은 죽은자의 영혼의 활동을 더욱 추진시킬 수 있다고
믿었기 때문에, 또 그 힘은 은키시에게 고스란히 부여되어 은키시는 전지전능
해 지는 것으로 믿었다.

　은키시는 그 형태가 다양하지만, 대개는 높이 1m 전후의 목각 입상(立像)으
로 전체적으로는 균형이 잡힌 편으로 표면은 잘 손질해서 매끄럽게 잘 다듬어

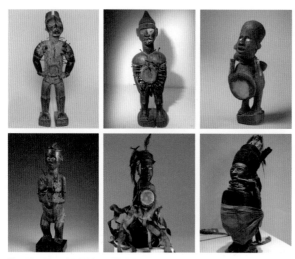

▌그림 3: 콩고 민주 공화국 박물관에 소장된 은키시 사진

져 전체적으로는 아름답고 힘차게 보인다. 얼굴의 표정은 엄숙하고 위험이 있고 때로는 한 손을 쳐들고 있어 힘을 과시하는 듯이 보이는 것도 있으며 은콘디의 경우는 손에 칼이나 창을 들고 있어 콘다를 상징했다고 한다.

이러한 목각에다 못을 비롯한 화살, 손도끼 날, 무엇엔가 쓰던 쇠붙이 등 각종 금속편을 촌촌이 박아 넣어 마치 고슴도치 같이 보이는데, 얼핏 보기에는 공포감을 자아내게 한다. 쇠붙이가 가장 많이 꼬치는 부위는 허리이며 복부와 목 둘레 에도 많이 꽂혀있다. 얼굴에는 거의 꼬치지 않으나 드물게는 얼굴에서도 금속편을 보는 것도 있다.

은키시의 얼굴의 표정을 보면 매우 위험한 데, 이것은 방어적이면서도 공격적인 표정으로 해석된다. 두꺼운 입술과 때로는 길게 늘어진 입술은 위험한 상황

이 닥치면 사악한 무리를 단번에 삼켜버리는 위대한 능력을 지녔다는 형상이며 심하게 표현된 것은 게걸스러움과 카니발리즘(인육을 먹음)을 상징하는 것도 있다고 한다. 또 대부분은 턱은 앞으로 내밀고 있는데 이것은 목표를 향하여 공격할 준비가 되어 있다는 것을 상징한다는 것이다.

주술적인 목적으로 만들어진 은키시는 복부에 고무 대(帶)를 접착제로 붙이고 여기에 적은 거울, 헝겊, 새의 털이나 각종 동물의 털 등을 달고 있다. 작은 것은 한 가족을 위한 것이며 큰 것은 마을 공동체를 위한 것으로 공동체를 위한 은키시는 한 사람에 의해서 못을 박는 것이 아니라 마을의 여러 사람에 의해서 금속편이나 못이 박혀지는데 그 목적이 병의 치료, 승전(勝戰)의 기원, 범죄의 범인을 잡아내거나 저주하는 의식 등 여러 목적을 지닌 사람들이 주술사(은강가, nganga)를 찾아와 그 사연과 희망을 이야기 한다는 것이다.

이를 다 듣고 난 후에 은강가는 해당하는 주문을 소리 높이 외치면 당사자는 은키시 목각에다 그 목적에 해당하는 것으로 정해진 부위에 못이나 금속편을 박아 넣으며 또는 새의 날개나 동물의 털을 은키시 목각에 달아매게 되는데 한 번 박힌 못이나 헝겊 천은 그 목적이 달성될 때까지 뽑을 수가 없으며 또 하나의 목적을 위해서는 단 하나만을 박거나 부착 할 수 있으며 그다음에는 원하는 것이 이루어질 때까지 주문만을 외우게 했다는 것이다.

그렇기 때문에 은키시에 박혀있는 못 하나하나에는 사연이 있으며 그것은 아무도 알 수 없고 오로지 본인과 은강가만이 알고 있었다는 것이다. 얼핏 보기에는 무질서하고 무조작 하게 보이는 못의 무더기가 실은 공동체 의식의 기록일 수도 있다. 은키시의 변형은 아무도 할 수 없으며 오로지 은강가 만이 이를 변형할 수 있었다고 한다.

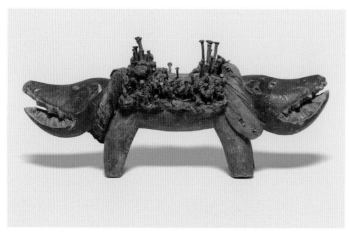

▌그림 4: '머리가 둘 달린 은콘디 동물 형상' 1912년 수집, 콩고 민주 공화국

따라서 은키시는 완성품이 없으며 의식이 행하여질 때마다 언제나 변형될 수 있으며 못이 많이 박혀 있을수록 주술적인 효력이 있었던 것이며, 만일 은강가에 의해 그 주술적인 효과가 없어졌다고 여겨지면 그 은키시는 폐기한다는 것인데 현재 각 박물관에 수집되어 전시되고 있는 것들은 대부분이 은강가에 의해 폐기되었던 것이라고 한다.

개인적인 싸움의 상징인 은키시는 깃털과 머리 장신구, 두꺼운 철로 만든 족쇄, 그리고 허리띠에 차는 종 등과 같은 전쟁의 상징물들과 함께 만들어지기도 하였다.

그림 4와 같이 동물의 형상을 한 목각으로 만든 은키시도 있는데 동물의 머리가 하나 또는 둘로 된 것도 있으며 이것은 은강가에 의해서 그 형상이 결정되었는데 은강가는 의술과 종교적 힘에서는 전문가였다고 한다. 은키시는 강력

하고 치명적인 영혼에 의해 힘을 부여받기 때문에, 이러한 조각상을 만든다는 사실 자체를 위험한 것으로 여겼다. 조각상의 눈과 눈썹, 혹은 칠보로 만든 칼날 등을 혀로 핥았으며, 이로써 죄를 범한 사람을 향하여 이 조각상이 반응을 보이도록 한 것이었다고 한다. (그림 4)

은키시의 역할은 여러 가지로 해석될 수 있지만, 무엇보다도 사회적 그리고 정신적 치료를 위하여 제작되었다는 의견이 가장 지배적이다. 가장 일반적인 역할은 분쟁을 없애고, 영원한 화합을 끌어내고, 상호협력 조약을 맺게 하고, 자신의 고통을 이겨내도록 도우며, 적군을 멀리 밀어내거나 혹은 그 힘을 약화시키고, 도둑으로부터 자신을 지키고 집을 떠나 여행할 때의 안전을 지켜주는 것 등이 있었다고 한다.

그런데 은키시는 보는 사람에게 공포를 준다. 그것은 이 조각상에 힘차게 박힌 그 못 하나하나가 염원이며 바람이고 언어이다. 즉 이 못 하나하나의 불변성만큼이나 강렬한 인상을 주기 때문이다. 못은 그것이 박힐 때의 받은 힘이 조금도 없어지지 않고 그대로 남아 있다는 것이다. 인간의 형태를 한 나무에 꽂인 못이기 때문에 이것을 보고 있노라면 아픔을 느끼지 않을 수 없다. 즉 고통의 물질화로서 이처럼 순수한 형태는 없을 것이다. 또 이런 형태에서 마치 고통받는 사람들에 대한 진혼곡이 울려 퍼져 나올 것 같은 감을 받게 한다.

은키시를 보고 있노라면 문화라는 것은 자연에 폭력을 가할 때 창조되는 것이라는 것을 절실히 느끼게 한다. 이것은 고통과 쾌락, 이성과 감성, 중심과 주변, 사디즘과 마조히즘, 에로스와 타나토스 그리고 남성과 여성 등의 상관관계도 이런 폭력의 역학관계를 벗어날 수 없음을 시사하는 것 같기도 하다.

4
여성/몸의 기능변화와 '마미 브레인'의 신비성

여성의 신체는 남성보다 복잡하고 그 기능도 다양하다. 그 변화가 가장 심한 시기가 첫 달거리(월경)가 시작되는 사춘기이다. 남성에는 없는 난소의 활동에 의한 것인데 이때까지 보지 못했던 신기한 변화가 일어나게 된다.

달거리 때 배란기가 가까워지면 여성의 피부는 더욱더 부드러워지고 윤기가 돌고 여성은 극도로 아름다워져 즉 수컷을 끄는 아름다움이 자기도 모르게 호르몬에 의해서 조절 유도되며, 그랬다가 배란된 난자(卵子)가 임자를 만나지 못하면 다시 피를 토하게 되는데 이것을 옛사람들은 추한 것이라 숨기고 부끄러워했다. 그러나 이것은 추한 것이 아니고 부끄러워할 것도 아니다. 여성이 아름다움을 간직할 수 있음을 상징하고, 아기를 생산할 수 있는 가능함을 구비하였다는 상징이다.

달거리라는 현상은 인간에서만 볼 수 있으며 다른 동물에서는 볼 수 없다. 이렇게 신비스럽고 특이한 여성의 몸의 변화가 어떻게 해서 일어나고 무엇을 의미하는지를 살펴보기로 한다.

달거리의 처음 시작을 초경(初經)이라 하는데 이것은 여성의 체내에 성주기(性週期)와 관계가 있는 생리기구가 모두 갖춰져 여성으로서의 역할이 가능하다는 신호인데, 이를 그림으로 잘 표현한 것은 오스트리아의 화가 쉴레(Egon Schiele 1890-1918)가 그린 수채화 '엎드린 소녀'(1911)라는 작품이다. (그림 1)

그림에는 울긋불긋한 원색 옷을 입은 소녀가 엎드려 있으며 아랫도리는 발

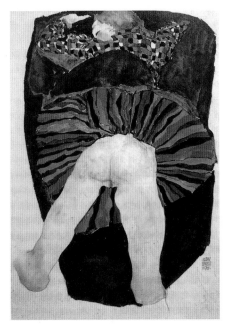
▋ 그림 1: 쉴레 작. '엎드린 소녀', 1911, 개인 소장 (미국)

가벗었고 볼기를 들어내고 있다. 음부는 붉게 물들어 있고 치마의 붉은 문의와 연결되어 음부로부터 피가 흐름을 나타내었는데 소녀는 처음 겪는 달거리이기 때문에 이를 모르고 자고 있다.

이런 현상은 뇌하수체 전엽(前葉)에서 분비되고 있던 성장 호르몬을 대신해서 난소 자극 호르몬이 활발하게 분비되어 난소가 여성 호르몬을 분비하기 때문에 보는 것으로 그림에서 보는 것과 같이 본인이 모르는 사이에 일어날 수도 있는 것이다.

이렇게 여성 호르몬이 분비되면 제2차 성징(性徵)으로 성기의 발육, 체모, 겨드랑이털, 거웃(陰毛)을 나게 하고 유방이 부풀고 골반이 커져 몸매는 물론이고 앞으로의 임신과 출산에 대비하게 되어 조건만 갖추어지면 위대한 인간을 창조할 수 있다는 그 청신호가 바로 달거리의 상징이다.

이렇게 아름답게 변한 여체의 몸매를 잘 표현한 그림으로는 인상파의 대표격인 화가 르누아르 (Auguste Renoir 1841-1919)가 그린 '목욕하는 여인들'(1884 - 87)이라는 작품에서 볼 수 있다. 나체의 여인들은 마치 가위로 오려낸 듯한 윤곽선이 뚜렷이 배후의 정경들과 구별되고 있는데 이 그림의 여인들은 전술한

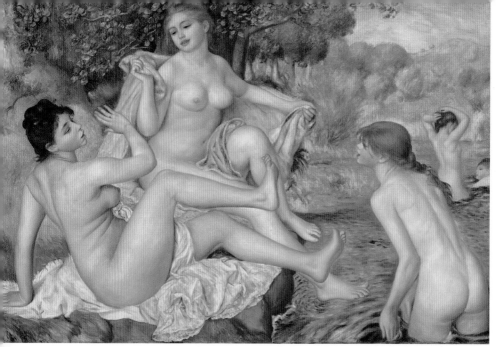

▌▌그림 2: 르누아르 작. '목욕하는 여인들' 1884-87, 미국, 필라델피아 미술관

조건만 갖추어 지면 임신이 가능한 상태이다. (그림 2)

　여성이 임신하게 되면 이때는 더욱 신기한 몸의 변화가 일어남을 볼 수 있다. 즉 여성이 임신하여 태아가 배 속에서 자라는 동안 탯줄은 어머니로부터 영양을 공급받는 유일한 보급로가 되며 또 태아에서 생긴 신진대사의 노폐물 등이 어머니로 운반되어 처리되는 통로인데 이 통로를 통해 어머니의 희생적인 변화가 일어나는 것이다. 그 한 예로 태아가 성장하는데 칼슘이 많이 요구되는데 그것은 어머니의 뼈와 치아에 있던 칼슘이 녹아 빠져나와 혈액을 통해 태아로 옮기게 되는 것으로 이러한 변화를 볼 때 이것은 누가 시켜서 하는 것이 아니며 또 원해서 되는 것이 아니라 천부적인 사명으로 이루어지는 '어머니 살신(殺身)의 모성애'라고 표현하여야 할 고귀한 사랑의 생리적인 발로(發露)이다.

▌ 그림 3: 클림트 작, '희망 II' 1907-08, 뉴욕, 현대미술관

오스트리아의 화가 클림트 (Gustav Klimt 1862-1916)의 작품 '희망 II' (1907 -08) 이라는 작품을 보면서 설명을 계속하기로 한다. 즉 이 그림에는 임신부가 눈을 지그시 감고 입덧의 고통을 참는 듯한 표정이다. 또 그림의 밑 부분에는 세 여 인의 얼굴이 그려져 있는데 그 모습으로 보아 임신한 여인의 얼굴과 비슷한데 그것은 임신부가 겪는 신체적 변화와 더불어 정신적 고통, 환멸, 그리고 인내의 세 정신 증상을 표현한 것으로 보이며 화가의 특징적 표현방식인 여러 모양과 빛깔의 문양들이 그려져 있는데 이것은 몸의 변화와 더불어 일어나는 정신적 변화의 다양성을 표현한 것으로 보인다. (그림 3)

이 작품의 내용을 의학과 결부 시켜 보면 여성들이 임신하면 종종 보게 되는 것은 자기물건을 어디에다 두었는지 몰라 쩔쩔매는 기억력이 감퇴하여 정신적 고통과 환멸을 느끼게 되는 이른바 '마미 브레인(mommy brain)'이라는 증상을 보이곤 하는데, 이 그림은 그러한 증상을 일으키는 임부를 보고 표현한 것이 아닌가 생각된다. 즉 '마미 브레인' 증상은 배 속의 아기가 자라면서 어머니의 기억력과 지적능력이 떨어지는 현상을 말하는 것으로 그 기전에 대해서는 구명된 것이 없었다.

그러다가 최근 뇌과학의 발달로 임부들의 특징인 '마미 브레인'의 수수께끼가 풀리기 시작했는데, 임신하면 뇌의 구조가 태아를 보호하기 위해 조직변화를 일으키기 때문에 보는 증상이라는 것이 네덜란드 레이던 대학(Leiden University) 연구팀의 연구 결과에 의해서 알려졌다.

즉 여성이 임신하면 뇌의 조직구성에 변화를 일으키게 되는데, 이때 변화가 일어나는 부위는 주로 신경세포의 집단인 회백질(灰白質, gray matter)과 해마(海馬, hippocampus)라는 '사회적 신호(social message)' 기억을 담당하는 기능을 지닌 부위로 그 기능이 떨어지면 기억력이 감퇴하여 물건을 둔 위치를 잊어먹어 물건을 자주 잃어버리는 등의 증상을 보이게 된다는 것이며 이러한 부위의 변화가 결국 '마미 브레인'이라는 증상을 초래하게 된다고 하였다.

또 레이던 대학의 뇌 과학자 엘젤라인 후크제마(Elseline Hoekzema) 교수는 여성의 임신기간에는 호르몬을 기반으로 한 몸의 변화가 급격히 진행되어 몸 안의 혈액량이 증가하고 영양을 흡수하는 기능이 항진되며, 특히 뇌의 기능이 극적인 변화를 일으키게 되는데 이때 보는 뇌 조직의 변화는 회백질뿐만 아니라 해마에도 변화가 일어나는데 두 부위 모두가 축소되어 그 기능이 감소하

는 뇌세포 조직의 재조직화가 일어난다는 것이다.

이러한 회백질과 해마의 축소는 임부의 뇌가 뱃속 아기의 요구를 감지하고 자동으로 일어나는 변화로서 두 부위 모두가 기억력을 관장하는 부위이기 때문에 기억력 감퇴가 일어나지만, 그보다도 중요한 변화도 일어난다는 것이다.

즉 후크제마 교수의 연구팀은 이렇게 해마와 회백질의 조직이 감소하는 것을 관찰하는 동시에 이러한 변화와 뱃속 태아의 상태와의 관계를 알기 위해 MRI의 동시 정밀촬영을 실시한 결과 임신부는 외부에서 들어오는 자극보다도 태아의 움직임에 의해 매우 민감하게 반응하는 것을 관찰할 수 있었다고 한다.

이렇게 여성이 임신하면 그 임부의 뇌는 재편성이라는 조직변화가 일어나 신진대사가 바뀌면서 임부의 뇌는 세포 사이의 연결을 재구성하여 엄마 역할에 대비하려고 변한다는 것으로 즉 뇌가 다른 걱정거리를 차단하고 아기에게만 전념하는 쪽으로 움직이게 하기 위해 이런 변화를 일으킨다는 것이다.

이러한 변화를 알기 쉽게 표현하자면 우리가 나무의 성장을 촉진하기 위해 나무의 작은 가지들을 쳐서 영양이 본가지에 쏠리게 하는 소위 '가지치기'를 하는 것과 같은 현상이 임무의 몸에서는 자동으로 일어나 신경을 써야 할 다른 모든 생각은 잊어먹고, 모든 생각이 오직 태아에게만 쏠리게 하는 몸의 변화가 자동으로 일어나게 되는데 이것이 '마미 브레인'이라는 것이다.

이렇게 신기한 변화가 임신한 여성의 몸에서는 자동으로 일어나 아기를 위해서는 자기 몸의 어떤 희생도 무릅쓰고 헌신적인 모성애를 발휘하게 된다는 것을 알게 될 때 그야말로 여성의 이러한 몸의 변화에는 감탄하지 않을 수 없으며 존경심마저 들게 됨을 금할 수가 없다.

5
죽음의 내움이 전하는 memento mori

 모로코에서 가장 오래된 도시 중에 하나인 페스(Fes)는 일찍이 9세기에 시작된 도시로서 오랫동안 이슬람 종교의 중심지가 되어 왔다. 페스에는 쏘우크(souk)라는 예로부터 내려오는 재래시장이 유명한데 이 시장에는 7,000개가 넘는 좁은 골목길로 미로(迷路)를 구성하고 있기 때문에 이를 미로 골목 시장이라고도 하며 세계적으로 알려져 있어 저자는 이곳을 방문하였다가 일상생활에서는 좀처럼 경험할 수 없는 신기한 냄새를 맡을 기회가 있어 그 경험을 통해 떠올릴 수 있는 미술 작품이 떠올라 이를 소개하기로 한다. (제시된 사진 1-4는 저자가 직접 찍은 사진)

 이 시장의 비좁은 골목에 들어서면 나귀가 지나가면서 똥을 싸서 어떤 것은 말라붙은 것, 어떤 것은 조금 굳어진 것, 어떤 것은 금방 싼 것 등 골목 안은 온통 나귀의 똥투성이 이다. 그래서 악취가 진동하는 것으로 생각하였다. (사진 1)

 또 시장 안에는 식료품 가게, 일용 잡화상, 전기구상, 옷가게, 가구상 등 없는 것이 없다. 닭 가게도 눈에 띈다. 닭들은 우리에 가쳐 있는데 한

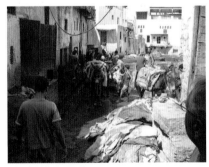

▌사진 1: 페스 미로골목시장의 좁은 길을 지나는 나귀의 모습

부인이 그중 하나를 손짓으로 점찍으면, 닭장수가 무어라고 묻고 부인이 고개를 끄덕이면 닭 장수는 닭을 우리에서 꺼내 도마 위에 올려놓고는 양 죽지를 사타구니에 넣어 고정하고는 칼로 닭의 목을 한칼에 내려쳐 단두(斷頭)하니 피가 사방으로 튀고 피비린내가 난다. 떨어져 나간 닭의 머리가 땅에 버려지자 어디선가 고양이가 잽싸게 나타나 차지해 버린다. 옆에는 고양이가 먹다 남은 닭머리 몇 개가 뒹굴고 있다. 생선가게도 있는데 그 앞을 지나면서 생선비린내는 피비린내보다는 훨씬 신선한 감이 들었다.

다시 인파에 밀려 계단식 골목을 올랐다. 막다른 골목인가 싶으면 골목은 옆으로 또 열린다. 창문이 없는 벽으로만 둘러싸인 집들이 계속 줄을 지어 서 있고 그 안으로부터는 뜻밖에 시원한 바람이 새어 나온다. 시장 안에 들어가며 악취가 어느 곳에서는 더 심하고 어느 곳에서는 좀 덜한 것을 느낄 수 있었다.

사실 냄새는 실물에서 나는 냄새가 아니면 다른 것에서는 재현되지 않기 때문에 무심히 지나게 마련인데 이 골목 시장에서 실물이 아닌 다른 것에서 사람의 냄새를 맡을 수 있었으며 그것이 바로 우리 인생의 내음 즉 요람에서 관(棺)에 이르기까지의 냄새가 아닌가 혼자 생각하였다.

한참을 걷다가 한 피혁상점 앞에 이르자 그야말로 내 기억에 남아있던 냄새를 자극하는 냄새가 풍긴다. 저자가 왜 악취에 대해서 남달리 이렇게 예민한가 하면 일반 사람들로서는 맡을 수 없는 악취를 지난날에 자주 맡은 경험이 있기 때문이다. 저자는 과거에 수많은 시체의 부검을 하면서 신선한 시신에서 부패한 것에 이르기까지 여러 단계의 주검에서 나는 냄새를 맡은 바 있었는데 이 시장에는 시체가 없는 데도 어쩌면 그 여러 단계 중에서 마지막 단계의 냄새와 똑같은 냄새가 나를 엄습해 왔기 때문이다.

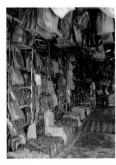

▌ 사진 2: 골목시장의 피혁상점에 결려있는 물건들

▌ 사진 3: 건물 2층에 테너리를 보는 테라스가 있다는 표시판

　그래서 주변을 살피고 있는데 이 상점주인 인 듯한 사람이 나와 일어로 인사한다. 아마도 나를 일본인으로 알았나 보다. 그러면서 하는 말이 자기 가게의 물건을 사지 않아도 좋으니 2층에 테라스가 있으니 그곳으로 올라가면 가죽염색작업을 하는 테너리(tannery)를 볼 수 있으니 들어오라고 권한다. 그러면서 민트 풀잎을 한 송이 쥐어 준다. (사진 2, 3)

　피혁상점에 들어서는 순간 악취는 고약해 극에 달한다. 민트 풀잎을 코에 대고 2층에 오르니 넓은 공간에 가죽으로 된 제품은 모두 구비돼 있었으며 창가로 가니 테라스가 있어 나가보니 가죽을 가공하는 과정을 한눈에 볼 수 있었으며, 주인은 고맙게도 따라 나와 설명을 해주는 것이다.

　테라스에서 내려다보이는 이 건물의 뒷면에는 매우 넓은 공간이 있어 광장을 이루고 있으며 그 안에는 수십 개의 커다란 구멍을 파서 수조로 사용되고 있었는데 가죽을 가공하고 염색하고 처리하는 과정이 한눈에 들어온다. 이를 위에서 보니 마치 벌집을 연상하게 하는데 동물의 가죽은 여러 과정을 거치면서 가

죽 제품이 되는데 동물 가죽 냄새와 약품의 냄새가 뒤범벅되어 형용하기 어려운 고약한 악취 즉 부패단계의 악취는 바로 이 가죽 작업장에서 나는 것이었다. (사진 4)

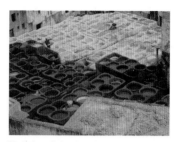

커다란 벌집 같은 수조에 인부들은 반바지를 입고 그 속에 들어가 맨발로 가죽을 밟아서 처리하는데 새벽에 수조에 들어가면 점심때가 되어서야 나오는 중노동이라 한다. 한 구멍에 한 사람씩 들어가는데 이 테너리에는 500명, 바쁠 때는 600명의 인부가 일하게 된다고 한다.

그래서 그 주인에게 그 공정을 자세히 물으니 그는 아주 긴 설명을 하였는데 이를 요약하면, 먼저 짐승에서 벗겨낸 생가죽은 비둘기의 똥을 풀어 넣은 수조에 2주간 정도 담가두면 비둘기 똥의 강한 산성 성분 때문에 생가죽에 붙어있던 기름과 살점 들은 자연히 분해된다고 한다. (사진의 흰색 수조가 그 용도에 해당) 그리고 나서 수조 통에 물을 갈아주며 3~4일간 회전시키면서 세척을 하고는 여러 가지 색의 염료가 들어 있는 수조로 옮겨 염색이 이루어지는데 염료는 철저하게 자연산 염료를 사용하는 만큼 이때 나는 냄새는 상당히 독한 악취가 난다고 한다. 그래서 바로 이 테너리에서 나는 냄새가 송장 썩는 것과 같은 냄새를 낸다는 것을 알 수 있었다.

이렇게 해서 고유의 전통방법으로 만들어낸 가죽으로 만들어 낸 페스의 가죽 제품은 우수할 뿐만 아니라, 그 공정 자체의 독특함과 벌집처럼 펼쳐진 작업장의 특이한 형태, 원시적이고 신기한 작업광경 등으로 인하여 세계적으로 더욱 유명해졌다는 것이다.

이러한 사실을 알고 남다른 감회를 느끼면서 돌아오는 길에 앞서가는 흰옷과 두건을 쓴 현지인 노인의 뒷모습에서 경이로운 사실을 연상할 수 있었다. (사진 5) 노인의 뒷모습 전체에 비치는 그림자가 마치 끈으로 전신을 결박한 것 같은 모습을 보고 '나자로의 부활'이라는 그림에 나오는 죽었던 나자로가 장례용 붕대로 몸이 단단히 묶인 채로 살아나오는 모습과 유사하다는 것을 느꼈기 때문이다.

▌▌사진 5: 흰옷을 입은 현지노인의 뒷모습에 새겨진 그림자의 무늬

이 노인의 뒷모습은 마치 파도바의 스크로베니 예배당(Cappella degli Scro vegni)에 걸려있는 이탈리아의 화가 지오토(Giotto di Bondone 1267-1337)가 프레스코화로 그린 '나자로의 부활'(1304~1306)에 나오는 나자로의 모습과 흡사하기 때문이었다. (그림 1, 2)

예수님께서 시신이 부패 되어 냄새가 나는 동굴 무덤의 문을 열고 그 안을 향하여 "나자로야, 나오너라!"라고 소리치시자 나자로는 장례용 붕대로 몸이 단단히 묶인 채로 나와, 얼굴에는 부패의 징후가 나타나 나자로 옆에는 냄새로 코를 가리고 있는 인물들이 서 있다. 이는 마르타가 "주님, 죽은 지 나흘이나 되어 벌써 냄새가 납니다."(요한복음 11:39)라고 말한 것을 시각적으로 재현한 것이다.

결국 앞서가는 노인은 "이때까지 당신이 이 페스의 골목 시장에서 맡은 냄새가 바로 죽음의 내음이요. 이 냄새가 떠오를 때마다 메멘토 모리(memento mori ; 항시 죽음을 생각하라!)를 상기하시오."라고 일러주는 것 같이 느껴졌다.

메멘토 모리라는 용어는 사람은 죽음이 눈앞에 다가섰을 때 비로소 빈손으로 가게 된다는 것을 알게 되어 이때까지 재물, 명예, 권리, 쾌락에 대한 욕망

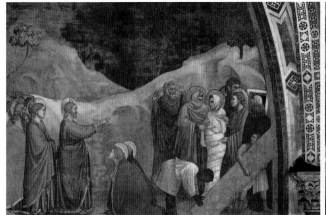

▌ 그림 1: 지오토 작. '나자로의 부활' (1304~1306) 프레스코 화, 파도바, 스크로베니 예배당 ▌ 그림 2: 그림1의 부분 확대. 부활된 나자로의 모습

에 열중했던 것은 헛된 꿈이었다는 것을 비로소 느끼게 된다는 것이다. 그래서 이러한 깨달음은 평상시에도 느껴야 하며 그러기 위해서는 항시 죽음을 생각하라는 가르침이 나오게 됐다는 것, 즉 '주검이 삶의 스승(屍活師)'이라는 것을 알아야 한다는 것이다.

메멘토 모리를 실천하면 사람은 욕심이 없어지기 때문에 지극히 착하게 되게 마련이어서 사람을 선하고 착하게 만드는 진리이다.

그렇다면 이러한 깨달음을 느껴 보기를 원하는 사람은 페스의 미로 골목 시장에 가 그 죽음의 내음을 경험하면 memento mori의 참뜻과 그 의의를 항시 떠올릴 수 있는 실천자가 될 것을 믿어 의심치 않는다.

6
병/발작의 문학적 표현으로 의료계에도 기여한 작가

예술가들에 대한 사람들의 생각과 그 평가에는 차가 많다. 이를 요약하면 예술가들은 천재라고 평가하는가 하면, 어떤 이들은 예술가들을 이상한 성격을 지닌 사람들이라고도 한다. 이 문제는 다루기 껄끄러운 문제이기는 하나, 이렇게 예술가들을 평하는 그 이면을 살피면 그들은 병적인 상태건 아니건 간에 일반 사람들보다 즐거움이나 어려움을 모두 감수하고 허다하게 경험하면서도 그 과제를 포기하지 않고 그 사실의 진실을 인내 있게 밝혀냄으로써 걸작이 탄생한다.

그래서 그러했던 작가중에 뇌전증(간질)을 앓으면서도 위대한 걸작을 낸 러시아의 작가 표도르 도스토예프스키 (Fyodor Mikhailovich Dostoevsky 1821-1881)의 작품을 통해 그러했던 사실을 알아보기로 한다. (그림 1)

도스토예프스키는 세계의 문학과 사상계에 많은 영향을 미친 러시아가 낳은 천재적 작가이다. 그런데 그는 참으로 불행한 환경에서 성장하

▌그림 1: 도스토예스키의 초상

였다. 가난한 군의관의 둘째 아들로 태어나 어렵게 자랐는데 그의 아버지는 모스크바 빈민병원에서 일했으며, 잔인할 정도로 엄격한 성격의 소지주였다. 종교적이고 온화한 성격의 어머니와는 달리, 거친 아버지의 이미지는 도스토예프스키에게도 큰 영향을 미쳤다. 도스토예프스키가 유년 시절을 보낸 곳은 그의 아버지가 의사로 일하던 빈민병원이었는데, 그 병원의 많은 환자는 모두가 가난하고 억눌린 사람들, 사회에서 버림받은 사람들이었으며, 어린 도스토예프스키는 이들과 대화하기를 즐겼다. 가난의 심리학의 대가가 될 씨앗이 여기서부터 싹터 자랐다. 물론 작가 자신도 평생을 가난의 굴레에서 허덕였다.

16세의 어린 나이에 어머니를 폐병으로 여의고, 18세 때 아버지가 농노들에게 살해되었다는 소식을 듣고 정신을 잃는 발작 증세를 일으켰다. 결국 고아로 외롭게 지내는 불행의 연속이었다.

청년이 되어서는 사회주의적 결사에 가담했다가 체포되어 사형선고를 받았다. 사형수들을 수송하는 열차가 간이역에 멈추었을 때 그는 어느 한 부인으로부터 작은 책 한 권을 받았는데 그것은 신약성경이었다. 그가 사형집행을 기다리면서 감옥에 있는 동안 성경을 읽고 또 읽다가 작은 성경책에서 하나님의 음성을 들었으며 그리스도를 만났다. 그리고는 "누가 그리스도는 진리가 아니다라고 증언한다 할지라도 나는 그와 함께 있고 싶다. 나는 진리보다도 차라리 예수와 함께 있고 싶다."라는 신앙고백을 하게 되었다고 한다.

천만다행으로 총살 직전에 극적으로 황제의 특사를 받게 되어 사형은 면했지만, 대신 시베리아로 유배되어 4년간 징역을 살 게 되는 등 고생을 하며 그는 불행한 청년 시절을 보냈다. 그의 결혼생활도 불행하였다. 36살에 맞은 아내, 마리아 이사예프는 정상적인 결혼생활을 하지 못하다가 43살 젊은 나이에 결

핵으로 사망하였다. (그림 2)

3년 후 안나 그리고리예브나라는 여인과 재혼하여 아들을 얻었지만, 아들을 안아 본 기쁨도 잠깐, 그 어린 아들도 병들어 사망하였다. (그림 3)

설상가상으로 도스토예프스키 자신도 병이 생겨 한평생을 이 병에 시달렸는데 그것이 바로 뇌전증 즉 간질병이었으며 종종 쓰러지고, 정신을 잃곤 하였다. 그러나 그는 이 병을 『거룩한 병』이라고 불렀다. 오직 신앙의 힘으로 이겨냈는데 그는 오히려 고난을 받고 고통을 받는 만큼 신앙은 빛이 난다고 하였다. 즉 고난으로 점철된 자신에게 신앙은 삶의 의미로 다가왔다.

▌그림 2: 쿠즈네츠크 도스토예스키 박물관에 있는 마리아 그림

▌그림 3: 도스토예스키의 두 번째 부인 안나 그리고리예브나

그는 자신의 고통을 신앙적 안목으로 보면서 감사했다. 평생 질병과 싸우고, 평생 고난과 시련 속에서 누에고치가 명주실을 뽑아내듯 글을 썼다. 그가 쓴 후기작품들의 범죄행각은 실제로 일어났던 사건을 토대로 쓴 것이며, 그 모두가 다 시베리아 유형 시절 동료 죄수들의 체험담에서 얻은 것들이었다. 실로 여기에서 도스토예프스키는 인간의 무능력과 밑바닥 위치를 깨닫게 되며 동시에 그들의 고통을 이해하게 되고 또한 하느님의 존재와 그 영향에 대해서 고민을 하게 되었다.

그래서인지 그의 장편소설에는 타인살해, 스스로 목숨을 끊는 일 등 살인의

형태를 띠고 있는 범죄가 잦은데, 이러한 살인의 각종 변이형은 질병과 밀접한 관련을 맺는다. 그 중 특히 뇌전증은 인간을 신경증적 분열로 인도하여 살인에 이르게 하는 것으로, 이러한 방식은 도스토예프스키 작품의 거의 공식화된 패턴이 되고 있다.

그래서 정신분석 전문가들은 도스토예프스키가 그의 작품 세계에서 표현한 뇌전증과 살인의 관계에 주목하였고, 작가의 내면에 잠재된 심리에 대한 여러 가설을 세운 바 있다. 그의 작품 《백치》《악령》《카라마조프 형제들》 등이 간질과 살인의 상관관계가 변화하는 모습을 보여주는 것이며, 작품 속에서 뇌전증 발작과 환희와 격분상태에 대한 자세한 묘사가 두드러지는 것은 도스토예프스키 자신도 실제로 측두엽 뇌전증 환자이었기 때문이라는 것이다.

그렇다면 측두엽 뇌전증에 대해서 잠시 알아보기로 한다. 측두엽 뇌전증은 뇌전증의 일종이나 의식의 상실이나 경련을 동반하지 않으며 환자는 발작이 일어나면 청각, 시각, 후각 및 촉각에 이상을 느끼며 잠시 동안은 망연자실 상태로 되거나 입을 씰룩거리며 움직이는 증상이 나타난다.

또 이러한 발작이 일어나지 않은 상태에서도 특색 있는 증상을 보이는 게슈윈트 증후군(Geschwind syndrome)이라는 증상들이 나타나기도 한다. 즉 과잉하게 종교성 또는 도덕성에 집착하며, 성에 대한 극단적 태도로서 매우 강해지던가 아니면 매우 약해지는 증상을 보이며, 더욱 특징 있는 증상은 많은 문장을 쓰지 않고서는 견딜 수 없는 하이퍼그라피아(hypergraphia)라는 상태에 빠지게 된다는 것이다.

도스토예프스키는 자기의 작품인 《백치》《악령》《카라마조프 형제들》 등의 주인공들을 자기와 같은 측두엽 뇌전증 환자들로 등장 시켜 그들의 입을 통해

게슈윈트 증후군의 증상을 이야기하게 한 것으로, 그것은 뇌전증 발작의 극히 짧은 한순간인데 그 순간을 위해서는 전 생애를 던져도 좋다 할 정도로 아름다움과 격분에 충만 된 순간이 된다는 것으로 표현 되었다. 이를 그 표현한 문구들을 종합하여 정리한 것을 보면,

<발작이 일어나기 바로 직전에 우울한 정신적 암흑과 압박을 헤치고 갑자기 뇌수가 불다 오르는 듯이 활동하며, 자기가 지닌 모든 힘이 한 번에 무서운 힘으로 변하여 긴장되며 삶에 대한 직감이나 자기의식의 거의 10배나 되는 힘이 솟아나는데, 그것은 그야말로 아주 짧은 한순간에 스치고 지나간다. 그 사이에 지혜와 정서는 이상한 빛으로 변하게 되어 모든 격분, 모든 의혹과 불안은 환희와 희망이 넘치는 신성한 평온경(平穩鏡) 속으로 녹아드는 느낌을 받는 것이다. 이러한 환희는 발작이 일어나는 마지막 1초(결코 1초보다 길어지지 않음)이며 이것이 병적이건 병적이 아닌 것은 문제가 되지 않으며, 이 일순을 위해서는 전 생애를 던져도 조금도 아까울 것이 없기 때문에 이 짧은 한순간 자체가 전 생애와 맞먹는 법열경(法悅境)에 들게 되는 것이다.>

이렇게 예측불허의 순간적인 증상이 일어나 앞으로 어떤 일이 일어날지 모르는 신기한 증상의 체험표현이 정말로 도스토예프스키 자신이 경험한 것을 작품의 주인공들의 입을 통해서 표현하였는가와 그 내용의 사실 여부에 대해서 의학적인 논쟁을 일으켜, 도스토예프스키가 근대 뇌전증학의 연구대상이 되어, 이러한 표현을 뇌전증의 전조(前兆)증상으로 인정할 것인가에 대하여 갑론을박하다가 점차 이를 인정하는 의견의 논문이 많아져 지금에 와서는 도스토

예프스키 뇌전증(Dostoevsky's epilepsy) 또는 엑스타시 전조(ecstatic aura) 또는 황홀 발작(ecstatic seizure)이라고 표기하자는 제안마저 나오게 되었다.

결국 도스토예프스키는 자기의 병과 작품을 통해 뇌전증 발작 직전의 전조 증상을 의학적으로는 그렇게 세밀하게 표현할 수 없는 것을 문학적으로 새로운 창조적인 표현을 해 현대 뇌전증학에 기여한 사실은 문학계만이 아니라 의료계에서도 크게 평하고 있다.

7
죽음/그 너머, 사람이 죽을 때 보이는 것

살아 있는 사람은 누구를 막론하고 죽음을 피할 수 없다. 하지만 죽는다는 것에 두려움을 느끼는 사람들은 선뜻 이에 대해 생각하거나 이야기하고 싶어 하지 않는다. 아마도 생에 대한 강한 애착과 함께 죽음에 대한 강한 거부감 때문일 것이다. 특히 사후세계에 대해서는 이를 확실하게 아는 이가 없고, 단지 종교와 철학만이 그 영역을 독점하여 설명해오고 있었으며, 과학은 근래에 와서야 관심을 보이기 시작했다.

저자는 의학을 공부하는 과정에서 많은 죽음의 과정에 들어선 분들을 대했고 또 많은 시신을 다루는 과정에서 느낀 죽음에 대한 사실과 나름대로 터득한 철학을 잠시 기술하기로 한다.

사람들이 모든 일에 열심하고 전력투구하게 되는 것은 시간은 되돌릴 수 없기 때문이며, 만일 시간을 되돌릴 수만 있다면 인생은 무한한 것이 되기 때문에 귀중한 것이라 건 아무것도 없어지고 말 것이다. 결국 우리가 시간을 아끼며 살아가는 기쁨과 즐거움을 깊이 새길 수 있는 것은 죽음이라는 유한한 인생이 되기 때문이다. 따라서 죽음을 무서운 것으로만 여기고 멀리하려 할 것이 아니라 어차피 오게 되고 당할 것이니 그 진실을 아는 데까지 알려고 노력할 필요가 있다고 생각되어 이때까지 알려진 여러 임사체험자들의 진술과 미술 작품을 통하여 사후세계에까지 죽음의 영역을 넓혀 고민해보기로 한다.

죽음은 삶의 한 과정으로 누구나 겪게 되는 일임이 분명한 것이기에 삶의 의

미를 되짚어 보는 데 꼭 필요한 과정이 될 것으로 생각된다.

죽을 때 보이는 것

　최근에 이르러서야 의사와 과학자들은 죽음의 문턱까지 갔다가 가까스로 살아 돌아온 이들이 털어놓은 '죽음의 이미지 체험'에 대해 분석하기 시작해 죽음의 문턱에서 특이한 현상을 경험한 사람들이 세상에는 의외로 많다는 사실을 알게 되었으며, '임사체험(臨死體驗, Near Death Experience)'이라는 용어를 사용하게 되었다.

　임사체험자들이 털어놓은 이야기를 종합해보면 몇 가지 공통된 현상이 있다. 그 하나로서 자신의 몸에서 영혼이 이탈하는 것을 체험했다는 것이다. 이에 대해서는 '체외이탈(體外離脫, Out of Body Experience)'이라는 용어를 사용하게 되었으며, 이러한 현상과 더불어 빛이 온몸을 감싸기도 하며, 넓은 꽃밭을 거닐기도 하고, 죽은 가족들과 상봉하기도 한다는 공통점도 있었다.

　체외이탈 연구는 19세기 말 스위스의 지질학자 알베르트 하임(Albert Heim, 1849-1937)이 시작했다. 그는 알프스를 등반하다가 조난을 당한 적이 있는데, 사경을 헤매던 중 체외이탈을 경험했다고 한다. 그 후 하임은 비슷한 경험을 한 등산가와 군인 등의 사례를 모으기 시작했다.

　1970년대에 들어서 미국에서는 체외이탈 연구 바람이 활발하게 불었다. 정신과 의사 레이먼드 무디 2세(Raymond Moody Jr.)는 당시 사망 판정을 받고도 살아난 사람들의 체험을 수집해 ≪삶 이후의 삶(Life after Life)≫(1975)이라는 책을 펴냈다. 그 후 죽음학의 대가인 엘리자베스 퀴블러 로스 (Elisabeth Kubler-Ross, 1926-2004)도 체외이탈을 체험한 사람들의 이야기를 모아 ≪사

후 생 (On Life After Death)≫(1991)이라는 책을 펴냈는데, 이렇게 보고된 사례가 지금까지 수십만 건에 달한다고 한다.

그들의 체험이 반드시 일치되는 것은 아니지만 대부분의 사람들의 경향을 종합해보면 다음과 같다.

영혼의 체외이탈 → 깜깜한 터널을 지나는 터널 체험 → 빛과의 만남 → 저승 도착 → 지나온 생에 대한 반성적 회고 → 장벽(障壁)과의 만남 → 육체로의 회귀

특히 이러한 경험을 한 이들은 촉감은 있지만 아픈 것은 느끼지 못했다고 한다. 이때까지 보고된 체외이탈이나 임사체험 경험에 대해서는 그것이 현실 세계에서의 실제적인 체험이건, 아니면 단지 뇌에서 느낀 환각이나 환상이건 간에 그것을 보고 느꼈다는 것 자체에 대해서는 별다른 의견을 내세울 수가 없다. 따라서 체외이탈과 임사체험처럼 생사를 가르는 순간에 체험되는 현상을 묶어 '임사현상(Near Death Phenomena)'으로 표현하기로 한다.

이 세상 끝의 가장 아름다운 여행

임사현상의 내용을 일찍이 그림으로 표현한 화가가 있다. 네덜란드의 히에로니무스 보슈(Hieronymus Bosch, 1450-1516)라는 화가는 <가장 높은 하늘로의 승천>(1500-04)이라는 작품을 남겼는데, 이는 <천국과 지옥>이라는 넉 장으로 된 제단화 중 하나를 첨부한다. 선택된 자의 영혼은 중력의 법칙에서 벗어나 하늘에서 내리는 빛과 천사들의 도움을 받아 천상으로 올라가고 있다. 그 과정에 터널이 있는데 물리적인 터널이 아니라 시공간을 초월한 깔때기꼴의 터널로

서 죽은 이는 이것을 통과하여 나아가고 있다. 터널의 출구에는 대단히 밝은 빛이 보인다. "하얀빛이 눈부셔서 눈을 뜰 수 없을 정도였다"라는 임사현상 체험자의 이야기와 일치되는 표현이다.

과연 보슈는 직접 경험하지 않고서 상상력만으로 그린 것인지, 아니면 체외이탈을 직접 경험한 것인지 또 아니면 임사현상 체험자의 진술을 토대로 그린 것인지는 그 정보를 찾을 수가 없다. 하지만 임사현상 체험자들의 진술과 매우 흡사한 표현을 하고 있다는 데 놀라움을 감출 수가 없다.

한편 프랑스의 화가 구스타브 도레 (Paul Gustave Dore 1832-1883)는 단테의 <신곡>의 삽화를 그리면서 단테와 연인 베아트리체가 천국의 문으로 들어서는데 이는 종교적 구원만을 뜻하지 않으며 지옥/연옥/천국을 상상하며 들어서는 임사현상을 마치 보슈가 그림 '가장

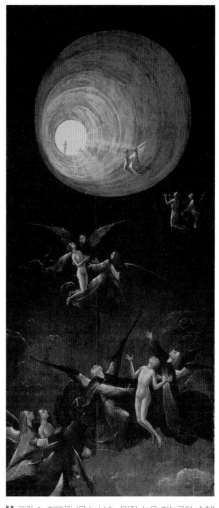

▋ 그림 1: 히에로니무스 보슈. '가장 높은 하늘로의 승천' 1500-04, 두칼레궁전, 베네치아

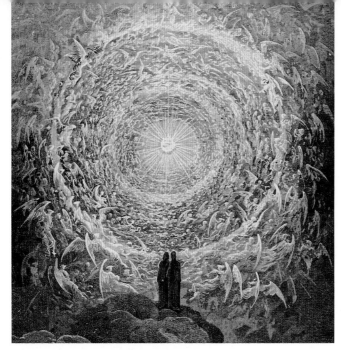

▌ 그림 2: 구스타프 도레. '신의 최고천' 1892, 신곡의 삽화

높은 하늘로의 승천'과 유사하게 삶에서 죽음으로 들어설 때는 이러한 터널을 통과하는 것으로 표현했다.

한편 임사체험자들이 한결같이 털어놓는 고백이 있다. 그들은 "저세상은 너무도 아름다워 이승과 비교할 수도 없다"고 입을 모으는 것이다. 말로 표현할 수 없이 아름다운 저세상을 보고 난 후에는 이승에서의 삶이 싫어졌다고 하는 이도 많았다고 한다. 그러나 가장 이상한 예는 자살미수에 그친 사람들의 예이다. 그들은 체외이탈을 체험한 뒤 아주 캄캄한 곳에 있었으며 아무도 자기를 돌보지 않아 강한 고립감이 들었다고 한다. 자살을 시도한 사람들 가운데 빛의 존재를 만난 이는 한 명도 없었다는 것이다.

8
건강이라는 이름의 병

1781년 로마의 에스퀼리노 언덕에서 조각상 '원반 던지는 사내'가 발견되었을 때 사람들은 놀랐다. 그것은 돌을 쪼아 만든 작품으로 보기는 힘든 대담한 자세를 취하고 있었기 때문이다. 발견 당시에는 누구의 작품인지 알질 못했는데 고고학자들의 노력으로 그리스의 조각가 미론(Myron)의 작품이라는 것이 알려지게 되었다. (그림 1)

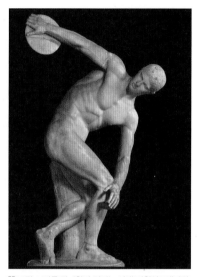

■ 그림 1: 미론 작. '원반 던지는 사내'기원전 5세기경, 로마, 국립로마미술관

아마도 그는 올림픽 오종 경기의 원반 시합을 하는 사람들을 보고 그 아름다운 육체에서 발산되는 건강미를 찬양해서 작품화한 것으로 보인다. 그래서 올림픽 경기 때마다 '원반 던지는 사내'를 그 올림픽 경기의 상징으로 사용되건 했기 때문에 이 조각을 보면 곧 인간의 건강한 모습을 연상하게 된다.

인간의 욕망은 대부분 돈으로 해결될 수 있지만 돈으로도 해결될 수 없는 것이 인간의 건강일 것이다. 그렇기 때문에 그러한 인간의 욕망을 미끼로 건강을 얻고, 유지하고, 촉진한다는 온갖 방법이 앞을 다투어 제창되고 있지만 건강

문제를 근본적으로 해결할 수 있는 것은 하나도 없다. 왜냐하면 인간의 건강에 대한 욕망은 한이 없기 때문이다.

특히 최근 이곳저곳 건강정보와 몸에 좋다는 소위 보약과 건강식품의 선전이 넘치면서 건강염려증(健康念慮症) 환자가 부쩍 늘었다. 아는 게 오히려 병을 만든 셈이다. 좋다는 보약과 영양제는 다 구해 먹고 몸에 조금만 이상 즉 피로감이 오고나 땀이 좀 많이 흘러도 혹시 중병에 걸린 것이 아닌가 불안해져 병원을 이곳저곳 찾아다니며 이상이 없다 해도 이를 믿지 않고 의사가 병을 발견하지 못하고 오진하고 있다고 생각하고는 자기 나름대로 진단을 내리는 것이다. 즉 머리가 아파지면 혹시 뇌졸중에 걸린 것이 아닌가 싶어 또 병원을 찾는 일을 반복하는 것을 건강염려증이라고 한다.

역사적으로 위대한 힘을 지닌 권력자들이 영원한 생과 건강을 얻으려고 노력하여 왔지만, 그것은 허사였다. 나이를 더해서 야기되는 가령적(加齡的) 변화인 혈관경화현상을 현 단계의 의료로서는 막을 길이 없다. 즉 나이가 들면서 야기되는 혈관의 경화가 결국은 혈액순환에 장애를 초래하여 노화라는 현상을 몰고 오게 되고 이 변화는 비가역적(非可逆的)이라는 것을 생각할 때 사람은 죽음을 피할 수 없는 것으로 설계된 생물로 여겨진다.

이런 견지에서 보면 인간의 생과 건강 문제는 불공평한 면이 없는 것은 아니다. 어떤 이는 20세로 사망하는가 하면 어떤 이는 100세까지도 산다. 과거에는 이것은 운명론과 결부시켰지만, 지금에 와서는 유전자 조합(組合)의 결과로 유전자적인 결과론으로 설명한다. 그렇다면 인간의 건강이라는 문제는 결국 유전자에 의해 결정되는 것으로 되고 만다.

의학은 감염증, 암, 치매와 싸우고 있다. 그러나 의학이 아무리 발전된다고 할

지라도 모든 병을 정복할 수는 없는 것으로 의학의 노력으로 퇴치 되어 과거의 병으로 여겼던 결핵도 근래에 와서는 저항균이 생겨 병이 증가하고 있는 것으로도 능히 알 수 있는 것과 같이 병은 퇴치 되는 것 같지만 새로운 것이 또 생겨나는 형편이다. 질병없이 건강하고 완전한 육체와 정신을 지닌 건강인간이 되기는 어렵다. 따라서 인간은 질병과 공존하며 살아간다는 이해를 가질 필요가 있다고 생각된다. 즉 건강은 의식하는 것이 아니라 이해하여야 할 것으로 생각된다.

사는 목적이 무엇인가에 따라 다르겠지만 건강의 기준을 신체에 둔다면 신체장애는 끊임없이 야기 될 수 있기 때문에 불만은 해소될 날이 없게 될 것이다. 따라서 일상생활이 그리 괴롭지 않고 지낼 수 있는 것에 만족하고 그런 육체에 감사하고 지내는 것이 현명 할런지 모른다.

인간의 건강이 유전자적인 요소에 의해 좌우된다고는 하지만 질병의 발병에는 환경적 인자가 관계되는 것은 사실이다. 생활습관병과 같이 본인의 노력에 의한 자기관리로 호전되는 병도 있다. 자기를 관리한다는 것은 절제를 요구하는 것인데 오늘날과 같이 식량이 풍부하여 어디에서든지 맛있는 음식을 포식할 수 있고, 몸을 움직이지 않는 오락을 즐길 수 있는 환경에서는 매우 어려운 일이 아닐 수 없다.

건강이란 삶의 리듬이고 평형상태가 자신의 균형을 잡아가는 지속적인 과정이다. 예를 들어 노래 부르는 가수를 보면 곡을 이해하고 가사를 암기했다 해도 기력이 없으면 노래를 부를 수가 없으며 노래 부른다는 것은 신체의 건강만이 아니라 정신적으로도 건강하다는 심신 양면에서의 건강을 상징한다고 해도 과언은 아닐 것이다. 이를 잘 표현한 것으로 프랑스의 화가 드가(Edgar

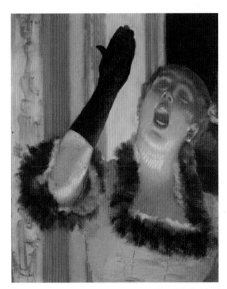

Degas 1834-1917)가 그린 '카페의 여가수'(1878) 라는 작품이 있다. (그림 2)

노래 부르는 모습을 상당히 솔직하게 표현하고 있어 그 모습은 야성적이라 할 정도다. 이것이 바로 자연주의인데 화가가 조화로운 분위기를 표현하기 위해 곧잘 사용한 빨강, 노랑, 초록의 선들을 사용하였으며 뱃속에서 우러나는 소리를 의도적으로 표현하기 위해 목과 몸이 온통 뒤틀려 있다.

▌ 그림 2: 드가 작. '카페의 여가수'1878, 캠브리지 매사추세츠, 포그 미술관

가수의 노래 부르는 모습을 그리기가 쉬운 것은 아닌데 노래하는 가수의 다른 화가들의 그림을 보면 가수들의 고상한 모습을 뽐내면서 입만 뻥긋하게 그리기가 일쑤이다. 그런데 이 그림의 경우 노래 부르는 순간을 위해 그전에 있었던 일들 예를 들어 어제 다른 사람과 다투었다든가, 감기에 걸렸었는데 아직 개운치 않다거나 하는 모든 일은 뒷전에 밀어놓고 이 순간을 위해 최선을 다하고 있어 몸과 마음이 매우 건강해 보인다. 이것이 바로 건강의 모습이다.

이것은 우리가 모두 알고 있는 사실이다. 숨 쉬고, 소화하고, 잠자는 과정을 생각해 보자. 세 가지의 주기적인 이런 현상은 생기와 활력을 얻고 에너지를 회복하는 데 도움을 준다.

헤라클레이토스의 "감추어진 조화는 드러난 조화보다 언제나 강하다"라고

한 그의 유명한 말은 언뜻 이해가 가는 듯하면서도 많은 것이 그 안에 함축되어 있다는 것을 느끼게 한다. 우리가 먼저 생각해 볼 수 있는 것은 드가의 그림에서 연상할 수 있듯이 음악의 화음에서 오는 기쁨인데 이것은 복잡한 음조가 불협화음에서 협화음으로 전개됨으로써 주어지는 기쁨이다. 또는 마음속으로 계속 생각하던 어떤 문제의 해결이 섬광처럼 영감이 떠오르는 경우를 생각해 볼 수 있다.

결국 분명한 어떤 것을 깨닫게 하는 과제를 안고 있는 것이 분명하다. 그것은 우리가 재발견해야 하는 감추어진 조화로 생각된다. 거기서 우리는 '회복의 기적과 건강의 비밀'을 발견할 수 있을 것으로 해석된다.

건강이라는 이름의 현대의 병은 건강을 위해서는 죽어도 좋다는 위험한 발상의 동기가 된다. 건강은 자신을 우리에게 드러내지 않는다. 물론 어떤 사람이 건강의 표준적인 가치 기준을 확립하고 시도할 수는 있다. 그러나 건강하기 위해 이런 표준적 가치 기준에 맞추려는 시도와 노력은 그 사람을 아프게 하는 결과를 낳게 하여 하나의 병이 될 것이다. 이것이 '건강이라는 이름의 병'이 된다는 것을 알아야 한다.

자기 자신의 적절한 균형과 조화를 유지한다는 것에 건강의 본질이 있다. 다양한 경험적인 자료의 평균을 내서 얻은 표준적 가치 기준을 개별적인 사례에 적용해서 건강을 규정한다는 것은 부적절하며 설득력도 떨어진다.

절대 건강을 요구하는 한 의학은 난처해지며 일병식재(一病息災) 즉 무엇인가 어떤 병을 갖고 있을 때 그것으로 인해 몸을 조심하는 계기가 되어 병과 공존하는 것을 배우는 것이 건강이라는 이름의 병을 이기는 방법을 이해할 수 있을 것으로 생각된다.

9
청결과 면역. 스트레스와 질병 발생

　스페인의 화가 무릴료(Bartolome Esteban Murillo 1617-1682)는 원숙하고
도 자유로운 느낌을 주면서 감정의 진실이 잘 나타나는 그림을 그리기로 유명
했으며 특히 성화로서 '무원죄(無原罪)의 잉태'는 그의 대표작으로 복제한 것
이 전 세계의 각지에 퍼져있다. 그러나 그는 성화뿐만이 아니라 소년과 거지,
방탕한 자식, 농부의 아들 등을
다룬 풍속화도 그렸는데 그중의
'과일 먹는 소년들'(1650)과 '화장
실'(1670-73)이라는 그림을 보고
있노라면 그림의 주인공들은 불
결한 환경 때문에 병에 걸리지 않
을까 하는 우려마저 자아내게 할
정도로 그 당시의 실태를 잘 표현
하고 있다.

　그림 '과일 먹는 소년들'의 소년
들은 맨발에다 옷은 무릎이 다 해
진 누더기를입고 있는데 먹는 과
일은 포도와 멜론 과 같은 고급 과
일로 그것도 과일 바구니에 가득

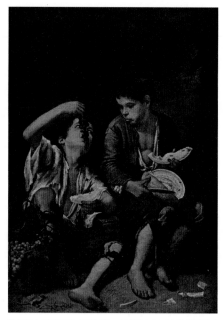

▌그림 1: 무릴료 작. '과일 먹는 소년들' 1650, 뮌헨, 알테피나
코테크

차다 못 해 주변에 흩어져 있는 것으로 보아 소년들이 과일을 어디에서 서리해 온 것을 암시하는 듯하다. 한 소년은 한 손에 멜론을 들고 다른 손으로는 포도를 먹고 있는 것으로 보아 허기진 배를 채우기 바쁜 듯이 보이며 청결 깨끗한 것 등과는 거리가 먼듯하다. (그림 1)

그림 '화장실'은 어린이는 빵을 먹고 있고 강아지가 어린이의 허벅지에 앞다리를 올려놓고 빵을 달라고 조르고 있어 어린이가 달래고 있다. 할머니는 어린이의 머리를 가르며 머리 이를 잡아 주고 있는 것으로 보아 가난에 허덕이고 있는 생활 속에서도 할머니는 손자가 사랑스럽기만 한 듯이 보이며 제목이 '화장실'로 되어 있는 것으로 보아 그들의 생활공간이 바로 화장실로 제목 한 공간인 것 같아 갑자기 냄새가 풍기는 것 같은 감을 받는다. (그림 2)

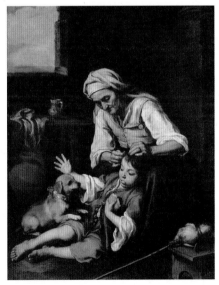

두 그림의 공통점은 지금은 당장 먹을 것이 있으니 만족한다는 표정으로 청결, 깨끗한 것 따위는 아랑곳하지 않는 듯이 보인다. 두 그림에서 보는 것과 같은 환경과 입지 조건으로 생활하면 세균이나 기생충 바이러스 등에 감염될 기회가 많은 것은 사실이다. 그러나 이런 환경에서 감염을 견디고 생활하는 가운데 그 몸에는 면역이 생겨난다. 免疫이란 疫 즉 병을

▮ 그림 2: 무릴료 작. '화장실' 1670-73, 뮨헨, 알테피나코테크

면한다는 뜻이다. 우리 몸에는 외부에서 어떤 미생물이 침입하면 이것과 싸워 제거하려는 방어기능이 발동되어 한바탕 싸우고 나면 이에 해당하는 항체(抗體)가 생기게 되는데 이 항체가 있으면 그 후로는 그와 같은 미생물이 들어온다 해도 무력화되기 때문에 발병하지 않는다. 그래서 이를 면역체라고 한다.

면역이라는 어원을 추구하다 보면 이 말은 종교에서 시작된 것을 알 수 있다. 즉 기원전 5세기경 지금의 이탈리아의 시실리섬에서는 로마군과 카르다고군 사이에 아주 치열한 전투가 벌어졌는데 때맞춤 페스트가 유행돼 양군에는 많은 감염자를 내게 되어 결국 카르다고군은 자기 나라로 철수하게 되었다. 이로부터 8년 후에 카르다고군은 다시 시실리 섬을 공격해 왔는데 이때도 역시 페스트가 유행하였다. 그런데 로마군은 8년 전의 전투에 참가했다가 살아남은 병사를 중심으로 편성된 부대이었는데 반해 카르다고군은 젊은 병사로 편성된 부대이었다. 전투에서 지기보다도 페스트에 걸려 카르다고군은 전멸하였는데 로마군은 페스트에 걸리지 않아 승리 할 수 있었다.

그래서 전사(戰史)에서는 이렇게 페스트가 유행하여도 감염되지 않고 살아남은 병사를 '두 번은 없음'이라고 기술하였다. 즉 한번 페스트에 걸려 살아남으면 두 번 다시는 페스트에는 걸리지 않는다는 뜻이다. 그 후에도 유럽에는 여러 차례의 페스트의 유행이 있었으며 특히 1340년에는 유럽 인구의 약 1/3이 사망할 정도의 대유행이 있었는데 그때도 살아남은 사람이 있었다. 즉 '두 번은 없음'의 원리에 의해 먼저 감염되었으나 살아남은 사람은 대유행에도 감염되지 않았다.

로마교왕은 이것은 신의 가호가 있었기 때문이라 하여 이런 사람에게는 과역(課役)이나 과세(課稅)를 면제(immunize)하여 주었는데 즉 면하였다는 의미

에서 immunity(免疫)라는 용어가 탄생한 것이다.

그러자 이번에는 법조계에서도 법원에서 증인이 증언할 때 그 증언이 본인에게는 불리한 것이 명백한데 더 나쁜 짓을 한 사람을 고발할 목적으로 자기의 불리함을 무릅쓰고 증언하는 경우 그 증언자에게 가하여질 벌은 면하여 준다는 것을 immunity(免責)한다고 표현하고 있다.

한번 걸린 병에는 다시는 걸리지 않는다는 것을 실험으로 입증한 사람이 프랑스의 미생물학자 파스트르(Louis Pasteur 1822-1895)이다. 즉 그는 전사에 나오는 '두 번은 없음'이라는 현상에 주목하여 닭에다 무독화된 콜레라 균을 주사하였던바 닭은 콜레라에 다시는 감염되지 않았다. 그래서 발전된 것이 왁친(vaccine 백신)이다.

앞서 무릴료의 그림을 보면서 떠오르는 것은 우리 가정에 수세식 변소가 생기기 전에 변기에 분뇨가 고이면 분뇨 수거인이 와서 이를 쳐 갔으며 이를 밭에다 뿌려 비료로 사용하여 기생충 감염의 온상이 되었다. 이렇게 비위생적인 환경에서는 축농증, 중이염, 성홍열(猩紅熱) 등과 같은 감염증이 많았으며 알레르기(allergy)성 질환은 많지 않았다.

화장실이 수세식으로 바뀌고 아파트 등 주거 환경이 좋아지고 위생적으로 변함에 따라 감염증은 많이 감소한 반면 알레르기성 질환은 급격히 증가하였다. 예전에는 봄날 꽃이 피어 꽃가루가 날려도 천식이나 알레르기성 반응을 일으키는 경우는 그리 많지 않았으며 설사 천식이 발작된다 해도 그리 오래가지 않아 저절로 치유되는 경우가 많았다.

또 음식물에 의한 알레르기도 그리 많지 않았는데 근래에 와서는 음식물에 의한 알레르기 반응을 일으키는 사람이 증가하였으며 심지어는 병을 치료하기

위해 투여한 의약품에 의해 알레르기 반응을 일으키는 경우가 많아졌다. 그 대표적인 예로 페니실린을 들 수 있다. 페니실린을 투여하면 과민반응을 일으켜 심하면 쇼크에 빠져 사망하는 경우도 있는 것이다.

출생 후의 생활환경이 미생물에 노출되는 상태에서 생활한다면 끊임없는 미생물의 감염을 받기 때문에 면역기능은 발달할 수 있는데, 지나치게 청결한 환경에서 자라면 면역기능이 발동될 기회가 없어 그 기능은 쇠퇴하게 마련이다. 즉 어린이를 지나치게 깨끗한 상태에서 기른다는 것은 면역계는 가동되지 않아 저항력은 없거나 약해지게 마련이어서, 현대 사회인 이 이물의 침입에 과민하게 반응하여 알레르기 반응을 일으키는 사람이 많아진 한 요인이 되기도 하다.

또한 알레르기가 증가하는 이유의 배경에는 스트레스라는 요인이 크게 작용한다. 예를 들어 어린이의 천식 발작이 일어나는 요인으로 부모의 부부 싸움, 이혼소동, 잦은 전학 등으로 인한 정신적인 스트레스가 알레르기 반응을 증가시키는 요인으로 작용하게 된다. 더욱 주목할 현상은 아토피성 피부염의 악화 요인으로 아토피성 피부염이 20세 전후해서 절정에 달하는데 이것은 18세경에 겪게 되는 입시 시험에 의한 스트레스가 악화의 요인으로 지적되고 있으며 또 22-24세에 대학을 졸업하고 취직이라는 고민은 이 시기에 알레르기성 질환을 악화시키게 된다.

원래 알레르기는 외부 침범으로부터의 방어를 위한 최종 반응이며 최후의 방어선이다. 그렇기 때문에 그 반응은 급속하고 과격하게 진행된다. 스트레스로 마음에 괴로움을 느낄 때 뇌는 몸에 대해서 최종 방어를 하게 명령하는데 이것이 현대의 스트레스 사회에서 알레르기가 증가하는 배경의 하나가 된다.

10
모든 것의 종말, 수평해지는 것 자연의 진리

　스위스의 화가 페르디낭 호들러(Ferdinand Hodler 1853~1918)는 스위스 베른에서 목수인 아버지와 시골 농촌 출신의 어머니 사이의 여섯 아이 중 맏이로 태어났다. 집은 무척 가난했으며 그가 여덟 살이 될 무렵 아버지와 동생 둘이 결핵으로 사망하였다. 남은 어머니에게는 기가 막히고 막막한 일이어서 하는 수 없이 어머니는 장식 화가와 재혼하게 되었다.

　호들러는 열 살이 되기 전에 양아버지로부터 장식화의 일을 배웠다. 그러나 열네 살이 되던 해에 어머니마저 결핵으로 사망하자 그의 양아버지는 알코올 중독자가 되어 영국으로 건너갔다가 호들러가 열일곱이 되든 해 역시 결핵으로 사망하였으며 남아있던 동생들마저 목숨을 잃어 결국 호들러는 고아가 되었다.

　이렇게 가족들이 죽어가는 모습을 그는 두 눈으로 똑똑히 지켜보았으며 그의 삶의 곁에는 언제나 죽음의 날개가 함께 드리우고 있었다. 그래서 호들러는 화가가 되어 30년이 넘는 세월 동안 삶과 죽음의 본질에 대한 작업에 몰두하게 되었다.

　즉 어린 시절부터 그를 따라다녔던 죽음과 가난은 그의 정신에 거대한 흔적을 남기게 되어 그의 작품 중에는 '무한과의 교감' (1892)이라는 그림이 있다. 한 여인이 알몸으로 양팔을 어깨높이로 들어 올리고 두 손을 모아 기도하는 자세를 취하고 있다. 여인의 머리는 언덕 위에 보이는 하늘 쪽을 향하고 있

어 무한(우주)과의 교감을 시도하는 기도를 올리는 것을 의미하는 것으로 아마도 죽은 어머니가 가족의 건강을 위해 간절한 소망을 하늘에 기원하는 것을 작품화한 것으로 보인다. (그림 1)

또 그의 작품 중에는 '단일 선택'(1893-94)이라는 그림이 있는데 한 어린아이가 6명의 천사와 같은 여인들 속에서 혼자 앉아 있다. 제목으로 보아 무언가를 선택해야 한다면 누구를 선택할 것인가로 아이는 고민하게 될 것이다. 그러나 답은 당연히 그의 어머니에 대한 선택의 문제이었는지도 모르겠다. 화가는 어머니와 형제자매 5명을 모두 어린 시절에 잃었다. 그래서 6명의 하늘의 천사로 표현하였으며 그중에 어머니를 선택한다는 주제인 것 같다. (그림 2)

그러나 답은 이미 나와 있는 것으로 보인다. 즉 6명의 천사 중 그림의 양쪽 가장자리의 두 천사는 꽃을 들지 않았으며, 그다음의 두 천사는 한 송이씩의 꽃을 그리고 가운데의 두 천사는 꽃을 두 송이씩 들고 있다. 꽃을 들지 않거나 한 송이씩 든 천사들은 유방의 발육이 좋지 않거나 유방을 꽃으로 가리고 있어 보이지 않는데 비록 어린이 머리에 의해 우측 발이 가려져 있는 우측에서 세 번

Ⅱ 그림 2: 호들러 작. '단일 선택' (1893~94) Kunstmuseum at Berne

째 천사만은 두 송이 꽃을 들고도 유방 부위를 가리지 않고 있다. 즉 어린이의 머리가 어머니 발을 가리고 있으며 어머니는 아기에게 먹이던 유방을 그대로 간직하고 있다는 표현이다.

이것은 호들러의 가족에 대한 그리움, 외로움, 그리고 그들이 가야만 했던 죽음에 대한 두려움 등을 나타낸 것으로 그중에서도 호들러의 뇌리에는 죽은 어머니에 대한 애정과 그리움이 간절함을 표현하기 위한 그림인 듯싶다.

그리 대단치도 않은 가정에서 태어나 교양도 별로 없는 호들러는 어느 날 그는 아름답고 고상한 귀족적인 품위를 갖춘 한 여인과 만나게 된다. 발렌틴 고데 다렐이라는 빼어난 몸매에 교양까지 겸비한 호들러 보다 스무 살이나 어린 도자기 화가였다.

호들러가 이미 노년에 접어들기 시작하는 1908년에 부인이 되었고, 결혼한 지

5년이 되던 해에 딸을 낳게 된다. 불우한 생애를 보내던 호들러에게는 아마 이 무렵이 가장 행복한 시절이었을 것이다. 하지만 행복은 마치 꽃이 시들어버리듯이 끝나게 되고 발렌틴이 암에 걸렸다는 것을 알게 된다.

그녀의 병세가 악화되어 로잔의 호숫가에 있는 어느 병원에 입원했을 때, 호들러는 매일 병실에 들려 사랑하는 아내의 고통스러운 모습을 지켜보았다. 한때 아름답고 우아했던 그녀의 얼굴은 병마로 인해 날로 수척해 갔다. 그러나 호들러는 자신의 인생에서 잠깐이나마 행복을 가져다주었던 그녀를 위해 자신이 할 수 있는 최선의 일인 그림을 그려서 그녀의 투병을 격려하고 기록하는 일로 생각되었다.

그래서 그린 작품들은 지금도 파리 오르세 미술관에 가면 센 강이 내려다보이는 한 전시실에서 찾아볼 수 있다. 화가이자 그녀의 남편이 사랑하는 부인의 형상이 무너져 내리는 힘겨운 투병의 광경을 오랜 시간에 걸쳐 연속적인 장면으로 기록한 것이다. 그가 우선 그리기 시작한 것이 '병상의 발렌틴'(1914)이다. (그림 3)

즉 병든 발렌틴에게 병마는 그녀의 얼굴과 몸의 모양을 바꾸기 시작한다. 그러나 아직은 머리를 수직으로 세우고 있어 수평으로 누운 몸과 수직을 이룬다. 화가가 보기에는 그 수평선과 수직선이 만나면서 그녀는 병마와 힘겹게 싸우고 있는 것으로 감지된 것 같다. 이러한 것을 깨달

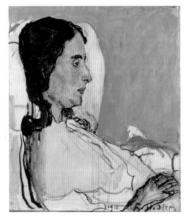

▌그림 3: 호들러 작. '병상의 발렌틴' (1914) 파리, 오르세 미술관

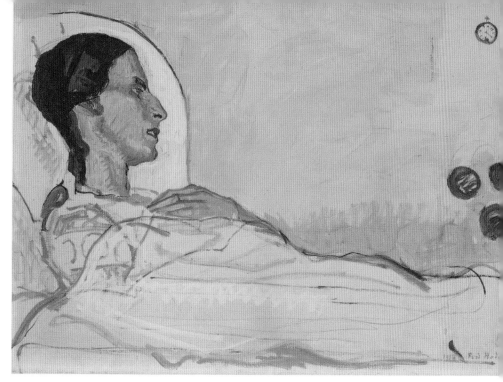

■ 그림 4: 호들러 작. '병든 발렌틴' (1914) 파리, 오르세 미술관

고 있는 점에서 호들러를 단순한 화가로 보는 것이 아니라 확고한 철학적인 사
상을 지닌 작품을 창작하는 화가로 보게 된 것이다.

　발렌틴이 고통에 힘겨워하는 모습을 그린 것이 '병든 발렌틴'(1914) 이다. (그
림 4) 그는 화가로서 고통받으며 죽어가는 아내에게 사랑을 표현하는 길은 죽
어가는 그녀의 곁에서 죽어가는 과정을 빠짐없이 그림으로 기록함으로써 사
랑하는 여인이 겪는 끔찍한 고통과 괴로움을 함께 나누는 것으로 생각했던 모
양이다. 아픈 그녀의 움직임, 숨 쉬는 모습 하나하나를 캔버스에 옮기려면 그리
는 화가의 손도 떨리고 자신의 호흡도 가빠진 모양이다. 그래서인지 그녀의 고
통을 담아낸 얼굴을 제외하고는 다른 부분은 간략히 표현되었다. 이제 그녀는

▌그림 5: 호들러 작, '죽어가는 발렌틴' (1915) 파리, 오르세 미술관

고통의 호소를 단지 손을 가슴에 얹은 것으로 표현할 뿐이며 얼굴과 몸의 수직
각도도 무너지기 시작했다.

　그녀가 죽음과 싸우는 사전기(死戰期)에 들어선 것을 표현한 그림이 '죽어가
는 발렌틴'(1915)이다. (그림 5) 몸은 두껍고 검은 선으로 커다랗게 윤곽만 나타
냈고 이 윤곽선을 채우고 있는 거친 터치가 그의 마음속에서 일고 있는 동요
(動搖)를 표현한 것 같다. 차마 힘겨워하는 그녀를 오랫동안 바라보며 정밀히
묘사하지 못했기 때문일 것이다.

　여기에는 정말 가쁘게 마지막 숨을 몰아쉬며 죽어가는 그녀가 있을 뿐이다.

그림 6: 호들러 작. '죽은 발렌틴' (1915) 파리, 오르세 미술관

눈을 덮고 있는 눈꺼풀조차 뜨지 못하고 입에선 가쁜 마지막 숨이 몰아쉬어져 나오고 있다. 그녀의 머리는 더 감당하지 못하는 듯 수평으로 누워지기 시작한다. 아마 죽음이 임박했음을 의미한다. 마침내, 완전히 수평을 이룬 발렌틴의 모습을 담은 그림이 '죽은 발렌틴'(1915)이다. 그녀의 생은 마감되었다. (그림 6)

발렌틴이 죽던 날, 그는 병실의 창문을 통해 내려다본 제네바 호수의 일몰 장면을 그림으로 옮긴 것이 '제네바 호안'(1915) 이다. (그림 7) 높이 떴던 태양도 저녁나절이면 호수에 몸을 내리고, 가로로 누운 수평선에서 하늘과 호수가 만나고 있다. 이러한 자연의 섭리와 같이 발렌틴도 병의 무게를 견디지 못해 그만 수평으로 기울이고 만 것이다. 즉 죽음이란 그렇게 수평을 향하여 낮아지는 거대한 자연 운행의 일부라는 것을 호들러는 말하고 싶었던 모양이다.

호들러는 후에 말하기를 "모든 것은 수평으로 향하는 경향이 있다. 마치 한없이 사방으로 퍼져나가는 물처럼. 산들도 수많은 세월을 견디다 보면 낮아져 결국 호수의 표면처럼 수평이 되고 만다."라고 했다. 사람도 태어나서 걸어 다니다가 죽을 때가 임박하면 누워서 안식을 맞이한다는 것이다.

호들러는 어려서 고아가 되어 예술교육은 거의 받지 못하였으나 같은 시대의

▌ 그림 7: 호들러 작. '제네바 호안' (1915) 파리, 오르세 미술관

작가 중에서 가장 독창성이 풍부했던 화가로 꼽힌다. 그는 자신을 화가로서보다는 '단순한 회화에 저항하는 사상가'로 자처하여 그림 속에서 인간이나 풍경이나 역사의 본질 등을 찾아내려고 애썼다. 그래서 그의 작품의 '무한과의 교감'과 '제네바 호안'을 연계해서 보면 무한과의 교감은 수평으로 이루어진다는 즉 모든 것의 종말은 평평해진다는 자연의 진리를 표현한 것이다.

3부

수수께끼그림의
법의학적 해설

1
작품에 보이지 않는 모나리자의 진짜 비밀

이탈리아 르네상스의 거장 레오나르도 다 빈치(Leonardo da Vinci 1452-1519)가 그린 '모나리자(Mona Lisa)'(1503-05)는 세계적으로 유명한 그림인데 그것은 예술이 자연을 어느 정도까지 묘사할 수 있는가를 알고 싶은 사람은 이 초상화를 보면 곧 이해할 수 있게 되기 때문이라고 한다. 즉 화가가 이 그림에 자기가 가진 정묘한 필치를 모두 쏟아부었기 때문이다.

그림의 주인공 모나리자는 지오콘도(Francesco dil Giocondo)의 세 번째 후처로 출가하여 그녀가 낳은 어린애가 죽었기 때문에 실의에 잠겨 있었다. 그렇기 때문에 검은 상복을 입고 있다. 그래서 화가는 그녀의 초상화를 그릴 때 사람을 고용하여 노래를 부르게 하든가 익살을 부리게 하여 즐거운 분위기를 만들어 그녀가 미소를 잃지 않게 하였다고 한다.

'눈은 마치 실물을 보는 것같이 윤기가 있으며 약간 긴장하면서도 빛이 난다, 속눈썹은 피부에서 솟아난 듯이 섬세하기 비길 데 없이 표현되었고, 눈썹은 여기저기에 성글게 표현되어 눈썹이 있는 것인지 없는 건지 알 수 없을 정도이다. 아름다운 코는 장밋빛이며, 부드럽고 알맞게 다문 장밋빛 입술의 묘사는 미소 짓는 것인지 화난 것인지가 애매한 표정으로 이 까닭 모를 미소가 이 그림의 주가를 높이는 데 결정적 역할을 하고 있으며, 얼굴빛은 색을 칠하였다기보다는 살색 그대로이다. 목의 오목한 데를 주의 깊게 보면 맥박이 뛰는 듯하여 이 그림은 이 이상 더 자연일 수는 없을 것 같다.'

∥ 그림 1: 레오나르도 다빈치 작, '모나리자'
(1503-05) 파리, 루브르 박물

그런데 이 그림의 표정에 관심을 두고 자세히 관찰하면 그 미소의 애매성을 살려주고 있는 것은 바로 눈썹이 없기 때문이라는 것을 느끼게 될 것이다. 사람의 표정에 있어서 눈썹의 역할은 화났을 때, 슬플 때 그리고 긴장하였을 때 그 밑에 있는 근육의 수축으로 눈썹은 일떠서게 된다. 즉 눈썹은 긴장과 불쾌감의 심벌이다. 아마도 이런 것을 파악하고 있던 레오나르도 다 빈치는 사람들이 이를 감지하지 못하게 그림에다 눈썹을 일부러 그려 넣지 않아 불쾌감을 나타내는 눈썹을 없이 한 것 같다. 만일 모나리자의 그림에다 눈썹을 진하게 그려 넣는다면 그 미소는 빛을 발할 수 없게 될 것이다. 이런 점으로 보아 다 빈치는 위대한 화가인 동시에 위대한 표정학의 대가이었다는 것에 새삼 감탄을 금할 수 없다. 그 눈썹이야말로 모나리자의 진짜 비밀인 것 같다.

눈썹 이야기가 나와서 말인데 눈썹은 양쪽 합쳐서 1,300개 정도의 털로 구성

되며 7-11cm 정도의 길이로 눈 위를 덮는 듯이 배열되어 그 움직임으로 마음의 상태를 표현할 뿐만 아니라 의사가 소통되어 대화도 가능한 것이다. 치과에서 이를 치료할 때 입을 벌려놓아 환자와 의사의 대화는 불가능하다. 그래서 이럴 때 능숙한 치과의사는 환자의 눈썹에 주목하면서 눈썹의 표정으로 그 환자의 의사를 파악하여 치료를 진행한다는 것이다.

눈썹은 쉴 새 없이 움직여 그 마음의 상태가 노출되기 마련이기 마련이다. 그래서 도를 닦고 정신을 수양할 때 비록 마음의 어떤 동요가 있을지라도 '눈썹 하나 까딱하지 않게' 수양한다는 것이 마음의 동요가 있어도 그것이 노정되지 않게 하는 수련의 기준을 눈썹에 둔다는 것이다. 이렇듯 표정에 있어서 눈썹은 매우 중요한 역할을 한다. 사실, 눈썹이 없다면 놀라는 표정은 거의 눈에 띄지 않을 것이다. 눈썹은 심리상태를 알려주는 작고 활발한 신호기라 할 수 있다.

흥미로운 사실은 모든 문화에서 눈썹을 아름답게만 본 것은 아니다. 14세기 중엽 영국에서는 그 사회의 세련된 여성들은 눈썹을 뽑았으며, 이슬람 여성들도 목욕할 때는 눈썹을 뽑았다는데 그것은 종교적 사유에서라고 하며 한편으로는 화난 마음의 상태를 표출시키지 않기 위해서 하기도 한다.

이러한 눈썹의 표현 능력을 잘 아는 레오날도 다 빈치는 모나리자의 미소를 신비로운 것으로 승화하기 위해 눈썹을 그리지 않은 것으로 생각되는데 이런 생각을 마치 뒷받침이라도 하는 듯한 그림이 있다. 그것은 네덜란드의 화가 베르메르(Jan Vermeer van Delft 1632-1675)가 그린 '진주 귀걸이를 한 소녀'(1665)이다.

이 그림은 소녀를 클로즈업하여 머리와 어깨만을 표현하였다. 얼굴은 마치 감상자 쪽으로 고개를 돌리는 듯 사 분의 삼 정도만 보이며, 소녀는 뒤쪽의 검은

▌▌그림 2: 베르메르 작. '진주 귀걸이를 한 소녀'(1665) 헤이그, 국립 미술관

배경으로 인해 거의 감상자의 방향으로 화폭에서 밀려 나온 듯한 느낌을 준다.

한편 소녀의 시선은 순진하면서도 유혹적이며 이 소녀에서도 눈썹은 거의 없는 듯이 보인다. 입은 무슨 말을 하려는 것처럼 살짝 벌어져 있다. 아마 놀람을 표현하려는 것 같지만 촉촉이 젖은 입술은 육감적이고 유혹적인 매력을 발한다. 모든 요소는 시각적으로 뚜렷하면서도 전체적으로는 조화를 이루는데, 이러한 효과는 부분적으로 '스푸마토'(Sfumato, 연기 속으로 사라졌다는 이탈리아어)기법을 사용하고 있기 때문이다. 이 기법은 윤곽선을 흐리게 하고 모서리를 부드럽게 처리하는 것으로, 특히 소녀의 옆얼굴은 어두운 배경색에 맞추어 피부색을 어둡게 처리했다.

스푸마토 기법은 레오날도 다 빈치가 처음 그림에 활용한 것으로 이 작품이

종종 '북구의 모나리자'로 불리는 것은 이 그림의 모호함과 더불어 매혹적이면서 동시에 매혹된 듯한 소녀의 시선 때문이다. 만일 이 시선을 주는 눈 위에 눈썹이 있었더라면 그 애매성과 매혹은 강조되지 못했을 것 같다.

그것은 '모나리자'그림에서 미소의 애매성을 강조하기 위해 눈썹을 강조하지 않은 것을 본받은 '진주 귀걸이를 한 소녀'에서는 시선의 모호함과 매혹을 강조하기 위해 베르메르는 눈썹을 강조하지 않은 것 같다.

반대로 눈썹을 통해 자기의 불안, 초조, 불쾌감 등을 표현한 화가도 있다. 멕시코의 여류 화가 프리다 칼로(Frida Kahlo 1907-54)는 어려서 소아마비를 앓아 한쪽 다리가 정상적으로 발육하지 못하고 또 열여덟 살에 당한 교통사고로 인해 척추와 우측 발을 30여 회에 달하는 수술을 받았으며, 세 번에 걸친 임신도 유산으로 실패하였다.

그녀의 남편 디에고 리베라(Diego Rivera 1886-1957)는 멕시코 최고의 화가이었는데 두 사람은 나이 차이가 스무 살 이상이나 되는데도 불구하고 그것을 문제시하지 않고 결혼하였다. 즉 그녀에게는 그림이 그와 좀 더 다가갈 수 있는 통로가 되었으며, 이리저리 만신창이 된 자기 육신으로부터 탈출할 수 있는 유일한 길이라고 생각하였기 때문이었다.

그러나 그녀의 육신의 아픔만큼이나 리베라는 그녀를 정신적으로 아프게 하였다. 리베라는 지칠 줄 모르는 정력으로 수많은 여성과 관계했다. 그 공공연한 애정행각은 그녀를 멍들게 했으며, 특히 그의 여성 편력이 프리다의 동생에게까지 미치고 있다는 사실을 알았을 때 프리다는 다시는 회복할 수 없을 정도로 좌절했다.

이러한 자기의 심정을 위로라도 하듯이 그녀는 자기의 자화상을 많이 그렸다.

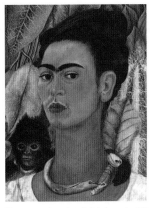

■ 그림 3: 칼로 작. '자화상' (1938) 바활 ■ 그림 4: 칼로의 사진
로, 올브라이트 녹크스 미술관

그녀의 그림에서 주목하여야 할 것은 그녀의 육체적 정신적 고통 특히 남편이 바람을 피우다 못해 자기의 여동생과 마저 정을 통한 것에 대한 분노의 표시로 자기 눈썹의 좌측과 우측이 맞닿은 한일자 눈썹으로 표현하였다.

그녀의 사진을 보면 알 수 있듯이 눈썹이 다소 짙은 편이기는 하나 좌우가 맞닿아 있지는 않다. 그런데도 불구하고 자기의 눈썹을 한일자 눈썹으로 표현한 것은 자기의 슬픔과 분노, 불안과 초조 등을 느낄 때 이를 해소하기 위해 자화상을 그리면서 눈썹을 통해 그 울분을 표현한 것으로 해석된다.

이렇듯 화가들은 눈썹이 사람의 표정을 나타내는 데 얼마나 중요한 역할을 하는 것인지를 알고 있었기 때문으로 해석된다.

2
그림 속에서도 찾아낼 수 있는 유전자

예로부터 '피는 못 속인다.'라는 말이 전해지고 있는데 이것은 자식은 부모의 피를 물려받게 되며 모든 유전형질은 자식으로 유전된다는 것을 의미한다. 그래서 자식은 어느 모로라도 부모를 닮게 마련이다. 즉 용모, 음성, 성격, 걸음걸이 등에서 부모의 특징이 많이 나타난다.

그러나 어떤 경우에는 이러한 특징이 전혀 나타나지 않아 그것이 바로 아버지의 고민이어서 친생자 감정을 하게 되는 이유가 되기도 한다. 독일의 격언에 '어머니가 "이 애는 당신의 애요"라고 할 때 현명한 아버지는 그 말을 믿고 바보는 이를 의심한다.'라는 말이 전해지고 있다. 즉 이 격언은 어머니는 그 어린이가 누구의 자식이라는 것을 알며, 모르는 것은 아버지뿐이라는 것을 의미하는 것이다. 따라서 마음이 행복한 아버지가 되기 위해서는 그 어머니의 말을 믿어야 한다는 것이다.

그런데 세상에는 바보 같은 아버지가 더러 있어 부인의 말을 믿지 않고 그 자식이 정말로 자기 자식 인가를 확인하려는 아버지가 있어 법의학 분야에는 친생자 감정이라는 검사법이 생겨났다. 친자식임을 증명하는 검사 방법에는 유전자 검사, 혈형, 혈청형, 백혈구 형, 효소 형 등 혈액으로 하는 검사 방법과 인류유전학적 검사법 등이 있는데 혈액을 통한 유전 관계를 증명하는 것은 상당히 발전되어 정확성을 기하게 되었다. 그러나 때로는 혈액학적 검사를 할 수 없거나 또는 그 혈액학적검사로도 결론을 내릴 수 없는 경우에는 인류유전학적

검사를 시행하게 된다. 과거에 있어서 혈액의 유전인자 검사가 발달하지 못했을 때는 인류유전학적 검사에 의존하는 경우가 많았다.

인류유전학적 검사의 이점이라 할 수 있는 경우는 매우 드물기는 하나 두 사람의 아버지 중 진짜 아버지가 누구인가를 가려내야 하는데, 혈액학적 검사로는 두 사람 모두가 부정도 긍정도 할 수 없는 경우에는 인류유전학적 검사에 치중하게 된다.

인류유전학적 검사의 대상이 되는 것은 너무 어린 경우에는 유전형질의 발현이 불충분하기 때문에 검사의 대상은 적어도 3세 이상이 되어야 하며, 부자 관계의 문제가 되는 어린이의 대조로서 같은 어머니에서 출생하였고 또 부자 관계가 확실한 어린이를 같이 검사하면 그 결과는 더욱 정확을 기할 수 있다.

아버지의 의심이 있는 남성이 사망한 경우에는 그 남성의 부친 또는 형제들을 검사하거나 생존 시의 사진을 비교하는 경우가 있는데 이런 경우에는 그 정확도가 떨어지게 된다.

인류유전학적 검사에는 두 가지 방법이 있는데 그 하나는 신체가 성장하여도 그리 변하지 않는 부위를 택해 계측하고 그 계측치를 신장으로 나누어 나온 값에다 100을 곱한 것을 신체 각 부위의 지수로 하는 데 10개 부위를 선정해서 비교하게 되는데 이것을 생체계측검사(生體計測檢査)라 한다.

다른 하나는 생체비교검사(生體比較檢査)인데 이것은 우리 몸에서 유전형질이 가장 잘 나타나는 부위 100곳을 선정하여 그 부위의 상태를 비교하는 검사 방법이다.

우선 머리(頭部)의 비교검사를 살펴보면 머리의 형상은 유전에 의하여 결정되는 경향이 짙은 부위이기는 하나 발육에 의하여 변화되거나 외부 인자에 의

해서 변화되기 쉽다는 것도 고려하여야 한다. 특히 분만 시의 머리의 변형은 뒤에까지 남는 경우도 있기 때문에 주의하여야 하며 또 질환의 영향은 특히 주의하여야 한다. 예를 들어 구루병으로는 전두(前頭) 및 두정결절(頭頂結節)의 돌출의 도가 커지며, 후두부는 편평하게 된다. 따라서 이 같은 소견이 있어서 부모와 자식 간에 유사점이 있을 것 같지만 이러한 외부인자가 영향 미칠 수 있다는 것을 염두에 두어야 한다.

전두결절의 위치와 그 형상은 발육이나 외부 인자에 의해서 영향받지 않으며 측두부의 형상과 측두근 부착부의 주행 상태도 그러하기 때문에 전두부와 측두부의 형상 검사는 생체비교검사의 머리 검사에서 매우 중요한 의의를 지니는 검사라 하겠다.

이러한 머리의 형상 비교검사의 중요성을 일깨워 주듯이 마치 그림 속의 유전자라고도 할 수 있을 정도로 전두부의 형상을 그림으로 한 화가가 있다. 즉 네덜란드의 화가 투로프(Chery Toorop 1894-1955)가 그린 '3대'(1947-50)라는 그림을 통해 자기의 자화상을 그렸는데 그림의 앞부분에 팔레트와 붓을 들고 있는 사람이 화가이며 화가의 우측 위에 있는 두상 조각을 화폭에 담았는데 그 얼굴에 주름이 많고 수염이 나 있는 것으로 보아 화가의 아버지로 생각된다. 또 화가의 좌측에 서 있는 젊은 사람은 화가의 아들로 생각된다. 이렇게 해서 3대가 되기 때문에 그림 제목을 '3대'로 한 것 같다. 화폭에 담은 세 사람의 얼굴에서 가장 특징적인 공통점은 이마 복판 가운데에 홈이 파여 있다는 점이다. (그림 1)

왜 이마에 이러한 홈이 파여있는가 하면 원래 이마의 뼈(즉 전두골, 前頭骨)는 하나의 통뼈로 되는 것이 정상인데 개중에는 두 개의 뼈로 구성되면서 두

■ 그림 1: 투로프 작, '3대'(1947-50) 로텔담, 보이만스 판 프닌헨 미술관

개의 뼈가 봉합(縫合)을 형성하면서 결합하게 되기 때문에 이마 복판 가운데에 그림에서 보는 것과 같은 골짝이 형성되면서 홈이 파지게 되는 것이다.

이러한 두 개의 전두골은 그야말로 매우 두문 기형이며 이러한 전두골의 기형이 조상으로부터 대물림해서 유전된 것이다. 이러한 기형 때문에 몸에는 아무런 이상 증상이 나타나는 것은 전혀 없으며 그 형상도 그리 흉해 보이지도 않는다. 그래서 화가는 이것이 전두골의 기형이며 유전되어 내려오는 것을 알고 그렸을 리는 없으며 단지 얼굴을 있는 그대로를 표현한 것으로 생각된다.

이러한 화가 가족에서 보는 것과 같은 머리뼈의 기형이 있는 사람들이 생체 비교검사의 대상이 된다면 친생자 관계를 긍정 하는데 유전자의 검사 소견보다 더 귀중한 소견이 될 것이다.

얼굴의 비교검사에서 얼굴을 상, 중, 하로 세 등분한 안면부의 비율은 유전형질을 검사하는데 중요한 지표가 되며, 특히 얼굴을 상방을 향하게 하고 서의 광대뼈(觀骨)의 형상의 소견은 중요시된다.

눈의 비교검사에서 위 눈꺼풀(上眼瞼)의 형상과 그 주행각도는 유전의 영향을 짙게 받는 부위이며, 위 눈꺼풀 연(緣)에서 눈썹 하연(下緣)까지의 높이도 중요시되는데 어릴 때는 높았다가 나이를 먹으면서 점차 낮아지기 때문에 이를 일률적으로 적용할 수는 없고 어린이의 것이 성인의 것에 가깝게 낮다면 이것은 유전의 영향을 받은 것으로 여기게 된다.

코의 비교검사에서 중요시되는 소견으로는 코가 높고 코 등이 좁은 형질은 우성유전의 경향을 보이며, 코 등의 형상은 연령에 따라 변화될 수 있으나 코 끝의 형상은 거의 연령에 따르는 변화가 없으며 특히 외비공(外鼻孔)의 장축에 대한 경사도의 분석은 중요한 의의가 있다.

입의 비교검사에서 입술의 두께가 이상하게 엷다든가 두꺼운 경우와 구순부(口脣部)가 이상하게 돌출된 것은 유전 형질의 영향을 받은 것을 의미하는 것이다.

이 이외에도 생체 비교검사 항목은 많이 있으나 지금까지 기술한 얼굴의 유전 형질이 잘 나타난 그림이 있어 소개하기로 한다.

프랑스의 화가 샤세리오(Theodore Chasseriou 1819-1856)가 그린 '자매'(1843)라는 그림을 보면 자매관계에 있는 두 여인이 다정하게 팔짱을 끼고 있는데 얼

굴의 전체적인 인상이 상당히 닮아서 누가 보아도 자매라는 것은 의심의 여지가 없는데, 얼굴의 윤곽에 있어서 우측의 언니로 보이는 여인의 하악선(下顎線)이 좌측의 동생으로 보이는 여인보다 다소 예리한 것같이 보이는데 그것은 정면과 비스듬한 면의 차가 있다는 것을 고려한다면 이미 생체비교검사에 기술한 눈, 코 그리고 입의 검사 항목을 충족시키는 소견이다. 이렇듯 그림 속에 그 유전자가 현출되는 경우에는 구태여 유전자 검사를 할 필요를 느끼지 않을 것이다.

3
표정의 천하통일 무념무상(無念無想)

사람들은 기쁘면 웃고 슬프면 울고 놀라면 당황한 얼굴을 하게 된다. 이러한 마음의 움직임 상태를 감정, 정서(情緒) 또는 정념(情念)이라 하는데 고고학이나 문화인류학에 의하면 아득한 예부터 인간의 정서는 표정을 통해서 표출된다는 것을 알고 있었다고 한다.

심리학에서는 아무런 생각 없이 멍하게 있는 상태를 협의의 감정(filling)이라 한다. 그러나 생리학에서는 감정이나 정서를 객관적으로 연구하기 위해 철학, 심리학 정신의학, 예술 분야의 대상이 되는 감각적, 체험적인 것은 제외하고 신경계의 반사로 나타나는 것만을 그 연구의 대상으로 하고 있다.

표정은 그 발생 단계에 있어서 사람의 의지가 관여하였는가의 여부에 따라 두 가지로 구분되는데, 사람의 의지대로 마음대로 자유로이 만들 수 있는 것을 수의적(隨意的) 표정이라 하며, 사람의 의지에 의해서 마음대로 만들어 낼 수 없는 것을 불수의적(不隨意的) 표정이라 한다.

그렇다면 이러한 사람의 의사에 따라 지울 수 있는 표정과 지울 수 없는 표정은 어떻게 해서 형성되는가를 알아보기로 한다. 표정에 관여하는 신경은 그 작용하는 기전에 따라 둘로 구분한다. 그 하나는 표정근(表情筋)을 지배하는 체성운동신경계(體性運動神經系)의 안면신경에 의한 것과, 다른 하나는 자율신경계(自律神經系)의 지배에 의한 것이다.

또 체성운동신경계가 지배하는 표정에는 수의적인 것과 반사적인 것이 있는

데 수의적인 것은 사람의 의사에 따라 작용되지만, 반사적인 것은 사람 의사의 지배를 받지 않아 불수의적으로 작용한다. 사람이 자기 마음대로 표정을 지을 수 있는 것은 체성운동신경계의 수의적인 작용이 작동하기 때문이며, 예를 들어 영화나 연극배우가 대사대로 연기하는 표정은 체성운동신경계의 수의적 작용이 작동한 대표적 예라 할 수 있다.

한편 자율신경계의 작용은 주로 내장의 여러 장기나 내분비선(內分泌腺)에 사람의 의사와는 관계없이 작용하는 소위 불수의적이며 반사적인 작동에 의한 것인데 얼굴에 나타나는 것으로는 누선(淚腺)에 작용하여 눈물을 흐르게 하거나, 화가 났을 때 눈까풀에 작은 경련을 일으키거나 또는 창피를 당했을 때 얼굴이 화끈 달아오르는 등의 표정은 자율신경계의 작용에 의한 것으로 사람의 의사와는 관계없이 일어나는 표정들이다.

우리는 의식적이건 무의식적이건 간에 이 두 신경계의 작용에 의하여 주어진 환경에 따라 그리고 문화에 적응되는 능력에 따라 평생 표정을 지우며 살아간다. 이것이 우리네 인생에서 맛보는 희비애락의 표정이기에 우리 인생에서 표정을 올바로 이해한다는 것은 우리가 뜻있는 삶을 사는 데 많은 도움이 된다는 것은 의심의 여지가 없다.

표정 중에서 가장 순수하고 허심탄회(虛心坦懷)한 표정을 무념무상의 표정 즉 순백의 흰 표정이다. 이러한 순백의 흰 표정을 우리는 어디서 찾아볼 수 있는가 하면 불상에서 볼 수 있다. 경주의 석굴암을 가본 사람들은 누구를 막론하고 그 중앙에 자리하고 있는 석가여래좌상의 대자 대비한 모습과 표정에 넋을 잃게 된다.

부처님으로서의 깊고 맑은 정신적인 아름다움과 완숙한 조각 솜씨의 오묘한

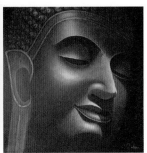

▌그림 1: '석가여래좌상' 경주, 석굴암 　　▌그림 2: 그림 1의 부분 확대 　　▌그림 3: 부처님의 목상

조화를 이루고 있는데 그 표정을 한참 들여다보고 있노라면 슬픈 얼굴인가 하고 보면 그리 슬픈 것같이 보이지도 않고, 미소 짓고 있는가 하면 준엄한 기운이 입가에 감돌아 미소를 누르고 있어서 무엇이라고 형용하기 어려운 거룩함을 느끼게 하는 것이 부처님의 미덕이다. (그림 1)

　한마디로 인자스럽다는 말로만은 충분하지 못해 너그럽다, 슬기롭다, 화났다, 슬프다는 등의 어휘를 모두 하나로 묶어 표현해도 그래도 알맞은 것 같지 않아 그저 고개 숙여짐을 금할 수 없는 표정을 지우시고 있다. 이러한 표정을 사람으로서는 도저히 지울 수 없는 것이다. (그림 2)

　부처님의 표정은 일반 사람들과는 달리 32면의 상(相)을 지니셨다고 한다. 사람의 얼굴의 표정을 짓는 표정근(表情筋)은 머리와 목, 눈과 코 그리고 귀와 입 주위에 34개나 있어 이 표정근을 하나씩 따로 움직인다면 32면의 상은 가능하다. 그러나 표정근은 뇌신경의 하나인 안면신경만의 지배를 받기 때문에 이를

각각 따로 움직일 수는 없는 것이며 부처와 같이 초인간적인 능력을 지닌 분으로서는 가능할런지 모르겠다. (그림 3)

흔히 마음이 착하면 얼굴도 아름다워 보인다. 반대로 얼굴이 아름다우면 마음도 착하다는 말은 할 수 없다. 이 이야기는 마치는 '장미에는 가시가 있다.'라는 말이 잘 대변해 주는 것 같다. 그러나 사람의 생김새를 보고 잘 생겼으면 모든 것을 승화시켜 마음도 착할 것으로 생각하게 되고, 추한 얼굴을 하고 있으면 마음씨도 좋지 않을 것으로 보는 것이 우리의 느낌이며 관습이다.

그러나 우리는 기쁠 때는 기쁜 얼굴을 하고 슬플 때는 슬픈 얼굴을 하게 되는데 정서는 이렇게 얼굴에만 나타나는 것이 아니라 신체의 다른 부위에도 나타난다. 예를 들어 크게 기쁠 때는 가슴이 설레는 것을 느끼며, 슬플 때는 가슴이 미어지며 식욕도 떨어지는 것을 느끼게 된다. 이제 그 극단적인 예를 하나 들어본다.

유럽 천하를 호령하던 나폴레옹이 패망해서 추방이라는 통고를 받는 순간 울컥 토했다는 것이다. 이것은 자율신경이 작용하여 반사적으로 일어나는 현상이며 이러한 정서의 반사적 표출이야말로 참된 표정이라고 주장하는 학자들도 있다.

참고삼아 프랑스의 화가 다비드(Jacques Louis David 1748-1826)가 그리다 중단한 나폴레옹의 초상화 '보나파르트(Bonaparte, Napoléon)장군'(1798)을 보면서 반사적인 표정에 대한 것을 생각해 보기로 한다. (그림 4)

나폴레옹의 이 초상화는 나포레온이 이탈리아 원정에서 돌아와 다비드의 아트래를 방문하고 자기의 초상화를 그려달라는 요구에 의해 그리게 되었다는데 그림을 그리면서 포즈를 취하고 있는 나폴레옹이 지루할 것 같아 "장군님

▌그림 4: 다비드 작. '보나파르트(Bonaparte, Napoléon) 장군'(1798) 파리, 루브르

의 머리는 고대 조각에서나 볼 수 있는 아름다운 머리입니다."라는 찬사의 말을 건네자 그 말이 떨어지자마자 나폴레옹은 반사적으로 마치 토하는 듯이 "그런 이야기는 교황 피우스 7세의 초상화를 그리면서도 하였다면서?"라는 말을 한 마디 남기고 다시는 그 아트레에 나타나지 않아 그림이 중단되었다고 한다. 그래서 다비드의 '보나파르트 장군'은 미완성 인체로 루브르 박물관에 남아 있다.

나폴레옹의 이러한 행동이나, '추방'된다는 소식을 듣자마자 반사적으로 토했다는 것은 표정으로 나타나는 하나의 수반 증상이다.

나폴레옹은 이렇게 반사적인 행동을 자주 하였다는데 이러한 이야기를 듣고 나서 다시 다비드가 그리다 중지한 그림의 나폴레옹의 표정을 보면 매우 날카로운 표정으로 얼굴 전체에 긴장감이 돈다. 눈알은 한곳에 고정하여 쪼려보고 있어 누구라도 시비를 걸어오면 곧 싸울 듯한 표정이다. 즉 반사 형 불수의적 표정의 대표적 인물의 그림이며, 부처님의 무념무상의 표정은 인간으로 지울 수 있는 모든 표정을 통일해서 지우신 수의적 표정의 대표적이라 할 수 있어 수의적 표정과 불수의적 표정의 극에서 극을 보는 것 같다.

일반적으로 정서는 마음에서 얼굴로만 표정으로 표출되는 것이 아니라 전신의 다른 부위에도 증상으로 나타나 이것이 병으로까지 번지기도 한다. 따라서 우리는 이때까지 등한히 하였던 자기 표정의 관리를 할 줄 아는 인생을 살기 위해 신경을 써야 하며 그 원리원칙을 알아야 할 것이다.

4
노출성 강간과 공포 배란

 상식적으로 앞뒤가 맞지 않는 말이나 글은 이해할 수 없기 때문에 아무 쓸모가 없다. 그러나 쉬르레알리즘 (surrealism, 超現實主義) 예술가들에게는 사리에 맞지 않거나 뜻이 통하지 않아 해득이 곤란하다 해도 문제시하지 않고 수용하며 오히려 이를 즐긴다고 할 수 있다.

 그렇기 때문에 초현실주의 화가들의 추상화를 앞에 놓고 그 뜻을 해독하려 하는 것은 어리석고 그들의 뜻을 왜곡하기 쉽다는 것이다. 단지 자기 머리에 떠오르고 그림에서 유발되는 나름대로의 이미지와 그림의 주제를 번갈아 비교하며 나름대로의 생각을 가다듬는 것이 현명할 것으로 생각된다.

 그들은 평생 처음 보는 것이기에 상상조차 할 수 없었던 것이지만 자꾸만 생각할 수밖에 없는 그림을 그리기 때문에 그 그림이 나타내는 의미를 단편적으로 평해서는 안 된다고 이야기하고 있다. 그래서 그들의 그림은 한마디로 괴상망측하다는 평을 면할 수 없게 된다.

 초현실주의 화가들은 정신 분석 학자 프로이드 (Sigmund Freud 1875~1939)의 무의식론에 영향받아 이성(理性)으로는 통제할 수 없는 초현실적인 상상력이나 환각력은 무의식중에 표출되어 그 영역 안에서 대상이나 형체가 서로 융합될 수 있고 자리 옮김도 할 수 있다는 것이다.

 강간을 둘러싸고 초현실주의 화가 마그리트의 그림과 에로티시즘 화가 클림트의 그림이 있어 이를 비교하면서 이성의 통제를 받지 않고 무의식이 토해

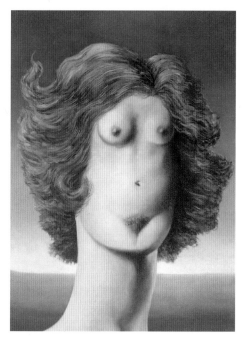

낸 상상과 환각력이 어떤 비합리적 그림을 그리게 하였으며 사람들은 그것이 비합리적이라는 것을 알면서도 그 그림에 이끌리는 이유를 살펴보기로 한다.

마그리트가 그린 '강간' 1934

벨기에 출신의 초현실주의 화가 르네 마그리트 (Rene Magritte 1898~1967) 는 괴상망측한 그림을 그린 것으로 유명할 뿐만 아니라 그의 일상생활도 괴팍 한 것으로 알려지고 있다. 즉 그는 자기 집의 주방을 개조하여 작업실로 만들 었는데 안방에서 불과 몇 발짝만 떨어져 있는 작업실에 가는데도 아침에는 정 장을 하고는 스틱을 딛고 마치 출근하듯 하였다고 한다.

그의 그림은 일반인의 상상을 뛰어넘는 바 있다. 술병 모양의 여체가 있는가 하면, 여자 누드에서 머리는 물고기로 하반신은 여자 몸으로 그린 것이 있다, 또 얼굴을 여자의 나체로 표현한 것이 있으며 그 그림의 제목을 '강간'이라 했다.

이 그림을 보면서 누구나가 어리둥절하게 되는 것은 여자의 육체가 얼굴로 노출되었다는 점이다. 즉 양 유방이 양 눈의 자리에, 배꼽이 코의 위치에, 그리고 음문이 입의 위치에, 음모가 수염의 자리에 위치해 여체가 얼굴로 둔갑한 것이다.

초현실주의 화가들이 자기네 그림을 그리는데 자주 인용되는 것이 데페이즈 망(dipaysement)이라는 용어인데 이것은 물체의 장소 이동으로, 본래의 기능을 이탈하거나 체험하지 못한 상상력을 획득할 수 있다는 것이다.

그렇기 때문에 몸통에 있는 여성의 장기들이 얼굴로 이동하였다는 점에는 납득이 간다. 문제는 그렇게 해놓고는 '강간'이라는 제목을 붙인 점이다.

강간이란 여성의 동의 없이 이루어지는 성교를 말하는 것인데 남성들이 여성을 바라볼 때 항상 성적인 대상으로 생각한다는 것을 나타내는 것이 아닌가 하는, 즉 남성의 성적 무의식은 솔직히 표현해서 관음적(觀淫的) 강간을 표현한 것으로 해석하는 이도 있다.

여성의 몸통이 얼굴로 이동됨에 따라 유방과 음문 등이 노출되었는데 여성의 성기는 남성처럼 외부로 돌출되어 눈에 띄는 것이 없기 때문에 여성의 노출욕은 성기를 떠나 전신에 퍼지게 된다는 것이며. 또 여성은 남성과 달리 성감대(性感帶)가 전신에 퍼져 있기 때문에 이러한 성감대를 자극하는 것만으로도 강간이라는 해석을 할 수 있다는 의미인지도 모르겠다.

반대로 이 그림에서 보는 바와 같은 여성의 전신 노출은 남성으로 하여금 성

적 무의식을 발동 시켜 강간을 범하게 한다는 역설적인 표현을 한 것인지도 모르겠다.

마그리트는 말하기를 "평생 처음 보는 것이라서 눈앞에 없더라도 자꾸만 생각할 수밖에 없는 그림, 그것이 내 작품이다, 그러나 그것이 나타내고 있는 것이 무엇인가는 생각하지 말라"라고 하였다는 것이다. 즉 죽었다 깨어나도 볼 수 없었던 이미지, 그래서 너무나 엉뚱하고 신비한 그림 그것이 마그리트가 노린 여체의 초현실 세계인 것 같다.

클림트가 그린 '다나에' 1907

오스트리아의 화가 클림트 (Gusta Klimt 1862-1918)는 미술 사상 여성의 관능미를 가장 잘 표현한 화가로 유명하다. 20세기 초 빈에 거주하면서 숱한 스캔들을 불러일으켰다. 그러나 그의 관능 탐구는 도덕적 시비에도 불구하고 사회의 가면을 벗기고 여성의 사회적 역할에 대한 재평가를 불러일으키는 데 역할 하였다는 평도 받는다.

그가 단순히 성에 집착하고 성의 표현에만 몰두한 것이 아니라, 성을 통해 사회의 편견적인 성 의식을 바꾸어 여성의 권리에 대한 새로운 시각을 고양시킨 이른바 20세기의 중요한 사회적 흐름을 앞서 예언한 화가라는 평을 하는 이도 있다.

클림트의 여성의 관능에 대한 집착은 종교적, 신화적 주제의 작품에서도 그대로 드러내고 있다. 옛 이스라엘의 애국 의녀(義女) 유디트를 그리는데 앞가슴을 풀어헤쳐 마치 요부처럼 요염하게 표현하였는가 하면 그가 그린 '다나에'는 신탁의 불변성을 강조하는 '다나에 신화'를 그린 것인데 마치 성적 만족의

▌그림 2: 클림트 작, '다나에' 1907, 개인 소장

극치인 것같이 표현되었다. 즉 외손자에 의해 살해되리라는 신탁의 예언을 두려워한 아르고스의 왕 아크리시우스는 그의 외동딸을 탑에 숨기고 외부인의 접근을 막는데, 황금의 소나기로 변신한 제우스가 탑 안으로 스며들어가 '다나에'를 단 한 번 간음하였는데 아이가 만들어졌다는 이야기 줄거리를 소재로 한 그림이다.

그림을 보면 '다나에'는 물속의 좁은 공간에 있는 듯이 표현되고 여인의 가랑이 사이로 흐르는 금비로 성적 제스처가 있은 것을 표현하고 있다.

단 한 번의 성교로 임신이 가능한가의 문제는 강간 사건에 있어서 자주 등장한다. 동물들의 배란(排卵) 양식은 여러 형태인데 야생 토끼나 낙타는 수컷이 있어야만 즉 수컷이 교미 동작을 취하여야만 배란이 되고 평소에는 배란이 되지 않는 동물이 있는가 하면, 원숭이처럼 공포를 느껴야 비로소 배란이 되는 것도 있다. 그래서 수놈 원숭이는 교미 전에 공포 분위기를 조성하기 위해 암컷이 안고 있는 새끼를 뺏어 던지고 때려 새끼원숭이가 소리 지르게 하여 공포 분위기를 조성하면 암컷에 배란이 되고 발정되 교미가 가능하게 된다는 것이다.

이러한 공포 배란 현상이 사람에서도 나타나는 경우가 있다. 특히 강간과 같이 공포 분위기에서 배란되는 여성이 있다, 그래서 단 한 번의 강간으로 임신하였다는 예는 강간 사건에서는 그리 드문 현상은 아니다.

이렇듯 그리스 신화는 우리에게 운명적인 착시 착각을 일으키게 하지만 그 이면을 살피면 의학적인 배경을 찾아볼 수 있다.

5
탈에서 찾는 인간 표정의 원류

　오리나무로 정교하게 조각한 하회탈은 조형미와 구성이 다른 탈에 비해 뛰어나다. 특히 양반, 선비, 중, 백정 등은 턱을 따로 만들어 끈으로 연결함으로써 대사전달이 분명하고 표정의 변화를 다양하게 연출할 수 있도록 만들었다. 할미, 초랭이('기슭'의 방언), 부네('부녀'의 방언), 각시의 경우 턱이 붙어 있기는 하지만 높낮이와 얼굴선의 조화로 인해 움직이는 각도에 따라 표정이 달라진다. "탈은 신령스러워 탈을 쓴 광대가 웃으면 탈도 따라 웃고, 탈을 쓴 광대가 화를 내면 탈도 따라 화낸다."라는 말은 이를 두고 한 말이다.

　하회탈은 12세기경인 고려 중엽에 제작된 것으로 추정되며 우리나라의 탈 가운데 유일하게 국보로 지정된 귀중한 문화유산이다. 특히 가면의 사실적인 표정과 뛰어난 제작기법은 고려인들의 탁월한 예술적 능력이 충분히 발휘된 세계적 수준의 걸작으로 평가받고 있다. 원래 동물 형상의 주지(2개)와 각시, 양반, 선비, 중, 백정, 초랭이, 할미, 이매, 부네, 총각, 별채, 떡다리 등 13종 14개가 있었다고 전해진다.

　이러한 탈 중에서 선비 탈은 대쪽 같은 표정이면서도 그 이면에는 권력을 갖지 못한 억을 함의 한이 서려 있고, 중 탈의 엉큼한 표정과 초랭이 탈의 장난기 어린 모습이나 이매 탈의 바보스러운 표정은 보는 이로 하여금 웃음을 자아내게 한다. 각시탈에서는 성황신의 위엄을 엿볼 수 있다.

　특히 양반과 백정, 부네와 할미 탈에는 몇 개의 표정을 세련된 솜씨와 고도로

발달된 기법으로 복합적인 표정을 함축시킨 걸작이라 아니 할 수 없다.

양반 탈 ;

하회탈 중에서도 대표적인 탈로 가면 미술의 극
치라 할 수 있으며 대체적으로 부드러운 표정이
며 인자함과 호방한 미소 뒤에 숨어 있는 지배계
급의 허세를 느끼게 한다. 눈은 감다시피 하고 있
으며 입은 반쯤 벌리고 웃음을 지우고 있어 눈과
뺨 사이에 두 줄기의 굵은 옆 주름이 생겨났으며,
눈썹과 눈은 반원을 그리면서 미두(眉頭)와 안두
(眼頭)는 코 뿌리에서 만나고 있다. 눈을 감은 듯

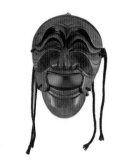

▌▌그림 1. 양반 탈

이 보이나 동공이 있어 사물을 잘 관찰하고 만사를 낙관적으로 생각하는 즐
거운 표정이다. 윗입술을 올리는 근육(上脣擧筋)과 코 날개의 근육(鼻翼筋)이
긴장되어 있어 무엇인가를 이야기하고 싶은데 웃음이 먼저 앞선다는 표정이다.

무상한 자연계와 사람이 사는 세상을 지성과 애정으로 조용히 이야기하려
는 데서 지어지는 표정인 듯싶다. 전반적으로 볼 때 얼굴형에서부터 눈썹, 코,
볼, 입 등이 대단히 부드러운 선으로 묘사되어 있는데, 허풍스러움과 여유 스
러운 표정이 복합되어 있다. 턱은 분리되어 끈으로 매달아 놓음으로써 고개를
젖히면 박장대소하는 표정이 되고 숙이면 입을 다문 화난 표정이 되게 하고 있
다. (그림 1)

백정 탈;

하는 일로 인해 악인으로 표현되었는데, 한눈에 느끼는 것은 심술궂은 표정
이다. 고개를 숙이면 살생을 할 수 있는 듯한 험악한 표정을 지우게 되고, 뒤로

젖히면 살생으로 인한 죄의식을 잊으려고 일부러 지어 보이는 허풍스러운 웃음을 나타내고 있다. 비뚤어진 이마는 성질이 불량하고 잔인성이 있어 보이고 가늘게 뜬 눈에서 이 세상에 대한 원망과 원한의 눈빛이 보이나 이를 괴기한 표정으로 감추고 있다. 즉 애정표현에 중요한 안륜근(眼輪筋)과 구륜근(口輪筋)의 움직임은 굳어 있으며, 코 뿌리위의 미간(眉間)부에 V자형의 세로 주름이 잡혀있

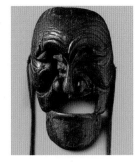

▌▌그림 2. 백정 탈

고 코 뿌리의 밑 부분에는 가로 주름이 하나 잡혀 있다. 이것은 화를 내서 추미근(皺眉筋)과 비근근(鼻根筋)이 극도로 긴장할 때 나타나는 표정이다.

현실적인 인간으로서는 비익근(鼻翼筋), 비중격하제근(鼻中隔下制筋) 그리고 크고 작은 관골근(觀骨筋)들이 누순 해 있는 것이 정상인데 백정 탈의 경우는 반대로 고도로 긴장되어 있다는 것은 화를 내는 동시에 웃음을 터트리려 할 때 보는 표정으로 이 탈의 표정을 요약하면 위의 반은 화를 내는 표정이고, 밑 부분 반은 사람을 조롱하며 비웃을 때 보이는 표정이다. 결국 이중인격임을 나타내고 있다. (그림 2)

부네 탈;

전통사회에서 갸름한 얼굴, 반달 같은 눈썹, 오똑한 코, 조그마한 입은 미인의 상으로 여기는 얼굴이다. 놀이에서는 양반, 선비의 소첩 혹은 기녀의 신분으로 등장하기 때문에 부네 탈에서는 애교 어린 끼를 느낄 수 있으며 무슨 소리가 들려와 이를 경청하려는 듯이 가늘게 뜬 눈과 살짝 벌린 작은 입에는 가벼운 바람기 있는 웃음이 감돈다. 반달 같은 눈썹과 오똑 솟은 코 그리고 그 주변 근육

의 긴장은 무엇인가를 이야기하려했으나 참아 부끄러운 것이어서 선득 입 밖에 낼 수 없다는 요염성이 내포 된다. 볼은 굴곡 없이 대체로 평평하며, 양쪽 귀밑가지 차분히 내려진 검게 채색된 머리는 누군가에 사랑받고 싶은 염원이 감돈다. 이렇듯 부네 탈에서도 이중적인 표정이 함축되어 있음을 알 수 있다. (그림 3)

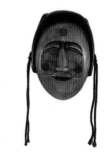

▌그림 3. 부네 탈

할미 탈;

할미 탈에는 가부장제 사회에서 한평생 어렵게 살아온 아낙네의 한이 서려 있으며 산전수전 다 겪은 할미의 강인한 표정이다. 눈의 상 하 안륜근(上下眼輪筋)이 긴장돼 눈알은 돌출되고 확산된 동공은 제각기 다른 방향을 응시하고 있으며, 동그랗게 뜬 눈이 힘이 없어 보여 한평생을 어렵게 살아온 자기에서 허탈감을 느끼는 표정이다. 또 코에 살이 없고 이가 빠진 입모습이 허기져 보이는 것으로 일평생 가난하게 살아온 노파의 모습이 잘 표현되어 있다.

얼굴의 형상에서 정수리는 위로 뾰족하게 솟아 있고, 아래턱은 앞으로 불쑥 나와 있는데 이것은 구각(口角)을 좌우로 당기고 대관골근(大觀骨筋)이 긴장된 상태로서 이런 표정은 고함을 지를 때 턱이 돌출되며 광경근(廣頸筋)이 긴장되었을 때에 나타나는 표정이며 흔히 이러한 표정은 여성들이 심한 질투가 그 도를 넘어서 적대시하는 데까지 갔을 때 잘 지우는 표정이다. 할미 탈의 경우는 천복도 없이 말년까지 박복하게 살아온 자기에 대한 적대시를 위시한 봉건적인 가부장제 사회에 대한 원망에서 일런지도 모른다. (그림 4)

백정과 할미 탈에는 정상인들의 표정과는 달리 어떤 강력한 표정이 복합적으로 표현되어 있으며 양반과 부네의 탈에도 두 개 이상의 표정이 한 개의 탈에 표현되어 있다. 또 하회탈의 특징이라 할 수 있는 것은 얼굴의 좌우가 대칭성을 띠고 있다는 점인데 이것은 사람이 어떤 표정을 일부러 의도적으로 노력하면 그 얼굴의 표정은 좌우의 대칭성이 무너져 비대칭성으로 변하게 되는 데 하회탈의

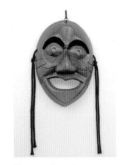

▌그림 4. 할미 탈

경우는 대칭성을 유지 하는 것은 몇 개의 표정을 겹쳐 표현하려다 보니 대칭성으로 표현할 수밖에 없는 것에 기인한 것이 아닌가 생각된다.

살아있는 사람의 내면적인 정서를 시간적 요소를 초월하여 하나의 탈 가운데 새겨 넣는다는 것은 기량도 뛰어나야 하지만 장인정신이 필요하다는 점에서 선조들의 노력이 위대했음을 말해 준다. 이렇게 작품은 완성되었지만 다 나타내지 못한 표현은 마당놀이에서 이 탈을 쓴 사람들의 연기력과 만나게 되면 탈에 잠재되어 있던 표정들이 자연스럽게 나타남을 볼 때 분명 하회탈에는 표정의 재생력이 있음을 알 수 있다.

이처럼 하회탈의 표정에는 이 땅의 역사를 이어온 우리 조상의 숨결이 배어 있고 탈놀이에는 풍요와 다산을 기원하며 액을 막고 복을 맞이하는 우리 민족의 지혜로움을 느낄 수 있다. 하회탈은 하회마을에 보관되어 오다가 1964년 국보 제121호(병산탈 2개 포함 12종 13개)로 지정되어 현재는 국립중앙박물관에 소장되어 있다.

6
여자/일생의 얼굴 표정 작품

인상파 화가들은 물체가 지니고 있는 본래의 빛깔을 부정하는 한편 색의 순도를 유지하기 위하여 팔레트(palette)위에서 혼색하는 것을 피하고 순색을 그대로 사용하여 보는 사람의 시각에 의해서 혼합되는 방법을 안출 시도하였다. 이러한 이론에 더욱 충실해서 그림을 그리려고 노력한 것은 프랑스의 화가 르누아르(Auguste Renoir 1841-1919)이다.

르누아르는 가난한 재봉사의 아들로 태어나 그가 4세 때 파리로 이사 왔으며 집안이 여전히 가난해 13세 때는 도자기 공장의 화공으로 취직하였다. 그가 일하던 공장이 다량 생산을 위해 기계화되자 르누아르는 실직하게 되어 부채에다 그림을 그리는 일을 하게 되었다.

르누아르가 그림 공부를 본격적으로 시작한 것은 그가 21세(1962) 때이며, 이때 파리 국립미술학교에 입학하여 본격적인 미술 공부하게 되었다.

그가 모델인 알리느 샤리고(Aline Charigot)와 처음 만난 것은 1881년으로서 그의 나이 40세이며 알리느 양은 19세의 나이로 그의 아트리에 모델로 왔을 때이다. 화가와 모델의 관계가 점차 사랑하는 사이로 변해 이 아름다운 소녀는 르누아르 화폭의 비너스로 등장하게 되었다.

그의 그림들을 보고 있노라면 그와 알리느와의 관계를 그대로 읽을 수 있어 한 여성이 애인, 부인 그리고 어머니로서 달라질 때의 모습과 표정이 잘 표현한 그림들이 있어 이를 살펴보기로 한다.

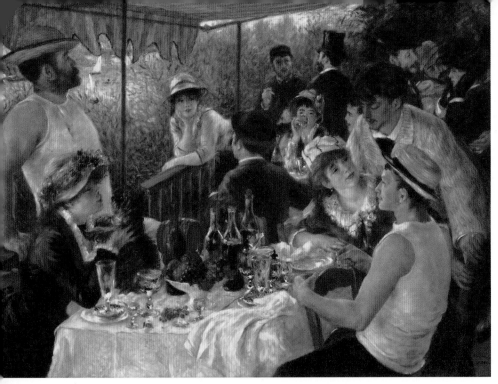

　르누아르가 그린 '뱃놀이 점심'(1881)을 보면 당시 파리 사람들의 일상생활의
단면상이 잘 나타난 그림으로, 센 강에 정박한 레스토랑 푸르네즈 배의 테라
스에서 한가로이 식사하며 술을 즐기는 분위기를 잘 묘사한 그림이다. 이 장면
은 바르비에르 백작이 화가와 여배우들을 함께 초대한 자리로서 그림의 맨 왼
쪽에 검은 옷에 꽃 모자를 쓰고 앉아 고양이와 놀고 있는 날씬한 여자가 알리
느 양이며 그 옆에 윗도리를 벗고 밀짚모자를 쓰고 우뚝 서 있는 사람이 화가
본인이다. (그림 1)

　이 그림을 그릴 무렵에 알리느 양은 화가의 모델로서 뿐만이 아니라 연인으
로서 그의 사랑을 독차지 하는 것에 만족하고 있는 때라 자기의 만족을 고양

이에게 나누어 주는 여유를 보이고 있다. 사랑 받는 사람은 세상 모든 것이 아름답게 보이는 법이라 턱을 올리고 입을 삐죽하게 내밀고 고양이에게 자기의 만족을 나누어 주고 있다.

르누아르와 딸의 사이를 알게 된 알리느의 어머니는 이를 탐탁지 않게 여겼다. 그도 그럴 것이 나이가 딸보다 21세나 더 많은 데다가 무일푼의 무명 화가에 딸을 맡길 수는 없는 일이라고 생각하는 것은 어느 부모에서나 보이는 당연한 처사일 것이다. 그래서 결국 이들은 헤어지게 되는데 르누아르는 알제리로 가버렸다. 그러나 알리느양은 그를 잊지 못하고 애를 태우다가 그가 파리로 돌아 오는날 역에 마중 나가 다시 만나게 되어 일생을 같이 사는 부부가 되었다.

르누아르는 알리느의 모습을 사랑스러운 아내의 모습으로 표현하게 되어 그린 것이 '알리느 샤리고'(1885)이다. 바로 이때가 어린애를 임신하였을 때의 모습으로 처녀 때와 달리 몸과 마음의 변화가 있음이 나타나고 있다. 즉 임신한 알리느는 몸이 많이 비대해졌으며 얼굴의 표정도 침착해져, 앞으로 한 가정의 부인으로서 그리고 태어날 아기의 어머니로서 믿음직한 몸과 마음의 준비가 되어있다는 표정이다. 즉 지금으로부터는 사랑을 받는 것으로만 만족하는 것이 아니라 어머니로서 앞으로 태어날 아기에 사랑을 퍼부을

▌ 그림 2. 르누아르 작: '알리느 샤리고' (1885) 필라델피아 미술관

■ 그림 3. 르누아르 작: '수유(授乳)' (1886) 페텔스브르크 미술관

수 있는 어머니로서의 모든 것이 준비된 담담한 표정이다. (그림 2)

사람이 가정을 가진다는 것의 참된 이유로 정신적인 안정을 원하는 것이 배경에는 깔려있다는 것을 무시할 수 없다. 가정이라는 새로운 울타리에는 이때까지 경험하지 못했던 어려운 면도 있겠지만 그것보다는 사랑하는 이성과의 공동생활이라는 면에서 들떴던 마음을 차분히 가라앉힐 수 있기 때문에 자연히 불안은 사라지게 마련이며 모습과 표정에 이러한 것이 나타나게 되는데 르누아르의 이 그림에서도 이러한 것이 잘 나타나고 있다.

르누아르가 그로부터 1년 후에 그린 '수유(授乳)'(1886)라는 그림에는 알리느가 어린애를 낳아서 젖을 먹이고 있는 장면이다. 성숙한 여인이 다른 사람 앞에서 유방을 노출한다는 것은 좀처럼 생각할 수 없는 일이며 더욱이 젖가슴을 노출시킨 그림을 그리게 한다는 것은 상상도 할 수 없는 일이다. (그림 3)

그런데 이 그림의 알리느의 태도는 어떤 부끄러움이나, 수치나, 쑥스러움이나, 멋쩍음이란 조금도 찾아볼 수 없이 오히려 당당한 표정이다. 이것은 자기가 낳은 아기에게 젖을 먹인다는 어머니로서의 의무와 사명을 다한다는 생물학적인 면도 있겠지만 아기에 대한 사랑이 앞서기 때문이다. 즉 이때까지는 남편으로부터 부모나 주위 사람으로부터 사랑을 받은 사랑의 수혜자의 입장에 있던 것이 이제는 자기의 심신을 다 바쳐 사랑할 대상이 생겨 이에 대한 최선을 다하려는 어머니로서의 떳떳한 모습이며 표정을 화가는 솜씨를 발휘하여 잘 표현해 처녀 시절이나 결혼은 하였으나 아기를 낳지 않았을 때의 모습이나 표정과는 판이하게 다르다는 것을 알 수 있다.

또 르느아르가 그린 '어린이와 함께'(1887)라는 그림은 젖을 먹이던 아기가 많이 자라 알리느가 아기를 붙안고 아기를 보고 있는 장면이다. 아무리 사납고 억

 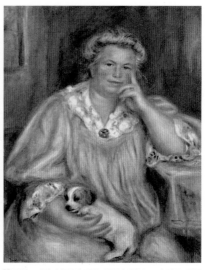

▌▌그림 4. 르누아르 작: '어린이와 함께' (1887) 클리브랜 드 미술관

▌▌그림 5. 르누아르 작: '르누아르 부인' (1910) 미국, 와주 와스 도서관

세고 덜렁대던 여인도 일단 어머니가 되면 차분해지며 보통 여성으로 돌아가 게 된다는 말이 있듯이 어린애를 부둥켜안고 만족스러운 표정으로 어린애를 바라보는 여성 이상 더 아름다운 모습은 없다는 것이 르누아르는 알리느가 시 선을 전적으로 아기에게 쏟고 볼에다 입맞춤을 하는 것으로 어머니의 자식에 대한 사랑의 극치를 표현하였다. (그림 4)

　이것은 여성의 사랑이 수동적이던 것에서 능동적인 사랑으로 탈바꿈한다는 신호이기도 하다. 어린애를 안은 어머니는 귀여운 어린애와의 눈 맞춤을 통해 자기가 어렸을 때 어머니의 품에 안겨 행복했던 순간을 떠올린다고 한다. 이 그 림에서도 어린애는 어머니와 눈 맞춤을 끝내어 어린이의 시선은 다른 데로 돌 리고 있는데 어머니는 계속 어린이에서 시선을 떼지 못하고 있다. 이러한 모습

은 섬세한 모성애를 놓치지 않고 그 표정을 잘 표현하고 있다.

르누아르가 마지막으로 부인의 그림을 그린 것이 '르누아르 부인'(1910)이다. 중년을 넘어선 부인이 따스한 색채로 둘러싸인 방에서 작은 강아지를 안고 어떤 생각에 잠겨있는 모습이다. (그림 5)

이 그림을 보는 이는 누구나가 자기의 어머니를 연상하게 될 것이다. 남편보다 19세나 연하였던 부인은 부모의 간곡한 만류에도 불구하고 르누아르를 남편으로 택하고 그의 그림을 빛내기 위해 혼신의 노력을 다하여 왔다. 그녀는 남편이 아무런 걱정 없이 오로지 화업(畵業)에 만 전념할 수 있는 환경을 만들기에 애썼다. 남편이 산책 나간 사이에 어질러 놓은 방안의 정돈과 청소는 물론이고 류머티성 관절염을 앓고 있는 남편을 위해 운동하는 것이 좋다는 이야기를 듣고서는 집에 당구대를 만들어 놓고 당구를 같이 치면서 그의 병 치료에 도움이 되기 위해 노력했고, 꽃을 그릴 때는 산에 가서 아름다운 꽃을 구해 왔다. 또 그림 그리기에 지칠까 봐 그림을 그리는 남편의 옆에서 뜨개질을하면서 그의 말동무를 하며 화가를 격려하였다.

실은 이 무렵 부인은 몸이 비대해지고 당뇨병을 앓고 있었는데 이를 남편에게 숨기고 오로지 남편의 류머티즘을 치료하고 그림 그리기 어려워하는 것을 돕느라고 자기를 희생한 셈이다. 그래 이 그림을 보고 있노라면 부인은 남편보다도 많이 연하이지만 화가에게는 마치 어머니와 같은 존재였다.

성공한 화가의 뒤에는 이렇듯 믿음직한 아내가 있었다는 것을 되새길 때 부부의 인연은 무엇보다도 공감(共感)할 수 있는 사람들이어야 함을 절실하게 말해주는 그림이다. 다른 사람의 고통을 마치 자기의 고통으로 여기고 공감할 때 인간은 질적으로 변해 더욱 숭고하고 우아하게 보이게 되는가 보다.

7
두개골의 문화적 개념과 미술 작품

중세에 있어서 죽음에 대한 개념은 개인 또는 조상의 죄에 대한 신의 벌로서 또는 악마의 유혹에 의해서 병이 생기고 죽는 것으로 생각했다. 그렇기 때문에 사람들은 병으로 고통받고 죽음이 다가와도 그것을 겁내지 않고 저주하지 않았으며 조용히 이를 맞이하였다.

이런 죽음에 대한 개념은 과학적인 생각과는 반대된다. 그러나 이 시대의 의학은 생사를 주도할 만큼 발전되지 못하였기 때문에 결국 종교에 의해서 심판되는 형식으로 죽음이 선고되었다. 즉, 르네상스 이전에는 크리스트교회의 힘이 막강했기 때문에 과학적인 사고를 주장한다는 것은 악마의 주장으로 여겼으며 악마의 편으로 몰아세웠다. 따라서 사람들이 죽음과 대처하는 것은 오로지 부활과 영생의 믿음만이 유일한 길이었으며 죽음이라기보다는 하나의 심판으로 받아들였던 것이다.

이런 상황에서 등장한 미술 작품이 마카브르(macabre)라 하여 부패한 시체를 묘사한 그림이나 조각을 가리키는 용어이다. 죽음은 죄의 징표이며 썩어가는 시체는 죄인의 상징이기 때문에 부패한 시체를 그리고 조각하는 것을 신 앞에 자기가 지은 죄를 겸허하게 고백하는 것으로 여겼다.

부활 즉 새로운 삶을 위한 행진은 고무적이다. 그래서 삶을 위한 의지와 죽음이 함축성 있게 극복되기를 바라며 만들어낸 것이 마카브르이다. 마카브르는 죽어야 할 생을 마치고 다시 살아나려는 인간의 다양한 심성의 역사를 나타내

는 상징임이 틀림없다.

그래서 중세의 유명한 화가들은 앞을 다투어 마카브르를 작품으로 남겨 납골당이나 묘지의 예배당의 벽화로 장식하였으며 고관대작이나 부호들은 석관(石棺)에 자기의 썩어가는 모습을 조각하게 하여 무덤을 장식하는 한편 자신의 죄를 뉘우치고 신에게 자기의 죄를 고백하며 용서를 비는 표시로 삼았다.

바로크 시대에 이르면 과거 수도원이나 공동묘지의 벽에 그려지던 마카브르가 높은 담을 뛰어넘어 사람들의 침실까지 침투하게 된다. 하지만 시체는 더 이상 마카브르가 아니라 산뜻하게 썩은 해골의 모습으로 묘사되었다. 이 시대의 사람들은 진짜 두개골을 구하여 방을 장식하기도 했다. 이를 바니타스(vanitas)라고 하였는데, 이전과는 죽음의 개념이 달라졌다.

즉 중세의 마카브르는 대개 '회개'의 상징이거나 신의 명령을 받고 형을 집행하는 죽음의 상징이었다. 하지만 르네상스와 바로크 시대의 바니타스는 더 이상 무시무시한 죽음의 상징이 아니며, 바니타스의 의미를 그대로 옮기면 '덧없다'는 뜻이다. 즉 바로크 시대의 바니타스, 즉 두개골은 '죽음의 덧없음'을 상징하게 되었다. 그래서 화가들은 별 두려움 없이 그것을 그림으로 그려 그 무시무시한 죽음의 상징이 한갓 '덧없음'의 상징으로 변한 것이다.

바니타스라는 해골 그림 속에는 언제나 중세 메멘토 모리(Memento mori)의 여운이 남아 있다. 메멘토 모리란 항상 죽음을 생각하며 경건하게 기도하는 마음으로 산다는 뜻을 지닌 용어이다. 이것이 바로 바니타스의 종교적 요소다. 이러한 종교적 메시지에도 불구하고 중세의 마카브르와 바니타스 사이에는 커다란 차이가 있는 것이다.

이러한 의미를 내표한 것을 그림으로 잘 표현한 것이 화가 듀라(Albrecht

┃┃ 그림 1. 뒤라 작: '명상하는 히에로니무스' (1521) 리스본, 국립미술관

Durer 1471-1528)의 '명상하는 성 히에로니무스'(1521)이다. 화면 전체에 그려진 성인의 모습은 주위 공간을 온통 차지하고 있다. 성인은 명상하고 심사숙고한 나머지 얻은 답을 강조하기 위하여 손가락으로 바니타스인 두개골을 가르키고 있다. 즉 사람은 언제나 메멘토 모리 즉 '사람은 죽음을 생각하며 살아야 한다.'라는 교훈을 전해준다. 결국 죽음을 생각하며 기도하는 마음으로 경건하게 살아야 함을 화가는 성인과 두개골을 소재로 하여 표현하였다. (그림 1)

중세의 마카브르에서는 죽음이 언제나 밖에서 찾아왔다. 그것은 삶에 가해지는 외적인 강제이었기 때문이다. 반면, 바니타스에서는 죽음이 더 이상 외부에서 찾아드는 낯선 손님이 아니며 여기에는 죽음과 삶이 공존하여 마치 동전의 앞과 뒷면과 같은 것으로 즉 삶 그 자체 속에 들어 있는 것으로 나타난다.

결국 죽음은 삶에 내재하는 필연적인 것으로 변했다. 죽음에 대한 중세 이래의 전략은 현저하게 약화되는 듯하다. 왜냐하면 기독교의 바탕에는 죽음을 삶의 외적인 요소에 의한 것으로 보는 생각이 깔려 있었기 때문이다.

'죽음은 죄의 값'이라 말할 때, 죽음은 삶에 내재한 필연적인 것이 아니라 우연히 저지른 어떤 실수 때문에 '밖'에서 도입되는 것으로 설명되었으며 인간은 원래 죽지 않을 수도 있었음을 의미하였던 것이다. 그러나 죽음이 바로 삶에 내재한 필연성이라면 마치 '위' 없는 '아래'가 없듯이 '죽음' 없는 '삶'도 있을 수 없는 것이 되어 기독교적 전략의 효과는 의문시될 수밖에 없게 된다.

이러한 의미를 내포한 것을 그림으로 잘 표현한 것이 화가 벡크린(Arnold Bocklin 1827-1901)의 '해골이 있는 자화상'(1872)이다. 그림을 그리는 화가의 뒤에서 조용히 다가선 해골은 바이얼린을 키고 있다. 화가는 심각한 얼굴로 그 음악에 귀를 기울이고 있다. 즉 죽음은 더 이상 밖에서 찾아드는 것이 아니라 우리네 인생에 내재되어 있는 필연적이며 삶과 죽음은 공존하고 있음을 자기의 자화상을 그려 강조하였다. (그림 2)

바니타스는 반드시 정물로만 나타나는 것이 아니라 대개 두 가지 요소로 표현된다. 즉, 정물, 초상, 풍경 등과 함께 표현되거나 또는 촛불, 모래시계와 같은 무상함의 상징과 함께 그 의미를 한층 더 강조하기도 한다.

고전에서는 현세의 쾌락을 즐기다가 죽는 죽음의 상징을 해골로 표현하였다. 그래서 해골이 등장하는 술자리는 향락의 자리이며 이 세상의 고통을 씻어버리는 자리로 여겼다. 해골은 죽음을 보증하는 삶의 더없는 기쁨이며, 무겁고 어두우며 비참한 의미가 아닌 것으로 해석한 것이다.

그래서 술집 간판의 표시에 해골을 옮겨 놓았던 것이 폼페이의 모자이크 작

▌ 그림 2. 벡크린 작: '해골이 있는 자화상'(1872) 베를린, 베를린 미술관

품으로 남아있는데 해골은 양손에 술병을 들고 있으며 죽음의 공포와는 거리가 먼 매우 코믹한 표정으로 사람들을 술집으로 유인하는 의미를 표현하면서도 메멘토 모리를 떠올리는 간판으로 쓰였던 것이다. (그림 3)

∥ 그림 3. 폼페이 술집의 모자이크 작품의 모형도

죽음을 무서워하던 시대로부터 사람들은 반드시 죽는다는 원리에 순응하고 한 걸음 더 나아가 바니타스에 힘을 줌으로써 용맹스러움 또는 경고의 뜻을 나타내는 시대가 되었으며 이것이 점차 발전하여 군대에서도 천하무적이라는 용맹성을 나타내는 상징으로 바니타스가 사용되었는데, 이를 처음 사용한 것이 영국의 제17 기병대로서 두개골에 대퇴골 두 개를 가로질러 승리와 영광의 상징으로 삼았으며 우리나라에서도 백골부대

∥ 그림 4. 해적선에 사용되었던 Jolly Rodger기의 모형도

라는 명칭과 두개골의 바니타스를 사용하여 그 용맹성을 나타냈다.

해적들도 바니타스를 사용한 Jolly Rodger를 해적선에 달고 다니면서 자기들의 용맹성을 과시하였으며 함부로 접근하면 살해된다는 경고로 사용하였다. (그림 4)

또 의약이나 농약 분야에서도 맹독성을 지닌 약품 표시에 바니타스를 사용하여 그 사용의 위험성을 나타냈다.

이렇듯 두개골은 바니타스라는 문화적인 상징으로 또 이를 화가들의 과감한 작품 활동을 통하여 널리 보급되어 두개골이 우리 사회에서는 여러 가지 문화적인 의미를 내포한 상징으로 사용하게 된 것이다.

8
겉/볼 안, 안행일치(顔行 一致)의 작품 감상

　이탈리아 르네상스는 피렌체에서 꽃을 피우기 시작하였지만, 곧바로 이탈리아 전역의 주요 궁정으로 번져 나갔다. 우르비노가 르네상스 중심지로서 예술의 꽃을 피울 수 있었던 것은 페데리코 다 몬테펠트로(Federico da Montefeltro)라는 후원자와 화가 피에로 델라 프란체스카(Piero della Francesca 1417-1492)의 만남 때문이었을 것이다.

　15세기 이탈리아의 도시 국가들은 자기 나라의 군대를 가지지 않는 나라가 많았으며 이들 국가의 전쟁은 용병을 사서 싸우게 하였다. 페데리코는 용병대장으로 교황국. 밀라노, 베네치아, 나폴리, 피렌체 같은 나라들의 요청을 받고 그 나라를 수호하거나 싸움을 하는 용병대의 당대 최고의 대장이었다.

　페데리코는 화가 프란체스카로 하여금 자기의 초상화를 그리게 하였는데 그것이 후일에 유명해진 '페데리코 다 몬데펠트로'(1465)이다. 초상화는 이전 작품과는 비교할 수 없을 정도의 사실성을 보인다. 인물을 화면 가까이 배치하고, 배경은 아득하게 그림으로써 저 멀리서 지평선과 하늘이 만나고 있으며 환한 빛 또한 인상적이어서 인물이 우뚝 선 기념비적인 느낌을 주는 구도이다. (그림 1)

　페데리코의 얼굴은 전반적으로 험상궂은 데가 있으나 눈은 다소 인자한 것으로 표현되고 있으며 코 뿌리가 없는 매부리코에 꼭 다문 입, 눈가의 주름, 볼의 사마귀까지 생생하다. 그의 모습에는 특유의 엄격함과 카리스마가 엿보인다. 군주가 화가에게 자신의 초상화를 그리게 하는 것 자체가 자신의 이미지

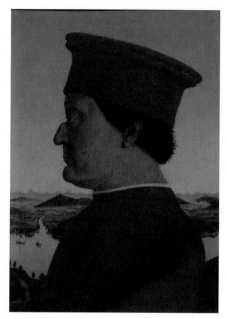

■ 그림 1. 프란체스카 작: '페데리코 다 몬데펠트로'1465, 피렌체, 우피치 미술관

를 홍보하기 위한 것이니만큼 생긴 그대로의 모습보다는 이상적으로 미화시켜주기를 바라는 것이 당연하다.

사실 페데리코는 오른쪽 눈이 없다. 그것은 젊어서 기마 전투 연습에서 창으로 찔려 오른쪽 눈을 잃었으며 동시에 그 부위의 얼굴이 결손 된 상태이기 때문에 정면으로 초상화를 그린다면 매우 무섭게 보여 공포감을 줄 수 있기 때문에 화가는 얼굴의 좌측면만을 그린 것이다. 또 코 뿌리가 없는 것은 왼쪽 눈 하나로 좌우가 보기 어려우니 코 뿌리를 일부러 없앴다는 것이다.

페데리코는 20년 동안 용병대장을 하면서 번 돈으로 1468년부터 매년 5만 두카트(중세 여러 나라에서 발행된 주화)식을 투자하여 자신의 성을 지었다. 도시 한복판에 자신의 궁을 완공한 그는 이제 군주의 위용을 완전히 갖추게 된 것이다.

이 건물을 곁에서 보면 군사용 성체같이 보이지만 내무는 미술품으로 장식된 전형적인 르네상스 시대의 궁이었다. 즉 그는 자신의 궁을 예술적으로 그리고 문학적으로 장식하기 위해 당대 최고의 미술가들과 학자들을 불러들여 그

림을 그리게 하고 문학적인 저술을 하게 하는 한편 저명한 서적도 사들였다. 특히 그는 책 수집에 열을 올려 1482년 자신이 수집한 책들을 모아 설립한 그의 도서관은 르네상스 문화 인프라라 할 만큼 내용을 충실이 갖추어 바티칸 도서관과 어깨를 겨룰 정도이었다.

그는 고전에 심취했으며 그의 서재 벽에는 28명의 위인 초상화로 장식하였다. 그중에는 플라톤, 아리스토텔레스, 키케로 같은 고대 위인들과 단테, 페트라르카 같은 중세 문인들 그리고 교황 피우스 2세와 식스투수 4세와 같은 당대인들까지 포함되어있어 그는 이들 초상화를 통해 군주로서의 위험과 부, 그리고 사회적인 지위와 문화적인 야망을 보여주고자 하였다. 그리고 궁정에는 30~40명의 필경사를 두어 책을 만들게 하여 이를 백성들에게 나누어주었다.

또 그는 아내 사랑에 남다른 바 있어 끔찍이 사랑하였다. 그의 부인 바티스타는 애타게 기다리던 애를 낳고 건강을 회복하지 못하고 사망하였다. 페데리코는 화가 피에로가 사망한 부인의 초상화를 그리게 하였다. 그래서 화가는 '바티스타 스포르차'(1474경)이다. (그림 2)

이 그림은 죽은 아내에게 바치는 남편의 극진한 사랑의 증표로서 자세히 보면 부인의 얼굴은 남편에 비해 생동감이 훨씬 떨어져 얼굴 색상이 창백하며 화가가 빛깔을 마음껏 쓰지 못한 것이 완연하고 남편의 얼굴을 그릴 때는 작은 혹까지 자세하게 그린 것에 비하면 부인의 얼굴 표현은 정교함이 떨어진다. 이것은 죽어서 모델이 없는 상태에서 그린 일종의 데스마스크(death mask)의 형식을 취한 것이기 때문에 생동감이 없는 것이 당연한 것 같으며 그 대신 의상과 장식에서 이를 만회하고 있다. 화려한 머리 장식과 아름다운 진주 목걸이, 정교한 수가 놓인 옷은 당시로써는 유례를 찾을 수 없을 정도로 사실적이다.

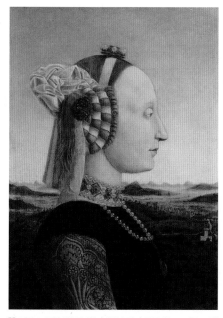

그림의 배경에 이어지는 가는 성곽이 목걸이와 자연스럽게 연결되는 것은 화가가 이 그림을 그리면서 얼마나 정성을 다하였는가가 여실히 나타나며 인물과 배경을 자연스럽게 연결하려는 화가의 치밀한 계획이 돋보인다.

이렇게 해서 한 쌍의 부부 초상화는 서로 마주 보게 그려 생존 시의 다정하였음을 나타내고 있으며 더욱 놀라운 것은 이 부부 그림의 뒷면에는 각각 그림이 또 그려져 있는데 그것은 겸손과 인내의 알레고리이다. 마치 로마 황제가 개선문에 입성하는 것처럼 페데리코와 아내 바티스타는 마차를 타고 서로를 향해 달리고 있어 사후에도 이 부부는 다시 만나 산다는 것을 의미하는 그림이 그려져 있다.

이렇게 얼굴이 다소 험상궂은 면이 있으나 그 인자한 눈과 같이 그가 베푼 선정과 부인에 대한 극진한 사랑으로 페데리코는 르네상스 시대의 가장 선량한 군주로 꼽히고 있다.

이렇게 선량한 군주의 바로 옆에는 시지스몬도 말라테스타(Sigismondo P. Malatesta)라는 군주가 통치하는 리미니 국이라는 작은 나라가 있었는데 시

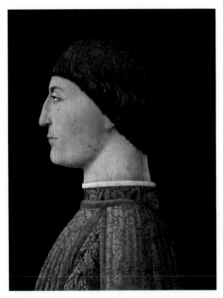

지스몬도 역시 용병대장으로 나라를 꾸려나갔는데 페데리코 보다는 나이가 5살 더 많았다. 시지스몬도 역시 화가 피에로에게 자기의 초상화를 그리게 하였는데 '시지스몬도 말라테스타'(1451)가 바로 그의 작품이다. 이 작품을 후세 평론가들은 '매부리코에 뱀의 눈을 지닌 얼굴'이라고 혹평하였다. (그림 3)

이러한 혹평이 나온 그 배경에는 용병을 요청하는 경우 선금을 받고서는 전쟁터에 나타나지 않기가 일쑤이고 거짓말을 밥 먹듯이 하기 때문에 인접 국가에서의 그의 별명은 '너구리'로 통했다고 한다. 그는 성격마저 고약하여 그의 첫 번째 부인 지네부라 테스테와 사소한 일로 말싸움을 하다가 그것에 앙심을 먹고 부인을 독살하였다.

지네부라 부인이 시지스몬도에게 출가하기 전에 당시의 유명했던 화가 피사넬로(Il Pisanello 1395~1455)가 그린 그녀의 초상화'지네부라 테스테'(1436~38)가 있다. (그림 4)

동시대의 로마 법왕 피오 2세는 그의 '회고록'에서 시지스몬도를 평하기를 '야만인을 능가하는 잔인성을 지녔으며 없는 사람을 착취하고, 있는 자로부터는

약탈하기를 일삼고, 과부라면 놓치지 않고 능욕 하여 고아를 낳게 한 르네상스 시대 최악의 군주였다.'고 하였다.

그래서 그런지 피에로는 시지스몬도를 그릴 때 부부가 서로 마주 보는 그림을 그린 것이 아니라 같은 방향을 보는 것으로 페데리코 부부와는 대조를 이루게 그렸다. 특히 루브르 박물관에서는 시지스몬도의 초상화가 걸려있는 마주 편에 약 10m 떨어져 있는 곳에 지네부라의 초상화가 걸려 있는데 마치 보기 싫어서 등을 돌리고 있는 것 같이 보인다.

■ 그림 4. 피사넬로 작: '지네부라 테스테' 1436-38, 파리, 루브르 박물관

우리나라 속담에 '겉볼안'이라는 말이 있는데 이것은 겉을 보면 속까지 짐작해서 알 수 있다는 의미이며, 안행일지(顔行 一致)와도 같은 의미이다. 이런 속담은 마치 르네상스 시대의 두 용병장과 그 부인들의 초상화를 감상할 때 쓰면 가장 적합한 말이 되지 않을까 생각된다.

9
아내와 같은 모습에 심취한 화가

프랑드르 출신의 화가 루벤스(Peter Paul Rubens 1577-1640)는 유럽 바로크 회화의 역동적인 힘과 활발한 생동감을 불어넣는데 선구적인 역할을 한 거장이다. 그의 그림의 형태는 마치 용이 트림하듯이 격동적인 회화를 구상한 것으로 유명한데 그것은 플랑드르의 섬세하고 사실적인 화풍과 이탈리아 르네상스의 고전적이며 전통성을 잘 융합 시켜 매우 개성적이면서도 인상적인 화풍을 창안하였다.

1600년에는 이탈리아에 가서 티치아노, 카라바조, 카라치 등의 매너리즘과 바로크 대가의 작품을 보고 후일의 다이내믹한 화풍의 토대를 구축하였으며 또 그는 어학에 능통하여 7개 국어를 구사하였으며 훌륭한 인품이 인정되어 1603년에는 외교관 활동을 시작하여 1630년에는 영국과 스페인의 평화조약 체결에 결정적인 역할을 하는 등 화가이면서도 외교관으로서의 업적도 남겼다.

루벤스는 모범적인 가장으로 아내와 자식들에게 충실한 화가이기도 했다. 그는 평생에 두 명의 부인을 두었는데 1626년에 사별한 이사벨라 브란트(Isabella Brant 1591-1626)와 1630년에 재혼한 엘렌 푸르망(Helene Fourment 1614-73)의 두 여인이다. 화가는 이 두 여인을 지극히 사랑했다. 첫 아내가 사망하였을 때 그의 상실감은 이루 말로 다 표현할 수 없을 정도이었다고 한다.

두 아내가 모두 루벤스를 위해 여러 차례 모델로 포즈를 취하여 여러 장의 걸작을 낳게 하였는데 그중에서도 특히 엘렌의 모습을 그린 '모피'(1636-38)는

다른 이에게 팔지도 않고 몸 가까이에 두고 아끼며 사망할 때까지 간직하였던 그림이라 한다. (그림 1)

▌ 그림 1. 루벤스 작: '모피'(1636-38), 미술사 박물관

그림에서 엘렌은 벌고 벗은 채로 모피를 두르고 있어 마치 포르노 그림을 연상케 하며 오늘날의 기준으로 보면 그리 날씬한 몸매는 아니지만 큰 체구와 풍만한 몸집은 삶에 대해 긍정적이고 낙천적인 그녀의 성품을 전해 주는 것 같으며 진주같이 빛나는 살결은 다감한 그녀의 마음씨를 표현한 것 같다.

루벤스에게는 자기 아내가 미의 여신 비너스보다 훨씬 아름답게 느껴졌던 모양이다. 이런 생각을 뒷받침하는 것으로는 '모피' 그림에서 엘렌이 취하고 있는 자세는 고대로부터 전해 내려오는 비너스 고유의 자세인 '베누스 푸디카'(정숙한 비너스의 양손으로 젖가슴과 국부를 살쩍 가리고 있는 자세)로 엘렌을 비너스와 동격으로 보인다는 화가의 심정을 나타내고 있다.

그녀의 얼굴의 생김새는 둥그스름한 얼굴과 다소 겁이 많은 듯이 보이면서도 사랑스러운 큰 방울눈과 우뚝 선 코가 무엇보다도 인상적이어서 그녀의 특징이라 할 수 있다. 적당히 살이 오른 여체는 당시로써는 미인의 조건으로 구비하여야 했던 것으로 또 루벤스 자신이 미인을 그리는 데 있어서 어느 화가보다도 풍만한 여인의 몸매를 즐겨 그린 것으로 유명하다.

이 그림을 그릴 때 루벤스의 나이는 60세를 지나 노년에 들어서 있을 때였으며 엘렌은 23세의 성숙한 젊은 여성으로 한참 나이 때 이었다. 루벤스와 엘렌의 나이 차는 무려 서른일곱이나 되는데 결혼할 무렵 루벤스는 53세였고, 엘렌은 겨우 16세였다. 당시 대단한 명성과 부를 쌓은 그가 재혼할 의사가 있다는 것이 알려지자 주위에서는 당연히 귀족 출신과 결혼할 것으로 생각하였다.

그러나 예상과는 달리 루벤스는 안트웨르펜의 태피스트리 상인 다니엘 푸르망의 막내딸 엘렌을 택하였던 것이다. 그래서 당시의 사람들은 모두가 엘렌을 아내로 택한 루벤스를 의아한 눈초리로 보게 되었으며 억측도 많았다.

루벤스가 그의 친척의 한 사람에게 보낸 편지에 '비록 중산 계층 출신이지만 좋은 가정의 아가씨를 아내로 택했음이다. 모든 사람들이 귀족 가문 출신과 결혼하라고 나를 설득하려 했지만 나는 널리 알려진 귀족 사회의 그 부정적 자질이 두려웠음이다. 특히 여성들에게 두드러진 자만심이 싫었고, 그래서 나는 내가 붓을 드는 것을 결코 부끄러워하지 않을 여인을 아내로 택했음이다.'라고 쓰고 있다.

화가로서 또 외교관으로서 유럽 여러 나라의 궁정과 성을 무수히 드나들며 귀족 사회의 이기심과 허영심을 충분히 본 그는 평범한 아내와 평화롭고 조용한 시골에서 단란하게 살기를 원해서 엘렌을 택한 것으로 설명하고 있다. 그렇다면 초혼도 아니고 재혼인데 왜 하필이면 나이 차이가 그렇게 많은 어린 여인을 택하였을까 하는 궁금증이 풀리질 않는다.

이 문제에 대해서 미술 평론가들은 루벤스가 청순하고 순결한 10대의 나이에 시집온 아내에게서 동정녀와 같은 성녀의 이미지를 떠올리기 위해서이라고 풀이 하는 이가 많다. 후일에는 다섯 아이를 낳고 부지런한 아내의 모습에서 출

산의 수호 성녀의 이미지가 떠올랐던 것으로 해석한다.

　이렇게 엘렌과의 사랑에 푹 빠져있었지만, 첫 번째 아내 이사벨라를 잊고 살았던 것은 아니었다. 그것은 그가 그린 '삼미신'(1638-40)이라는 제목의 그림을 보면 화가의 속마음을 짐작할 수 있으며 왜 화가가 엘렌을 후처로 택하였는가의 답도 얻을 수 있을 것 같다. (그림 2)

　그림에서 뒤로 돌아서서 얼굴이 보이지 않는 여신이 하나 있고 그 여신의 좌우에 서서 얼굴이 보이는 여신들은 화가의 두 아내의 모습으로 표현한 것이다. 즉 우측의 머리가 검은 여신은 전처 이사벨라의 모습이며, 좌측의 브런디 머리의 여신은 후처 엘렌의 모습이라는 것을 그녀들의 초상화와 대조해 보면 에렐

은 분명 브런디 이며 이사벨라는 검은 머리이다.

또 화가는 가운데의 여신이 우측의 여신에게는 자기의 팔을 다른 여신의 어깨 위에 올려놓고, 좌측의 여신에게는 자기의 손을 겨드랑이에 대고 있는 것으로 즉 신체의 상부와 그 밑 부위를 가리키게 하여 나이 많은 여신은 전처를, 그리고 나이 젊은 여신은 후처를 표현한 것으로, 그리고 자세하게 보면 후처로 표현된 여신은 전처로 표현된 여신보다도 젊게 표현된 것으로 화가의 의도를 알 수 있다.

이렇게 두 여신을 통해 화가는 자기의 두 아내를 표현한 것은 틀림이 없는데 두 여신은 어느 쪽이 더 아름답다고는 할 수 없을 정도로 아름다움을 지닌 미인들이다. 그런데 자세히 보면 이 두 여신의 공통점은 바로 그 눈에 있음을 알 수 있다.

이제 루벤스가 그린 '이사벨라 브란트의 초상'(1626)을 보면서 우선 떠올리게 되는 것은 루벤스가 남긴 이사벨라에 대한 기록이다. '변덕스럽지도 않고 어떤 여성적인 약점도 없는 대신 항상 선하고 정직했다.' 그러면서 비록 망각이 자신의 고통을 덜어주기를 바라지만 자신이 살아 있는 한 결코 그 상실감을 해소할 길은 없을 것이라고 토로하였다. (그림 3)

이처럼 아내를 잊을 수 없어 고통을 받다가 4년이 지나서야 엘렌과 재혼 하였던 것인데 도대체 루벤스는 이사벨라의 어떤 점을 보고 그녀를 아내로 맞이하였으며 왜 그녀를 못 잊고 그렇게 애태우다가 엘렌을 택하였는가는 우선 이사벨라와 엘렌은 그 생김과 비슷하다는 점이다. 이사벨라의 이마가 다소 넓은 면은 있으나 코가 오똑 선 데다가 사랑스러우면서도 겁이 많은 듯한 왕 방울눈을 하고 있는 것은 엘렌의 눈은 이사벨라의 눈을 꼭 닮았다는 것을 알 수 있다.

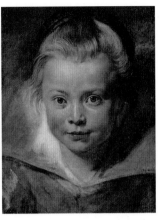

▌ 그림 3. 루벤스 작: '이사벨라 브란트의 초상'(1626) 피렌체, 우피치 미술관·

▌ 그림 4. 루벤스 작: '클라라의 초상'(1614-16) 리히텐쉬타인 바두즈 군주의 수집품

　더욱 놀라운 것은 이사벨라가 낳은 딸 클라라(Clara)가 12살에 병으로 죽었으며 이 딸을 못 잊어 루벤스가 그린 '클라라의 초상'(1614-16)을 보면 마치 이사벨라와 엘렌의 어린 시절의 초상이라 해도 좋을 정도로 세 사람의 얼굴에서 눈은 꼭 같이 닮았다. (그림 4)

　그래서 삼안(三顏) 동안(同眼)이라는 말이 저절로 나오게 된다. 루벤스가 가장 이상형으로 삼았던 인상적인 눈은 이사벨라의 눈이었다. 클라라는 어머니의 눈을 그대로 배꼈으며 엘렌의 눈은 이사벨라의 눈을 많이 닮았다. 그도 그럴 것이 이사벨라와 엘렌은 먼 인척간에 있었던 것이다. 그래서 화가는 그 인상적인 눈을 만나기 위해 4년간이나 찾아 헤맸으며 비록 나이차는 많으나 엘렌을 과감하게 아내로 맞이하였던 것으로 생각된다.

10
치매의 고통과 불가 강 뱃사람의 유전자

나이 들면 점차 기억력이 쇠퇴하여 우선 멋쩍어지는 것이 이때까지 잘 기억하고 있던 사람의 이름이 갑자기 생각이 나질 않아 화제를 바꾸어야 하는 일을 경험하게 된다. 그래서 혹시 노망(치매 癡呆의 속어)이 시작되는 것은 아닌가 하는 불안이 스쳐 가기도 한다. 그리고는 자기 주변의 노인이 치매가 되어 가족들이 고생하고 있다는 이야기를 연상하게 되고 자기는 그렇게 되어서는 안 되겠다는 것을 다짐하고 만일 그렇게 되면 어떻게 할 것인가에 대해서도 생각을 멈추지 않는 것이 요즘 노인이면 누구나가 겪게 되는 불안의 하나이다.

그렇다면 도대체 치매란 어떤 병인가 그 정체를 알아보고 왜 이런 증상이 오게 되는가를 살펴보기로 한다.

정상과 구별이 어려울 정도의 기억장애로 시작하여 점차 지능이 저하되고 나중에는 정신이 황폐되어 식물적인 존재로 되는데 단순한 지적기능의 저하만이 아니라 경과 중에 망상(妄想), 환각(幻覺), 우울 상태, 정신적 흥분, 배회(徘徊) 등의 정신적 증상과 문제적인 행위를 하게 된다. 그래서 본인보다는 주위의 가족들이 느끼는 실망과 고통은 말할 수 없는 고역이다. 이러한 환자와 가족 간의 관계를 잘 표현한 그림으로서는 프랑스의 사실주의 풍속화가 그뢰즈(Jean-Baptiste Greuze 1725-1805)의 '과일의 교훈(일명 마비)'(1766)이라는 그림이 있다. (그림 1)

한 노인 환자가 자리에 누워있고 주변에는 아들딸 손자 부인 등 가족이 걱정

■ 그림 1. 그뢰즈 작: '과일의 교훈(일명 마비)' 1766, 개인 소장

스러운 표정으로 환자를 바라보고 있다. 원래의 그림 제목은 '과일의 교훈'이라 해서 과일이 익으면 떨어지게 마련이라는 뜻에서 인간도 나이 들면 쇠약해지고 병들어 죽게 마련이라는 뜻의 그림인데 그림의 주인공 환자의 다리가 마비되어 쓸 수 없다는 뜻에서 '마비'라는 제목으로도 부르게 되었다. 어쨌든 환자 자신보다도 가족들의 우려와 근심 그리고 실망이 잘 표현된 그림이다.

　그렇다면 치매는 왜 생기는가 그 기전을 알아보자, 우선 뇌혈관성 치매(腦血管性癡呆)라 해서 노인이 되면 뇌혈관이 좁아지고 경화되어 혈액순환이 원만히 되지 않아 뇌의 광범한 부위에 경색(梗塞)이 생겨 그 기능이 저하되어 오는

치매를 위시해서, 노화성(老化性) 치매라 해서 뇌세포에 노인반(老人斑 senile plaque)이라는 변화가 생겨 이것이 뇌의 위축을 일으켜 뇌기능의 저하로 오는 치매로서 이런 증상이 50세 전후의 조노기(早老期)에 나타나는 것을 알츠하이머 병(Alzheimer's dis ease)라 한다. 그리고 전두측두치매(前頭側頭 癡呆)라 해서 뇌의 전두엽(葉)과 측두엽의 뇌세포가 사멸되어 오는 치매(이것을 알츠하이머병에 넣기도 함) 등으로 나누게 된다.

치매 환자 중에 일상적인 일에 대해서는 기억이 나지 않아 자기의 신변에 대해서는 아는 것이 별로 없지만 그림의 색에 대해서는 매우 확실한 색감을 지닌 경우를 보는데 이런 색에 대한 감수성을 지닌 것은 전술한 전두측두치매 환자에서 보는 특징이다. 즉 치매가 발병하기 전의 정상적인 뇌의 기능으로는 측두엽이 후두엽의 시각야(視覺野)에 억제 신호를 보내고 하던 것이 그 억제 기능이 약해지기 때문에 빛에 대한 감각이 예민해지는 것으로 해석한다.

사람이 늙으면 누구를 막론하고 뇌에 노인반이 생기게 마련인데 일반적 노인의 경우는 알츠하이머병의 경우에 약 3/1에 불과하고 서서히 생기는데 비해 알츠하이머의 경우는 매우 빠르게 생기며 또 이렇게 일단 생긴 것은 현 의학적인 방법으로는 이것을 치유할 수 없다는 것이다.

그렇다면 뇌의 노인반이 그렇게 급속히 생기게 되는 인자는 무엇인가 하면 우선 머리의 외상을 들 수 있으며 머리에 타박이 가해져 뇌가 자극되면 치매가 촉진된다. 또 하나의 인자는 뇌의 자극의 결여 즉 머리를 쓰지 않는 생활이나 외부와 단절된 생활 특히 몸을 움직이지 않는 생활 등과 같이 뇌가 아무런 자극을 받지 못하는 상태가 계속하는 경우에는 치매가 속히 진행되는 것이다.

근래에 와서 더 중요시되는 인자로는 심한 스트레스를 받거나 우울한 상태의

지속, 호르몬(특히 여성 호르몬)의 결여 등에 주목하게 되었다.

우리 주변에서 심한 스트레스를 받고 치매가 발병한 예는 많이 보고되고 있다. 그중에서도 일상적인 일과 관련이 있는 것으로는 할아버지를 잘 따라 귀여움을 독차지했던 손자가 갑자기 사망했다거나 대를 이어 내려오며 번창 일로에 있던 사업이 하루아침에 도산하게 된 충격적인 스트레스를 받는 경우 치매가 갑자기 시작되었다는 이야기를 자주 듣는다.

고대 사회에서 심한 스트레스로 작용하였던 것은 맹수의 사냥 시에 맹수를 죽이지 못하면 자기가 죽는다는 스트레스와 싸움에서 패하면 병사는 포로로 잡혀 노예가 되고 여자들은 잡혀 성의 노리개가 되었다.

그리고 노예선(船)의 노예로 끌려가는 경우에는 배의 밑바닥에 쇄 사술로 발이 묶여 밤낮을 가리지 않고 노를 저어야 하는 신세가 되었다. 즉 자고 깨면 노 젓는 일 이외에 다른 즐거움이란 아무것도 없는 무미건조한 매일을 보내야 했기 때문에 이들에게는 아무런 느낌이나 생각이 없었을것이라는 것은 능히 추측이 가능하다.

이렇듯 극도로 불행한 상태에서는 아무것도 느끼지 못하는 것이 즉 감정은 죽이고 기억은 버리고 사는 것이 오히려 속 편안한 것이 될는지 모른다. 이런 상태에서는 무의식적으로 감정이나 기억이 떠오르지 않거나 없기를 바라는 것으로 고통을 극복하려는 마음이 작용하기 때문일 것이다.

이런 상태를 잘 표현한 그림이 러시아의 화가 레핀(Ilya Repin 1844-1930)이 그린 '볼가의 배 끄는 사람들'(1870-73)이다. (그림 2) 레핀은 이 그림을 그려 사람들의 고역을 표현함으로써 일약 국제적인 명성을 얻게 되었다.

제정 러시아가 무고한 죄수들에게 가해진 참혹한 고역으로서 이 그림은 배

를 젓는 것이 아니라 배가 육지에 가까이 다가서자 노질을 할 수 없으니 그 커다란 배를 사람들이 끌어당겨서 육지에 부치는 장면을 그린 것인데 사람들의 표정과 동작에서 감정이 매마르고 생각 따위는 해본 지가 오랜 듯하고 이 고통이 지나면 다음 고통이 또 기다리고 있으니 애써 생각하지 않아야겠다는 것이 소리 없는 소리로 들려오는 듯하다.

즉 극도의 스트레스로 감각이 마비되어 아무것도 생각하지 않는 것으로 지금의 고역과 고통을 극복하려는 것이 본능으로 변질된 듯한 감을 받는다. 이런 과정을 거치면서도 살아남은 유전자가 후세에 전해진다면 그것이 고령으로 되어 뇌의 여러 기능이 떨어져 불안과 고민이 쌓이는 경우 원시적인 본능 즉 불안

과 고통을 느끼지 않고 살 수 있게 뇌의 기능을 정지시키려는 본능만 작용하게
되고 그것이 치매와 연결되는 것이 아닌가 하는 생각을 들게 한다.

　사람들이 나이 들면 뇌의 기능이 저하되기 때문에 미소한 자극에는 반응하
지 못하고 강한 자극에는 인내할 수 없게 된다. 그래서 귀가 잘 들리지 않게 되
며 눈이 잘 보이지 않게 되고 이가 빠져 굳은 것을 먹을 수 없게 되는 등 이렇게
뇌의 기능이 저하되어 외부 자극에 적응할 수 없게 되면 구태여 그것에 적응하
려 애쓰는 것보다 모든 것을 잊어버리고 현실에서 벗어나고 싶은 소위 노망(老
妄)기가 무의식적으로 발동되어 뇌의 기능을 닫아버리고 편히 살 수 있는 쪽
을 택하는 것이 아닌가 싶다.

4부

태모 교류와
예술 감각의 신비

1
태아 감각의 감지 능력의 신비는 지상낙원

- 태아도 뛰어난 감각을 지녔다 -

사람은 누구나 어머니 뱃속에서 지내던 시기가 가장 안전하고 행복했던 것을 본능적으로 느끼게 된다. 그래서 어머니 태내(胎內)로 돌아가고 싶은 마음이 때때로 무의식적으로 들곤 한다. 즉 힘들고 고민스러운 일이 있거나 살기가 고달플 때 어머니 태내에 있을 때가 그리워서인지 잠자리에 들 때는 이불을 머리 위까지 뒤집어쓰고 허리를 구부리고 팔다리를 오므리고 잠이 들곤 한다. 이것은 어머니의 배 속에 있을 때의 자세로 태내로 돌아가고 싶다는 귀소본능(歸巢本能, homing instinct)의 자세와 동작이 자기도 모르게 취해지곤 하는 것이다.

과거에는 태아의 상태를 의학적으로 연구 규명하는 태생학 또는 발생학 등이 없었던 시절에는 태아를 개인 신앙이나 감각의 영역으로만 여겼다. 그러나 현대의학적인 태아학 (Fatology)의 발전으로 태아는 유일하고 독특한 한 인간이라는 사실이 알려지게 되어 이제 그 과정과 진상을 알아보기로 한다.

아버지의 정자와 어머니의 난자는 각각 23개식의 염색체를 지녔는데 이 두 세포가 만나 수정되면 46개의 인간염색체를 지닌 뚜렷한 인간으로서의 수정아(受精兒)가 된다. (그림 1) 이를 과거에는 수정란(受精卵)이라 하였다. 수정아에는 인간의 모든 형질을 갖추고 있기 때문에 인간이 되기 위해 더할 나위

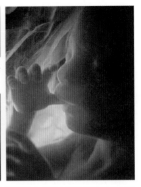

▌그림 2: 수정아의 세포분열 과정(D. Acheson-Juille 촬영)

▌그림 1: 정자와 난자의 수정 과정(전자현미경 촬영 D. M. Phillips)

▌그림 3: 착상 5주 된 태아의 사진

▌그림 4: 임신 5개월 된 태아의 사진

없이 분열을 계속하게 된다.

즉 수정아는 24시간이 지나면 최초의 분열로 두 세포로 되고 그 후 분열을 계속 되어 성인이 되기까지 45회의 분열을 하여 약 30억의 세포로 성인의 몸이 형성된다. (그림 2) 그런데 이러한 45회의 세포분열 중 90%에 해당되는 41회의 세포분열이 어머니 태내에 있을 때 이루어진다. (그림 3) 그렇기 때문에 태아는 나름대로의 감각기능을 발휘하게 되며 그 감수성으로 어머니와 교감하게 되는 것이다.

수정아가 착상된 지 5주가 되면 심장이 뛰기 시작하고 이 시기에는 뇌도 원시뇌인 뇌간(腦幹), 구피질인 대뇌변연계(大腦邊緣系) 및 대뇌 신피질(大腦新皮質)의 구조를 지니기 시작하여 뇌파도 감지되고 눈의 색소가 형성되면서 눈이 거무스름하게 되며 손에는 다섯 개의 손가락이 식별되기 시작한다.

임신 2개월부터의 수정아를 태아(fetus)라고 부르며 태아는 머리와 발을 움직여 자기의 쾌(快) 불쾌(不快)를 표현하기 시작하며 태아의 몸체는 어떠한 접

촉에도 반응을 나타낸다는 것이다.

임신 5개월이 된 태아의 손에는 지문이 생기게 되고 손가락을 빨기 시작하며 음감을 느끼기 시작해 어머니가 조용한 음악을 들으면 태아는 마음을 느긋하게 가지기도 한다. 태아는 자궁 속에서 자고 있는 것이 아니라 양수(羊水) 속에 떠서 자궁 내의 소리 즉 어머니의 심장 박동 소리 혈액이 흐르는 혈류(血流)소리 그리고 어머니의 말소리를 듣게 된다. 특히 척주(脊柱)에 울려서 중추신경에 전달되는 파동 에너지는 태아기에 보는 신비한 태모교감(胎母交感)의 영성(靈性 spirituality)으로 작용하게 된다. (그림 4)

태아의 수족 운동이 활발해지는 태동(胎動)은 태아 생존의 신호이며 태아의 안녕을 반영하는 것으로 이를 통해서 어머니와의 대화와 감정교류가 시작되는 셈이다.

태아와 어머니의 감정교감은 태반(胎盤)과 양수를 통해서 이루어진다. 즉 태아의 대뇌 신피질이 최초로 지적(知的)기능을 발휘하여 정보를 얻는 것이 가능하게 되면 가장 먼저 감지하게 되는 것이 어머니의 태반이며 태반이 자기가 살아갈 영양을 공급받고 안전을 보장하는 생존을 위해서는 불가분에 관계에 있다는 것을 본능적으로 감지하게 되기 때문에 태아의 모든 감각은 태반에 집중하게 되어 태아와 어머니는 태반을 통해서 태모일체(胎母一體)가 된다.

출생하기 2개월 전 즉 임신 8개월부터는 태아의 능력이 거의 완성되기 때문에 어머니와의 교감은 태반을 통할 뿐만 아니라 호르몬 물질에 의한 직관(直觀)적인 교류도 이루어지게 되는데 주로 어머니의 정신 상태에 따라 좌우된다. 즉 어머니가 정신적인 불안이나 공포를 느끼면 이때 분비되는 카테콜아민(catecholamines)이 태아에게도 혈류를 통해 들어가기 때문에 태아도 불안

을 느끼게 되며 이런 상태가 오래 지속되면 태아의 지적 발육에도 지장을 초래하게 된다.

임신 9개월 된 태아 뇌의 구조는 어른의 뇌와 같아지며 단지 그 기능이 미숙하다뿐이다. 따라서 외부로부터의 정보를 처리할 수는 없으나 시각(視覺)을 제외한 후각, 청각, 미각 및 피부 촉각 등은 어른과 거의 비슷하게 기능하게 된다.

태아가 분만되고 나서 어머니와의 교감의 가장 중요한 역할을 하는 것은 후각으로 태내에서 맡은 양수의 냄새로서 어머니의 젖 냄새를 가장 먼저 감지하게 되고 다음으로는 시각에 의해서 어머니를 알아보게 된다.

분만되어 45분이 지나 신생아의 시력은 0.03 정도로 약 30cm 앞에서 초점이 맞게 되어있다. 따라서 초점이 맞지 않는 곳에 있는 물체는 전혀 볼 수 없다. 그러나 어머니는 아기에게 젖을 먹이기 위해 아기를 들어 안고 자기 가슴에 대고 젖을 먹이게 되기 때문에 아기는 젖을 빨면서 가장 먼저 보게 되는 것이 어머니의 얼굴이다. 아기의 가시거리가 30cm라는 의의가 바로 여기에 있다고 생각된다.

그 후 아기의 어머니와의 감정교류는 웃음과 울음으로 이루어지며 어머니와 아기의 교신은 눈으로 이루어지게 된다.

도쿄대학의 하라지마 교수(1996)의 실험기록을 보면 생후 5개월이 된 자기의 아들이 어미를 알아보고는 옆에 없으면 울어대서 잠시도 떨어지려 하지 않아 가사 일을 할 수 없을 정도였다고 한다. 그래 교수는 하는 수 없어 그 어머니의 사진을 크게 확대해서 옆에다 놓았더니 울음을 그치더라는 것, 호기심에서 그 사진의 거리를 조종하여 본 결과 50cm 이내에서는 알아보고 가만있지만, 그 거리를 멀리하면 알아보지 못하고 울더라는 것이다. 더욱 호기심이 난

교수는 사람 얼굴을 그려 옆에 놓았더니 사진과 같은 반응을 보이더라는 것이어서 이번에는 얼굴 그림에서 코나 입을 지워서 놓아도 별 반응이 없었으나 양눈을 지우고 코와 입은 그대로 두었지만, 어린애는 울어댔다는 것이다. 즉 어린이는 어머니의 눈을 보고 인식하며 그것도 50cm가 넘는 거리라면 아기의 시력으로서는 인식하지 못하더라는 것이었다. 출생 직후의 신생아도 사람 얼굴에 대한 지각능력은 있으며 이것은 출생할 때 이미 그러한 능력을 본능적으로 지니고 태어난다는 것이다.

심리학에서는 사람들의 대인관계서 눈초리의 심리거리를 8종류로 구분한다. 심리거리란 사람과 사람이 대할 때의 거리를 말하는 것으로 밀접거리가 가장 가까운 사이의 대인관계의 거리로서 0-45cm를 말하는 것으로 부부나, 연인, 아주 다정한 부모 자식 간과 같이 호흡하는 입김이 닿아도 무방할 사람들의 관계에서 보는 거리이며, 아기는 어머니와 밀접거리를 유지하여야만 어머니를 인식할 수 있으며 특히 어머니의 다정한 눈빛이 중요하다는 것을 알 수 있다. 이렇게 눈빛과 어린이와의 거리가 얼마나 중요한가를 우리에게 현시해주는 그림이 있어 살펴보기로 한다.

영국의 낭만주의 화가 앨마 태디마(Sir Lawrence Alma-Tadema 1863-1912)가 그린 '지상 낙원'(1891)이라는 그림에서 침상 위에 벌거숭이가 된 아기가 누어있고 어머니가 아기의 손에다 키스해주고 있으며 아기는 해맑은 웃음을 지으며 이를 반기고 있다. 아기의 눈과 어머니의 눈은 마주쳐 시선이 꼭 들어맞고 있으며 어머니와 아기의 거리는 밀접거리에 있다. 이에 도취한 어머니의 표정에서 지상에 있는 어떤 행복과도 바꿀 수 없는 진정 인생 최대의 행복임을 알 수 있고, 그래서 화가는 이것을 진정 '지상 낙원' 이라 표현한 것 같다. (그림 5)

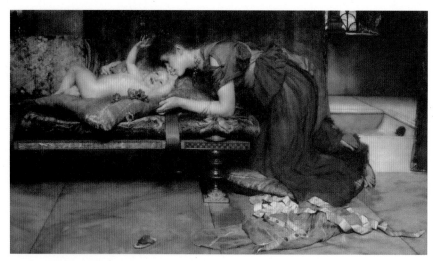

▋ 그림 5 앨마 태디마 작: '지상 낙원'(1891) 개인 소장

　아기와 어머니의 또 다른 그림 하나를 보기로 한다. 영국의 화가 오차드슨(Sir William Quiller Orchardson 1832-1910)이 그린 '아기 도령님'(1886)이라는 그림을 보면 날씨가 더워서인지 어머니가 누워있는 어린이에게 부채를 부쳐 주고 있다. 그렇게 부채질을 하는 어머니는 만면에 희색을 띠고 미소를 지우면서 조금이라도 아기가 더워하지 않기를 바라는 마음 간절한 표정이다. 어머니와 아기의 거리는 밀접거리를 벗어나 있다. 그래서인지 어머니의 눈초리는 아기에 쏠리고 있으나 아기는 어머니를 보지 못하고 천정을 바라보고 있다. 어떤 의미에서는 부채에서 오는 바람이 있어 좋기는 하나 어머니가 보이지 않는 것이 아기로서는 불안을 느끼는 것 같은 표정이다. (그림 6)

　이러한 어머니와 아기를 그린 두 그림에서 어린애는 어머니의 얼굴에서도 눈빛을 보고 자기 보호자로서의 어머니를 인식하고 그것도 눈초리의 밀접거리

▌▌ 그림 6 오차드슨 작: '아기 도령님'(1886) 에든 바라, 스코틀랜드국립미술관

내에 있어야 함을 알게 되어 아기를 키우는 어머니로서는 매우 중요한 정보가 될 것이다.

문화가 생겨나는 것은 더욱더 쾌적을 바라는 인간 염원의 산물이다. 쾌적은 느껴본 사람만이 창출할 수 있으며 이를 느껴보지 못한 사람은 창출할 수도 없는 것이다. 이러한 관점에서 문화의 창출을 이해한다면 그 출발점은 바로 아기와 어머니의 감정의 교감에서 싹튼 커뮤니케이션이 영향 미친다는 것을 알 수 있다.

2
아기의 뛰어난 냄새 감지 기능의 놀라움

- 어린 정자(精子)도 향기를 쫓다 -

　일상생활에 있어서 사람들은 외부정보의 대부분을 눈을 통해 얻기 때문에 사람을 시각적(視覺的)인 동물이라 한다. 그다음은 아무래도 소리를 듣는 청각(聽覺)에 의한 것이다. 또 촉각(觸覺)이 없다면 쾌감이나 아픔을 느낄 수 없기 때문에 위험을 감지할 수 없어 사람들은 쉬 다치게 될 것이다. 물론 미각(味覺)도 맛있는 것을 선택해서 먹을 수 있고 변질되거나 독이 들어 위험한 것을 감지하여 생명 유지에 필요불가결한 감각이다.

　그렇다면 남는 것은 후각(嗅覺)이다. 사실 사람들은 일상생활에서 후각을 어느 정도 그 절실성을 느낄까? 예를 들어 꽃밭에 가면 꽃의 향기로운 내음에 취해 기분이 좋아지고, 고기 굽는 냄새에는 식욕이 발동되어 허기를 느끼게 된다. 이렇듯 살아가며 보다 풍요로운 생활을 위해서는 후각의 역할이 중요하다는 것은 누구나가 인식하면서도 사람들은 다른 감각에서 느끼는 것과 같은 절실성은 느끼지 않고 지내는 것은 사실이어서 후각은 사람의 감각 중에 가장 자각되지 않고 지내는 감각이라 할 수 있다.

　그러나 아기는 태어나자마자 모자간의 의사소통이라 할 수 있는 첫 교류가 이루어지는 것은 전적으로 후각에 의해 이루어진다. 즉 갓 태어난 아기가 어머니의 젖꼭지를 찾아 젖을 빨게 되는 것은 후각의 냄새 감지로 이루어지는 것

이며 생후 4~6일이 지나면은 자기 어머니의 냄새를 다른 어머니의 것과 구별하게 되는 것이다.

실험 삼아 생후 4일 된 아기에게 자기 어머니의 젖을 듬뿍 묻힌 스펀지와 다른 어머니의 젖을 묻힌 스펀지를 아기의 좌우에 동시에 접근시켰더니 자기 어머니 젖이 묻은 스펀지 쪽으로 고개를 향하는 아기는 10명 6명이었으며 생후 1개월이 되면 완전히 자기 어머니의 젖 냄새를 알아차린다는 것으로 아기들은 어른들보다도 놀랍게 뛰어난 후각 기능을 지닌 것을 알 수 있다. 이렇듯 냄새는 아기의 인생 교류의 첫 신호로 역할 하게 되는 것이다.

이렇듯 후각의 감지 기능은 아기만이 아니라 사람이 되기 전 단계에 있는 정자 때부터 있다는 것이 최근 실험으로 증명되었다. 독일의 루르대학의 한 연구팀의 실험 결과에 의하면 사람의 정자는 꽃의 향기에 반응하여 그 향기 방향으로 헤엄쳐 간다는 것이 입증되었다고 한다. 즉 정자에도 사람의 코안의 후세포(嗅細胞)와 같은 냄새에 대한 센서가 있다는 것을 생각하게 하는 결과로서 실험 팀은 정자가 향기에 어떻게 반응하는가를 알아보기 위해 냄새나는 물질 약 100종류를 사용하여 실험한 결과 정자는 꽃의 향기를 사용하여 만든 향료 물질에 가장 강하게 반응하였다는 것이다. 즉 정자를 용기에다 넣고 정자가 있는 반대쪽에 가느다란 관으로 냄새 물질을 서서히 넣으면 다른 물질에는 정자가 그리 반응하지 않는데 꽃향기 물질 쪽으로는 활발하게 헤엄치며 매우 빠르게 그쪽으로 움직이는 것이 관찰되었다는 것이다. (그림 1)

이 실험 결과로 본다면 태아가 되기 전인 정자 단계에 있어서도 확실히 냄새를 맡을 수 있는 기능이 있으며 사정된 정자가 난자 주변에 집결하는 현상도 그들의 냄새 맡는 기능에 의한 것이 아닌가 하는 것을 정자의 구조를 보면 알 수

▌그림 1: 헤엄치는 정자들의 사진

▌그림 2: 사람정자의 모형도

있을 것 같다. (그림 2) 어쨌든 정자는 수정되기 이전부터 냄새를 맡을 수 있는 기능을 발휘하고 있으며 꽃향기를 감지하는 능력이 있고 그 향기를 좋아해 그 쪽으로 접근해 간다는 것은 모든 이의 상상을 초월하는 사실이다.

이는 마치 정열의 무희 카르멘의 요염한 아름다움도 그녀가 꽂은 붉은 장미나, 절세의 미인 클레오파트라가 애인인 안토니오를 위해 장미꽃을 마루에 깐 것은 마치 그녀들은 정자나 아기뿐만 아이라 남자들은 아름다운 장미와 그 향기에 이끌린다는 것을 알고 있었기 때문인 것같이 생각된다.

아기와 어머니의 냄새 관계를 잘 표현한 그림으로는 오스트리아의 화가 구스타프 클림트(Gustav Klimt, 1862-1918)의 '여자의 세시기'(1905)라는 그림을 들 수 있다. 아기의 출생에서 성장, 결혼, 분만, 노화에 이루는 과정을 표현한 그림인데 탄생한 아기는 어머니의 품에 안겨있는 것으로 표현하였으며, 사람들의 주변에는 빛깔과 모양 그리고 크기가 다른 문양으로 사람들 간의 관계를 표현하였다. (그림 3)

그런데 저자의 눈길을 끄는 것은 어머니의 머리 주변을 감싸고 있는 작은 원

■ 그림 3. 클림트 작: '여자의 세시기'(1905) 로마, 국립현대미술관

형의 흰 꽃무늬는 그 중심에 점이 있어 마치 인체의 표면을 덮고 있는 세포의 핵(核)과 같이 보이는데 이 무늬가 밑으로 흘러내려 아기의 머리를 감돌고는 코앞에까지 도달하고 있다. 이것은 마치 아기가 어머니의 냄새를 맡고 안심하고 잠을 자는 듯이 보여 아기는 어머니의 냄새로 어머니임을 인지하고 인간관

계가 성립되었음을 보여주는 듯한 느낌을 준다. (그림 4)

■ 그림 4: 클림트 작: 그림 2의 부분 확대

눈도 아직 뜨지 못해 보는 것에 익숙지 않은 아기가 어머니의 젖꼭지에서 나는 냄새를 결사적으로 맡고는 젖을 빨아 먹음으로써 자기의 생명을 이어나가는 것으로 보아 아기에게는 무엇보다도 냄새를 맡는 것이 이 세상을 살아가는 데 없어서는 안 되는 제일 소중한 생명 유지의 기능이라 할 수 있다. 그래서 아기는 낳아서 수 일안에 자기 어머니의 가슴 내음을 식별하게 되는 것이다.

이러한 현상은 아기가 어머니 배속 태아기 때부터 어머니 자궁 내의 양수(羊水)를 통해 어머니의 냄새를 감지해 왔기 때문인 것으로 보아 사람의 감각 중에서 제일 먼저 발달하는 것은 후각이 아닌가 생각된다.

클림트의 그림에서 어머니 쪽의 냄새 세포들은 그 빛깔과 모양이 다양해 담황색과 감색, 담청색과 적갈색의 당초무늬, 네모, 꽃의 약식무늬를 한 것은 이때까지 살아오는 동안에 무수히 맡은 냄새의 기억을 지녔기 때문에 보는 것으로 해석하면 모자간의 의사 교류는 코안의 냄새 세포 간의 교감으로 이루어진다는 것으로 해석할 수도 있다.

참고삼아 사람 코가 후각기로서 역할 하는 후점막(嗅粘膜)의 조직상을 보면 사람 코의 후점막에는 그림 5에서 보는바 같이 냄새를 감지하는 안테나

역할을 하는 후세포 C와 이것을 지지하고
있는 지지세포 (支持細胞) B 및 기저세포
(基底細胞) A로 구성되는데 후세포는 그
자체가 신경세포(뉴론, neuron)로 그 수상
돌기(dendrit e)의 첨단에는 기리 4-5마이
크론의 8-10개의 후섬모(嗅纖毛) D를 내
고 있다.

▐ 그림 5 코의 후점막의 조직상: 기저세포 A, 지
지세포 B, 후세포 C, 후섬모 D.

　모든 신경세포는 한번 파괴되면 그걸로
끝이며 다시는 재생되지 않는다. 따라서 눈이나 귀의 신경세포는 한번 망가지
면 다시 회복되지 않지만, 후세포의 신경섬모는 인체의 다른 신경세포와는 달
리 약 30일을 주기로 새로운 섬모로 대치된다. 그것은 마치 산호초에 달라붙은
말미잘처럼 낡은 것은 사라지고 새것이 돋아나는 것과 같은 현상이다. 사람 코
안에는 이러한 기능을 하는 후세포가 좌우 합쳐서 600만 개가 된다.

　그래서 후각은 언제나 추억을 불러일으키며 잠자는 다른 감각을 일깨워 위
험을 경고해 주기도 하고, 교회당에 들어섰을 때는 그 종교적인 열정을 부채
질하여 사람들을 신앙의 세계로 유도 안내하기도 한다. 만일 후각이 기능하지
않는다면 사람들은 메마르게 되고 인간미 없는 외로움의 늪을 벗어나지 못하
게 될 것이다.

　이렇듯 냄새를 맡는다는 것이 생존에 필수적인 건 아니지만 다정다감한 인
간의 끈끈한 정을 느끼게 하는 것으로 보아 예술 감각은 태아시기에서부터 후
점막에서 발달하는 것이 아닌가 하는 추측을 하게 된다.

3
태아와 어머니의 신비한 영감(靈感)교류의 본체

- 태모교류와 예술 감각 탄생의 과정 구명 -

우리의 조상들도 임신한 어머니의 사고나 감정이 태아에 미치는 영향이 매우 중요하다는 것은 알고 있었다. 특히 어머니의 불안이나 공포와 같은 감정과 체험은 태아에게 직접 영향 미치기 때문에 어머니가 임신 중에 삼가야 할 금기사항에 대해서는 상세하게 알고 있었으며 이것이 태교(胎敎)로 발전되었다.

우리 조상들은 태교의 절실 성에 일직이 눈을 떠 동양에서는 가장 먼저 '태교신기(胎敎新記), 칠태도(七胎道) 등을 저술하였다. 이러한 우리나라 전통태교의 근본은 좋은 것을 보고 듣고 느끼며 심성을 곱게 가지고 행동거지를 조심하라는 것이며, 자녀의 기질은 부모에게 달렸음을 강조하는 구구절절이 절실한 이야기들로서 이러한 지침은 현대과학적인 해석과도 일치되는 내용이 많다.

서양에서는 이탈리아 르네상스의 거장인 레오나르도 다 빈치(Leonardo da Vinci 1452-1519)가 자기 수기에 어머니가 태아에 미치는 영향을 자세히 기술하였는데 여기에 그 일부를 소개하면 "하나의 혼이 두 육체를 지배한다. ····어머니가 어떤 소원을 했을 때 그 소원을 품은 것만으로도 배속의 태아는 영향을 받는다. ···· 어머니가 품은 의지, 희망, 공포나 정신적인 고통은 어머니 자신보다도 태아에 영향 미치는 것이 더 커 태아가 사망하는 경우마저 생길 수 있다."와 같이 예리한 관찰을 하고 있다. (그림 1)

이렇게 임신한 어머니의 생각과 태도는 그대로 태아에게 영향 미칠 수 있는 이면에는 태아도 자기의 감각으로 주위의 환경에 반응할 수 있는 기본조건을 구비하기 위해 노력한다는 사실을 과거에는 알지 못했다. 그러나 최근의 연구에 의하면 태아도 임신 7개월 반에서 8개월이 되어 신경회로(回路)가 신생아의 것과 거의 비슷한 정도로 발달 되면 의식이 들기 시작 하기 때문에 어머니로부터의 메시지를 받아들이려고 노력하게 된다는 것이다.

■ 그림 2: 제1형 '이상형' 어머니로 추측되는 모습의 사진 (필자추정)

■ 그림 3: 제4형 '냉담형' 어머니로 추측되는 어머니 모습의 (필자추정)(영국 BBC 드라마 EastEnders의 한 장면)

특히 어머니의 사고나 감정 중에서도 임신에 대한 태도는 태아의 육체적 정신적 발육에 크게 영향 미치며 그러한 영향이 출생 후의 신생아에서도 나타나기 때문에 확인할 수 있다는 것이다.

미국의 정신과 의사 바니(Thomas Verny)의 저술(The secret life of the unborn child 1981)에 의하면 어머니의 임신에 대한 태도 여하에 따라 태아의 발육에 많은 차가 생긴다는 것을 관찰한 보고를 인용 소개하고 있다. 즉 여성의 임신에 대한 정신적 태도를 심리검사를 통해 분석한 결과 4형으로 분류할 수 있었다고 한다.

제1형은 '이상형 어머니'로 이에 속하는 어머니는 의식적 이거나 무의식 적이건 간에 아기 낳기를 원하는 어머니 (그림 2에서 보는 것과 같이 어머니가 임신을 원했을 뿐만 아니라 태아가 무사히 건강하게 출산할 수 있도록 매일 같이 간절히 두 손 모아 기도 드리는)로서 임신도 쉬웠거니와 출산 시에도 고통이 적으며 출생한 아기도 정신적으로나 육체적으로 매우 건강하다는 것이다. (그림 2)

제2형은 '파괴형 어머니'로 제1형의 어머니와는 정반대로 임신에 대해서 부

정적인 태도로 임신을 원치 않았는데 임신이 된 것으로 이러한 어머니에서는 임신 중에 의학적인 중대한 문제가 생길 수 있으며 조산(早産)되고나 낳는다고 해도 저체중의 아기를 낳게 될 확률이 높고 또 정신적으로 불안전한 아기를 낳게 된다는 것이다. (그림 3)

이러한 제1형과 제2형의 어머니를 양극으로 하고 그 중간에 속하는 '형'의 어머니들도 있다는 것이다. 즉 제3형으로는 '양면형(兩面型) 어머니'로 이 형에 속하는 어머니는 남편이나 가족 및 친구 등 주위 사람들은 그녀가 어머니가 되기를 기다리고 있기 때문에 그들 앞에서는 동조하는 태도를 보이지만 내심으로는 아기 낳기를 거부하는 것으로 이에 속하는 어머니의 경우는 출생하는 아기도 어머니와 같이 양면적 가치를 추구하는 행동을 하게 되고 이런 아기들에서는 위장질환이 많아진다는 것이다.

제4형은 '냉담형 어머니'로서 이 형에 속하는 어머니는 대계가 취업 여성 이거나 경제적으로 어려운 환경에 있거나 아니면 아직 어머니가 될 마음의 준비가 되지 않아 아기 낳기를 원치 않으나 심리검사 상으로는 즉 무의식적으로는 임신을 원하고 있는 여성이 이 형에 속하며 이런 형의 어머니의 태아는 어머니로부터 받는 메시지가 희미하고 잡다한 것이 혼합되어 구분하기가 곤란하기 때문에 혼동이 야기된다는 것이다.

이렇게 입으로는 아기를 원치 않는다고 하면서도 속마음으로는 임신을 원하는 것과 같이 모순된 감정을 지닌 어머니의 경우 그 태아는 쌍방에서 메시지를 받기 때문에 정신적인 혼동이 야기 되어 생후에는 감수성이 결핍된 무기력한 어린이가 된다는 것이다.

어머니의 자궁이란 태아로서는 자기의 기대가 모두 모이는 장소이다. 그 속이

따스하고 자애로운 기운이 충만 되어 있으며 태아는 자기가 앞으로 출산 되어 나갈 외부세계도 따스하고 자비로울 것으로 기대하게 된다. 이러한 태아의 느낌이 기반이 되어 신뢰, 자신, 외향성(外向性)이라는 성격의 틀이 짜이게 된다는 것이다. 그렇기 때문에 어머니의 임신에 대한 태도는 태아의 건강과 출생 후의 성격에 많은 영향을 미치게 된다는 것이다.

태아도 어머니로부터 받는 메시지에 반응하는데도 차가 있으며, 대부분 태아가 반응하는 '평균형' 외에 '고반응형(高反應型)'과 '저반응형(低反應型)'의 태아가 있다는 것이다.

이렇게 태아의 '반응형'을 결정하는 것은 태아의 심박 수(心拍數)를 기준으로 하게 되는데 심박 수는 어떤 행동에 대해 나타내는 태아의 반응이 그대로 나타나기 때문에 이를 기준 한다는 것이다. 예를 들어 스트레스나 공포에 대해 태아가 어떻게 반응하는 가를 알아보기 위해 임신부 가까이에서 커다란 소리를 내면 태아의 심박 수가 달라지는데 이때 태아의 반응에 따라 차가 생겨 '고 반응형'과 '저 반응형'을 구분할 수 있으며 동시에 이러한 반응양상은 태아의 미래의 성격도 나타내는 경향을 띠게 된다는 것이다.

'저 반응형' 태아의 경우는 외부에서 어떤 소리가 일어나도 관계치 않고 심박 수는 그대로 일정한 상태를 유지하는 것으로 보아 외부의 상황에 의해 태아는 아무런 불안을 느끼지 않는다는 것이며 이런 태아는 어머니의 메시지에 대해서도 무감각하며 출생 후 시일이 경과 되어 10대가 되었을 때도 어떤 예기치 못한 상황이 벌어져도 마치 식물인간같이 아무런 반응을 나타내지 않는다는 것이다. (그림 4)

이것과는 정반대로 '고 반응형'의 태아는 외부의 소리에 민감하여 과잉반응

▌▌ 그림 4: '저반응형'으로 추측되는 태 ▌▌ 그림 5: '고반응형'으로 추측되는 태아모습의
아모습의 사진 (필자 추측선정)　　　　사진 (필자 추측선정)

을 보이며 이런 태아는 10대가 되었을 때 정서적으로 안정된 사람이 된다는 것
이다. (그림 5)

　이러한 두 '반응형'의 차는 그들의 인식 방법이나 사고방식에도 상이한 반응
을 보인다는 것으로, 예를 들어 '고 반응형'은 성장한 후에 그림을 감상시켰을
때 그림 내용이 정서적이고 창조적이라는 해석을 할 뿐만 아니라 그림 속 인물
에 대해서도 어떤 생각(행복감 또는 슬픔 등)을 하고 있다는 것을 자기가 느끼
는 대로 자유롭게 표현한다는 것이다.

　이에 비해서 '저 반응형'의 경우는 매우 구체적인 표현을 하는 경향으로 즉 눈
앞에 보이는 사실에 대해서는 구체적으로 표현하지만, 상상력이나 직관력(直
觀力)을 동원한 표현은 전혀 하지 못한다는 것이다.

　이렇듯 태내에서의 어머니와 태아의 교감을 신기하다 해서 옛사람들은 이
를 영적교감(靈的交感 spiritual communication)이라 하였는데 그 정체는 바
로 어머니의 임신에 대한 정신적인 태도와 태아의 감수성과 관계된다는 것을
알 수 있다. 특히 예술가들에 있어서는 그러한 사실이 두드러지게 나타나게 된
다는 것이다.

4
3대 거장의 모자 관계와 그 작품의 공통성 경향

- 그립던 모성애가 탄생시킨 명작 ① -

어머니들이 지닌 자기의 어떤 희생이라도 무릅쓰는 자식 사랑의 마음은 인간의 가장 숭고한 마음으로 인류의 자랑이라 할 수 있다. 이렇게 어머니가 자식 사랑에 열중하게 되는 것은 어머니와 태아의 태모교감(胎母交感)이 이루어지기 때문이라는 것은 이미 전항에 설명하였고 이렇게 태모교감으로 태아에 감각이 생기게 된다는 것을 예술가들의 작품을 통해서 이해할 수 있기 때문에 그 예를 이탈리아 르네상스 미술의 3대 거장인 레오나르도 다 빈치(Leonardo da Vinci 1452-1519), 미켈란젤로(Buonarrori Michelange lo 1475-1565), 라파엘로(Sanzio Raffaello 1483 - 1520) 등의 공통된 인생 할로와 그들의 작품을 통해서 알아보기로 한다.

이들 3대 거장은 그들의 인생의 출발에서 일직이 맛보게 된 어머니와의 한스러운 이별에 대한 아쉬움과 불만을 세 거장 모두가 '성모자상'이라는 주제의 작품을 통해 잠재적으로 현출시키고 있다. 그래서 그들의 출생과 어머니와의 이별 및 그로 인한 작품의 공통성 경향을 살펴보기로 한다.

세 화가는 그 모자 관계가 이상하다 할 정도로 공통된 관계를 지니고 있었다. 즉 이들은 출생과 동시에 어머니와 생이별을 하거나 또는 조실모(早失母) 하는 등의 불가사의하다 할 정도의 공통점이 있었다.

즉 레오나르도 다 빈치는 1452년에 피렌체 근교의 빈치마을에서 아버지 세르 피에로(Ser Piero), 어머니 카타리나(Catarina)사이에서 출생하였다. 당시 아버지는 25세로서 공중인이었으며, 어머니는 22세로서 농군의 딸(노예라는 설도 있음)이었기 때문에 즉 신분의 차이로 두 사람은 결혼할 수 없게 되자 그의 아버지는 16세의 아르비엘라 라는 다른 여자와 결혼하였다. 그러자 그의 어머니도 아들 다 빈치를 낳고는 다른 남성과 결혼하여 결국 다 빈치는 생후 곧 어머니와 생이별을 하게 되어 계모와 할아버지에 의해 자라게 되었다. 이러한 가정환경 속에서 자란 그는 미술가가 되고 나서 그의 작품에서는 어머니 애정의 그리움을 표현한 그림을 찾아볼 수 있는데 그것이 바로 '성모자상'이다.

다 빈치는 여러 장의 성모자상을 그렸다. 그중에서 특이한 것은 아기에게 젖을 먹이는 '리타의 성모' (1490-91)이라는 작품이다. 그 당시로써는 여성 특히 마리아가 유방을 노출한 그림이란 상상도 할 수 없었던 시대에 그는 과감하게 유방을 노출하고 젖을 먹이는 성모상을 그려 비난의 대상이 되었다. 이러한 모험을 무릅쓴 이면에는 자기 어머니 애정의 그리움과 생이별을 슬퍼하며 분노하는 의미가 함축되어 있는 것이 아닌가 생각된다. (그림 1)

마리아는 아기에게 눈길을 주고 있으나 아기는 젖을 빨면서도 어머니와 눈 맞춤을 하지 않고 딴 곳을 보고 있다. 대부분의 젖을 먹이는 모자상의 경우 아기는 어머니와 눈 맞춤을 하는 것인데 이 그림에서는 눈 맞춤을 하지 않고 있다. 또한 마리아는 슬픔에 잠긴 냉정한 표정이며 아기도 딴 곳을 보면서도 눈에는 힘을 주어 어머니와의 생이별을 분노하는 듯하며 어떤 난관도 헤쳐나갈 수 있음을 시사하는 듯하다. 이것은 마치 자기의 어머니와의 스토리를 성모자상을 빌려서 형상화한 것이 아닌가 싶기도 하다.

▌그림 1. 레오나르도 다 빈치 작: '리타의 성모'(1490-91) 상트페테르부르크, 에르미타주 미술관

또 다른 르네상스의 거장 미켈란젤로는 1474년 3월 피렌체 근교의 작은 마을인 카프레세에서 태어났다. 당시 그의 아버지는 이 도시의 치안판사를 역임하고 있었으며 솔직하고 소심하면서도 자존심이 강한 전형적인 관리이었다. 어머니는 갓 낳은 미켈란젤로를 곧 동리에 있는 석공(石工) 집에 보내 그 부인을 유모로 젖을 먹고 자라게 하였는데 왜 유모에게 보내야 했는지에 대해서는 아무런 기록이 남아있는 것이 없다. 그러다가 미켈란젤로가 6세 되던 해에 어머니는 세상을 떠났다.

|| 그림 2. 미켈란젤로 작: '피티의 성모자' 부각 (1503-04)피렌체, 국립 바르젤로 미술관

이렇듯 어머니와 생이별로 어머니의 애정을 모르고 자란 미켈란젤로도 미술가가 되고 나서 그는 어머니 애정의 그리움을 자기 작품의 어딘가에 표현하였는데 그 작품이 다 빈치와 마찬가지로 '성모자상' 이다.

그의 작품 '피티의 성모자' (1503-04) 부각(浮刻)은 이때까지 보아온 성모자상과는 그 구도가 전혀 다른 작품이다. 성모의 얼굴은 결코 만족하거나 자신이 있는 표정은 조금도 찾아볼 수 없고 무엇인가에 쫓기는 듯 불안한 모습이다. 어머니와 아기 사이에 기왓장 모양의 단단한 책이 놓여있고 아기는 그 위에 팔베개를 하고 실망한 듯한 표정이나 미소를 지어 보이고 있어 역시 자기의 어머니와의 관계를 표현한 것으로 보인다. (그림 2)

이탈리아 르네상스의 또 한 명의 거장 라파엘로는 화가이었던 아버지 지오반니 산티와 어머니 마리아 치알라 사이에서 1483년 3월에 태어났다. 그가 8세 때, 어머니가 사망하고 이어 12세가 되기도 전에 그의 부친도 세상을 떠나 조실부모(早失父母)한 셈이다.

라파엘로는 르네상스 화가 가운데 많은 여성을 모델로 그림을 그린 화가로 유명하다. 여자 초상화만 무려 40여 장을 그렸는데 그렇게 많은 여인의 초상화를 그리게 된 것은 어려서 사별한 어머니가 그리워 어딘가 어머니를 닮은 듯한 여인만 보면 서슴지 않고 그림으로 옮기곤 했다는 것이다.

그러한 사연의 그림 중에서 '라 포르나리나'(1520)라는 작품은 여러 면으로 화제가 되곤 하는데 그 주제 '라 포르나리나'라는 것은 이탈리아어로 '빵집 딸'이라는 뜻이며 그 모델의 본명은 마르게리타 루티(Margherita Luti)이다. 그런데 화가는 그 모델의 본명을 제목으로 하지 않고 '빵집 딸'이라는 주제를 붙인 것인가에는 상당한 이유가 있으며 화가는 어떻게 해서 그녀를 모델로 그렇게 많은 그림을 그렸는가가 궁금해진다.

그녀의 집은 교황청 근처에서 빵집을 하고 있었는데 어느 날 라파엘로가 교황청으로 등청하다가 우연히 빵집 마당의 샘물에서 발을 씻고 있는 마르게리타를 발견하는 순간 그녀가 자기가 어려서 보았던 어머니의 모습과 닮았다는 것을 느끼고는 가던 길을 멈추고 숨어서 그녀를 한참 동안 바라보는 가운데 그녀는 자기 그림의 모델로 가장 이상적인 모습이라 단정하고 마음을 완전히 굳혔다는 것이다.

즉 자기가 회상하건 했던 자기 어머니의 얼굴과 너무나 닮았기 때문에 그것을 한눈에 알아보았던 것이 아닌가 생각된다. 남녀 간의 만남에서 '첫눈에 반했

다'라는 이야기가 있다. 그것
은 자기의 이상형으로 오랫
동안 생각해왔던 사람을 만
났을 때 나타나는 현상이다.

노력 끝에 마르게리타를 자
기 모델로 하는 데 성공하였
다. 그리고는 그녀를 모델로
마치 샘에서 물이 샘솟듯이
많은 그림을 그렸는데 그 가
운데 하나가 '라 포르나리나'
이다. (그림 3)

마르게리타를 향한 라파엘
로의 따뜻한 시선은 그가 그
리는 그림에 얼마만큼의 영
향을 미쳤는가는 마르게리타

❚ 그림 3. 라파엘로 작: '라 포르나리나'(1520) 로마, 바르베리니 궁
미술관

를 모델로 한 '의자의 성모'(1516)라는 그림에서는 그전에는 볼 수 없었던 마돈
나로서의 어질고 관용성이 넘치는 표정을 볼 수 있다. 그래서 대중적인 사랑을
많이 받는 그림이 되었는데, 이 작품은 화폭이 원형인 독특한 형태의 그림으로
서 이 그림의 마리아가 마르게리타라는 것은 '라 포르나리나'의 그림과 마찬가
지로 모델이 터번을 쓰고 있으며 더욱 확고한 것은 그 그윽한 눈길이다. (그림 4)

다 빈치와 미켈란젤로는 성모자상의 그림을 이용해 자기들의 어머니와의 생
이별에 대한 불만을 암암리에 표현하였으며 라파엘로는 마리아의 얼굴에 자기

▌▌그림 4. 라파엘로 작: '의자의 성모자상' (1513) 피렌체, 피티 미술관

어머니의 얼굴을 닮은 여인의 얼굴로 표현해 어머니의 그리움을 표현하였는데 그러한 그림들 이 전시한 것들 외에도 여러 장 찾아볼 수 있다.

이들은 어려서 또는 생후 바로 어머니와 애석하고 한스러운 이별을 하였기 때문에 다정한 모성애를 충분히 경험하지 못했지만, 태내에서의 태모 교감이라는 신기한 영적 교감으로 일어나는 모성애를 기억하고 있었기 때문에 가능했던 것으로 생각된다.

5
어머니의 모습을 잠입(潛入)시킨 사모(思母) 작품

- 그립던 모성애가 탄생시킨 명작 ② -

이탈리아 르네상스 미술의 세 거장이 일찍이 경험하게 된 어머니와의 한스러운 이별로 인해 어머니에 대한 그리움과 아쉬움을 표현한 사모 작품들이 있다. 따라서 그들의 사모 작품이 어떤 특징이 있으며 어떤 공통성이 있는가를 살펴보기로 한다.

거장 레오나르도 다 빈치가 사망할 때까지 옆에다 간직하였던 자기의 작품은 '모나리자' (1504-08), '성 안나와 성모자' (1502-13 추정), 그리고 '성 요한' (1513-16)의 3점이었다고 한다.

이 그림들의 주인공은 모두가 까닭 모를 미묘한 미소를 짓고 있는 것이 특징이라는 것에 주목할 필요가 있다. 즉 그림 3점의 주인공들의 얼굴에는 '모나리자'에서 보는 것과 같은 미소를 지우고 있는 것으로 표현되었는데 그것은 다 빈치가 자기 어머니의 모습을 잠재적으로 표현하기 위한 것이었다는 것으로 그렇기 때문에 죽을 때까지 자기의 옆에다 간직하고 있었던 것이라고 해석하는 이도 있다.

그러한 그림 중의 하나인 '성 안나와 성모자' (1510 추정)라는 작품을 보면 그림의 맨 뒤에 자애로운 표정의 미소를 짓고 있는 여인은 성 안나로 마리아의 어머니이다. 성 안나는 장성한 딸 그것도 아이를 낳은 딸을 자기의 무릎 위에

▌그림 1. 레오나르도 다 빈치 작: '성 안나와 성모자' (1502-13추정) 파리, 루브르박물관

올려놓고 있다.

일반의 상식으로 볼 때 애를 낳아 어머니가 된 딸을 할머니가 자기 무릎에 올려놓는 일이란 좀처럼 생각할 수 없다. 아기 예수가 양을 잡으려고 어머니의 무릎에서 벗어나고 있으며 마리아는 그녀 어머니의 무릎에서 일어서 예수의 행위를 막으려 하고 있다. 양은 예수의 수난을 상징하는 희생의 동물이기 때문에 이를 막으려는 장면이다. 마리아는 자기로부터 떨어져 나가는 아기 예수를 슬픈 모습으로 놓아주고 있다. 두 대(代)에 거친 모성애를 표현하고 있다. 이 그림에도 자기와 자기를 낳은 어머니는 생이별하였는데 그 어머니와 할머니는 생이별하지 않은 것을 표현하기 위해 그림에 성 안나를 도입하였으며 자기와 어머니의 생이별에 대한 불만을 표현한 것이 아닌가 생각된다. (그림 1)

다 빈치의 유명한 '모나리자 Mona Lisa' (1504-08)라는 그림의 주인공 모나리자는 지오콘도(Francesco dil Giocondo)의 세 번째 후처로 출가하여 그녀가 낳은 어린애가 죽었기 때문에 실의에 잠겨 있었다. 그렇기 때문에 검은 상복을 입고 있었으며 '눈은 약간 긴장한 듯이 보이나 마치 실물처럼 윤기가 있어

빛이 난다, 속눈썹은 피부에서 솟아난 듯이 섬세하기 비길 데 없이 표현되었다. 아름다운 코와 부드럽고 알맞게 다문 장밋빛 입술의 묘사는 미소 짓는 것인지 화난 것인지가 애매한 표정으로 이 까닭 모를 미소가 이 그림의 주가를 높이는 데 결정적인 역할을 하고 있다. (그림 2)

그런데 이 그림을 본 후 이와 관련된 사항을 정신분석의사 프로이드(Sigmund Freud)박사는 '다 빈치의 유년 시절의 기억' (1910) 이라는 논문을 발표하였는데 그것은 다 빈치의 수기 중에 아주 어렸을 때의 기억에 그가 요람에 누워 있는데 수리 한 마리가 나라와 꼬리로 입을 벌리고는 입술을 여러 번 쪼았다고 한 대목에 주목하였다.

▌그림 2. 레오나르도 다 빈치 작: '모나리자' (1503-06) 파리, 루브르 박물관

프로이드는 '이 기억은 단순한 것이 아니라 구강성교(口腔性交, feratio)에 대한 환상이 기억과 자리를 바꾼 것이다.' 라하고, 어려서는 어머니의 젖꼭지를 빨던 것에서 느꼈던 쾌감을 연상하는 것으로, 나이가 들면서 다른 형태로 자리바꿈하고는 반복하기를 원하는 데서 비롯된 것이라고 지적하였다.

즉 프로이드는 '소년은 어머니가 현재는 없기 때문에 어머니에 대한 사랑을 억누르고, 어머니의 자리에 자기의 어렸을 때의 모습을 갖다 놓아 대치하고는 자기 자신과 어머니를 동일시하게 되고, 그리고는 자신을 모델로 해서 자기와 닮은 사람을 새로운 사랑의 대상으로 찾으며 이렇게 해서 그는 동성애자가 된 것이다.'라고 하였다.

▌그림 3. 릴리언, 라우렌스 슈바르츠 작: '모나 레오' (1986) 컴퓨터 합성

프로이드는 '이러한 어머니에 대한 그리움의 소용돌이 때문에 '모나리자'의 알 듯 모를 듯한 수수께끼 같은 미소에는 자기가 동성애자가 된 것은 어머니를 그리다 되었다는 것에 대한 수용과 거부의 표현으로, 해석하기에 따라서는 나름의 해석을 내릴 수 있는 많은 의미가 내포되어 있다.'고 하였다.

이에 힌트를 얻은 사진작가 릴리언과 라우렌스 슈바르츠는 컴퓨터로 '모나리자'와 '레오나르도 다 빈치'의 초상화를 합성하여 보았더니 그 얼굴의 치수가 꼭 들어맞아 이를 '모나 레오' (1986)이라는 이름을 붙였다 하며 프로이드의 주장을 뒷받침하였다. (그림 3)

그가 지니고 있던 세 번째 작품인 '세례자 요한'은 다 빈치의 마지막 작품으로 세례자 요한은 아름다운 젊은이의 상으로 표현하였는데 세 작품 중 그 미소가 가장 확실하게 표현된 그림이다. 아마도 이 그림은 다 빈치의 젊은 날의 자화상인지도 모른다. 자기 인생의 꿈, 이상으로 하였던 행복을 실현할 수 있는 가정을

가질 수는 없었지만 이를 위해 평생을 노력한 것을 회상하는 의미에서 남긴 작품인듯싶다. (그림 4)

다 빈치는 인간 사회의 미래를 확실하게 보고 여러 분야에 아직도 도움이 되는 갖가지의 교훈을 남겼다. 그러나 다 빈치 인생의 정말로의 꿈은 어머니의 애정이 가득 한 평범한 가정에서 마음 편안한 삶을 원했던 것 같다. 아무리 시대를 초월한 천재라 할지라도 그의 몸에는 뜨거운 피가 흐르고 지난날을 회상하면 의미 있는 따스함이 넘치는 미소, 즉 만능표정으로서의 미소가 인간 최고의 예술작품이라는 것을 우리에게 시사한 것이 아닌가 싶다.

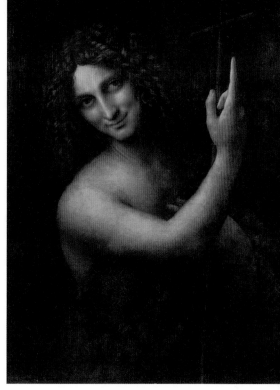

‖ 그림 4. 레오나르도 다 빈치 작: '세례자 요한' (1513-16) 파리, 루브르 박물관

미켈란젤로의 조각 작품 '피에타' (1448-1500)는 마리아가 죽은 아들 예수를 무릎에 안고 경건함과 측은한 동정의 눈으로 내려다보는 대리석 조각상이다. 예수의 죽음과 관련해서 피에타라는 주제로 그린 그림이나 조각 작품들도 많다. 피에타란 영어의 경건 piety와 측은함 pity의 뜻을 내포한 이탈리아어로써 기독교의 근간을 떠받치는 두 개의 주춧돌로 손꼽히는 용어이다. 그러나 미술

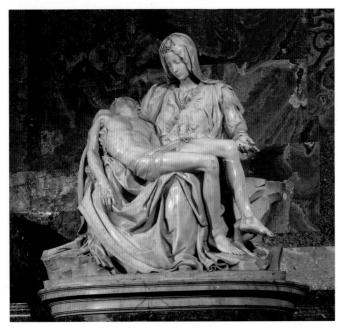

에서 말하는 피에타는 의미가 조금 다르다 즉 죽은 예수의 시신을 앞에 눕혀
놓거나 품에 안은 경배화의 한 유형을 가리키는 것이다. (그림 5)

숨진 크리스트를 완전무결한 원근법으로 표현했고 그 골격, 근육, 혈관, 관절,
팔의 위치, 무릎, 엉덩이 등 모두가 기적의 소산이라 아니할 수 없을 정도로 정
결하게 조각되었다. 볼품없는 바윗덩어리를 오직 예술가의 손에 의해 그것도
단시일 내에 마치 신과도 같이 이처럼 기적적인 작품을 만들어 낼 수 있었는데
그것은 예술 작품에 예술가의 개인적인 성장 배경 즉 어려서 어머니와 생이별
하고 그 어머니에 대한 측은한 사랑, 그리고 자식에 대한 어머니의 무조건 사

랑이 한 덩어리의 대리석에 혼신을 다해 얻은 영감과 재능이 표출되어 이런 걸작이 탄생되었다고 보여 진다.

그 많은 그의 작품 중에서 이 조각 작품만이 미켈란젤로가 자기 이름을 새겨 넣은 유일한 작품인데 그가 자기 이름을 새겨 넣기로 한 것은 누구나 이 작품을 보면 마리아가 죽은 아들 예수를 무릎에 올려놓고 슬픔에 잠겨있는 장면이라는 것을 한눈에 알 수 있다. 그러나 이러한 어머니의 사랑이 미켈란젤로도 절실히 그리웠다는 것을 표현하기 위해 자기의 이름을 성모 마리아가 두른 띠에 새겨 넣었으며 그렇기 때문에 자기의 혼신의 노력을 다하여 만든 작품이며 그로서도 애착이 간다는 것을 표현하기 위해서 였다는 설과 또 다른 설은 어느 날 이 작품이 안치된 방에 관중들이 들어와 이 작품을 격찬하였다. 그중 한 사람이 다른 이에게 누구의 작품이냐고 물었더니, 우리말로는 곱사등이(Cristofano Solari)의 작품이라고 했다는 것. 이에 불쾌감을 느낀 미켈란젤로는 마리아가 두른 띠에 자기 이름을 새겨 넣어 자기의 작품임을 표시하였다는 설도 있다. 그러나 많은 사람은 앞의 설을 믿고 싶어 한다.

또 다른 거장 라파엘로가 그린 그림은 많지만 '라 포르나리나'(1520)라는 그림은 전술한 바와 같이 여러모로 화제가 되고 있다. 그림의 주인공은 화가의 어머니 모습을 많이 닮은 데서 자기 그림의 모델로 가장 이상적인 모습이라고 발탁하였으며, 결국 화가와 모델의 관계는 어느새 사랑하는 사이로 변해 열렬한 사랑에 빠지게 되었다.

그러나 그녀와는 결혼할 수가 없었다. 그 이유는 교황청의 궁정화가라는 신분이었기 때문에 하급 시민의 딸과는 결혼이 허락되지 않기 때문이었다. 그

▌ 그림 6. 라파엘로 작: '라 돈나 벨라타'(1514-1516) 피렌체, 피티 미술관

래서 그린 것이 '라 돈나 벨라타' (1514-16)라는 그림이다. 물론 그 모델은 마르게리타이다. 모델에 고급 옷을 입히고 베일을 쓰게 해서 정숙한 아름다움으로 결혼식을 올리는 양갓집 규수로 둔갑시킨 것이다. 실제 결혼은 하지 못할망정 그림으로나마 신부로 둔갑시킨 것이다. 그런데 이 그림의 모델은 마르게리타를 닮기는 하였으나 꼭 같은 모습은 아니다. 그것은 마르게리타를 지체 높은 신부로 둔갑시키면서 그 얼굴에 자기 어머니의 고상한 모습을 혼합하였기 때문이라는 것이다. (그림 6)

이렇듯 라파엘로와 마르게리타는 화가와 모델이라는 사이에서 사랑하는 부부 사이로 변했으며 그것도 라파엘로가 사망할 때까지 12년간을 동거하여 많은 일화를 남겼다.

6
동성애로 변하게 된 그립던 모성애

- 그립던 모성애가 탄생시킨 명작 ③-

　이탈리아 르네상스 미술의 세 거장은 모두가 어머니와의 이른 이별로 인해 어머니를 그리다가 마침내 다빈치와 미켈란젤로는 동성애자가 되었으며 라파엘로는 어머니의 모습을 닮은 여인과 만나 그녀를 자기 모델로 삼았고 후에는 그녀를 너무나 사랑하다가 마침내는 쾌락발열(快樂發熱)로 인해 생명마저 잃게 된다.

　그러면서 이들 세 거장이 남긴 사모(思母)로 인한 동성애와 어머니 모습을 닮은 갈녀(渴女)에 대한 미술 작품들이 있어 그 작품들에는 어떤 공통성이 있는가를 살펴보기로 한다.

　다 빈치의 작품 '성 요한' (1513-16)은 그가 화가로서의 일을 포기하고 해부학이나 지질학 등 과학적인 일에 몰두하였을 때에 그린 것으로서 그림으로는 마지막 작품이다. 성 요한의 얼굴에는 어느 의미에서는 성적 의미를 내포한 이상한 미소를 담고 있는데 이 미소를 통해 베일에 싸인 다 빈치의 성적 모호함을 가장 선명하게 드러낸 작품이라는 평을 받기도 하는 그림이다. (그림 1)

　다른 화가들은 복음서에 나오는 대로 성 요한은 거친 광야에서 낙타 털옷을 입고 허리에 가죽 띠를 메고 메뚜기와 들꽃을 먹으면서 살아온 고행자의 풍모로 표현하는 것이 통례인 것과는 너무나 대조적이다.

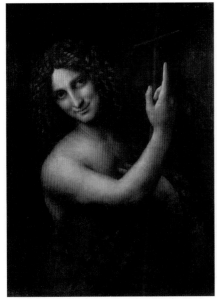

┃┃그림 1. 다 빈치 작: '성 요한' (1513-16) 파리, 루브르 박물관 ┃┃그림 2. 다 빈치 작: '바커스' (1513-16) 파리, 루브르 박물관

다 빈치는 '성 요한'을 그린 때와 같은 시기에 '바커스' (1513-16)라는 작품을 내놓았다. 이 '바커스' 상은 '성 요한'의 모습과 유사한데 바커스라는 것을 나타내기 위해 포도 넝쿨, 범 가죽, 지팡이 등이 등장하고 있다. (그림 2)

아는 바와 같이 바커스는 그리스신화의 제우스와 세멜레 사이에 태어난 사생아로 제우스의 본처 헤라에 의해 추방돼 이곳저곳 돌아다니다가 포도재배에 성공하여 술의 신이 되었다. 화가가 왜 바커스를 작품화하였는가에 대해서는 단순히 신화에 나오는 것이기에 작품화하였다기보다는 바커스가 사생아로 태어나 제우스의 본처에 의해서 추방되어 어머니와 생이별을 하였다는 사실은

자기와 같은 입장이었기 때문이 아닌가 생각하게 한다. 왜냐하면 뒤에 나오는 미켈란젤로도 바커스를 그렸다.

다 빈치는 1476년 초, 스물네 살 때 익명에 의한 투고로 동성애자로 몰려 기소되었는데 이것이 살타렐리 사건이다. 당시 같은 공방(工房)에서 일하던 야코포 살타렐리라는 금세공 도예공과 남색을 벌인 것으로 기소되었다. 첫 법정 심리는 1476년 4월 9일에 열렸으며 결국은 증거불충분으로 다 빈치는 풀려날 수 있었다. 그러나 이 사건 해결의 배경에는 메디치 가문의 압력이 있었다는 것이 전해지기도 한다.

이 사건 외에도 다 빈치가 남색을 즐겼다는 전언은 많으며 또 그는 여자를 사랑한 적이 없고 여자를 친구로 둔 적도 없었다. 오히려 그는 잘생긴 젊은 사내들과 어울렸고 그가 남자 누드를 많이 그렸으므로 그들이 단지 모델이었는지 아니면 동성애 상대들이었는지 알 수 없다.

그런데 다 빈치만이 아니라 미켈란젤로도 '바커스'(1496-47)라는 조각을 만들었다. 미켈란젤로의 '바커스'라는 조각 작품은 몸을 제대로 가누기 힘들 정도로 술에 취한 상태로 사지는 흐느적거리며 눈동자도 초점을 잃었다. 몽롱한 눈빛의 바커스가 비틀거리며 서 있는데 귀여운 사티로스가 기쁨으로 대하고 있다. 왜냐하면, 취한 틈을 타 그의 부대에서 포도송이를 몰래 훔쳤기 때문이다. (그림 3)

■ 그림 3. 미켈란젤로 작: '바커스' 대리석(1496-97) 피렌체, 국립 바르젤로미술관

미켈란젤로는 90세가 넘는 생애 동안에 참으로 위대한 걸작을 많이 남겼지만, 남자를 사랑한 화가의 성적 취향은 그의 여러 작품에서 찾아볼 수 있다. 즉 남자의 육체는 그를 매혹시켰으며 심지어 그는 여성들조차도 남자의 몸을 하고 있는 것처럼 우람하게 표현할 것이 많다.

당대에 쓰여진 기록들은 미켈란젤로는 내성적이고 말수가 적었으며 화를 잘 냈다고 한다. 그러면서도 그는 젊은 남성에 매혹되건 했다는 것이다.

미켈란젤로의 걸작의 하나인 '죽어가는 노예' (1513-16)에 대하여 미술 평론가들은 노예라면 자유를 잃은 인간의 영혼, 욕망의 덫에 걸려 몸부림치는 죄 많은 인간의 영혼을 상징하는 것으로 해석하고 있다. 그러나 작품의 분위기는 고전적 해석이 무색할 만큼 자극적이며 에로틱하다.

지상의 감옥에 갇힌 인간의 영혼이 고통받으며 죽어간다는 다분히 윤리적이며 도덕적인 교훈과는 어울리지 않는다. 특히 눈을 지그시 감고 육체를 관객에게 눈요기시키고 있는 노예의 몸짓이 그러하다. 자신을 전혀 방어하지 않고 의지와 힘 그리고 용기 등 남성적 강인함을 벗어버린 연약하고 부드러운 남성, 그러면서 수줍은 듯 자신의 아름다운 몸을 관객의 눈길에 내맡긴다. 즉 한 손은 셔츠를 걷어 올리고 다리는 수줍게 오므린 채 황홀한 표정을 짓는 노예는 분명 성적 오르가슴에 도달한 것이라고 생각되는 몸짓을 하고 있다. (그림 4)

▌ 그림 4. 미켈란젤로 작: '죽어가는 노예' 대리석(1513-16) 파리, 루브르박물관

미켈란젤로는 이렇듯 남성의 건강미에 여성적 관능미를 결합한 작품을 연달아 제작하였는데 그것은 그가 동성애자였기 때문이라는 평가이다.

그것을 거슬러 올라가면 프로이드 박사의 말대로 어려서 어머니와 생이별하고 어머니를 그리는 마음에서 우러나 동성애를 하게 된 것으로 생각된다.

1532년 그가 57살 때 토마스 드 카발리에리라는 멋진 젊은 귀족을 만나 평생 그에 몰두하였다. 수많은 사랑의 소네트를 써 보냈다. 즉 미켈란젤로는 카발리에리를 흠모하는 연상의 역할을 하고 카발리에리는 사랑받는 젊은이의 역할을 한 플라토닉한 관계였던 것으로 보인다. 그럼에도 그들의 우정은 32년 동안 지속되었고 화가는 그가 흠모하던 젊은이의 팔에 안겨 숨을 거두었다고 한다.

세 거장의 한 사람인 라파엘로에 대해서는 전술한 바와 같이 라파엘로와 마르게리타(일명, 포르나리나)는 화가와 모델이라는 사이에서 사랑하는 부부 사이로 변했으며 그것도 라파엘로가 사망할 때까지 12년간을 동거하여 많은 일화를 남겼다. 당시의 유명한 미술 평론가 바자리는 이러한 사실을 상세하게 기록으로 남겼다.

그런데 후세 화가인 앵그르(Jean Auguste Dominique Ingres 1780-1867)는 바자리의 글에 감명을 받아 라파엘로의 탄생에서 죽음에 이루기까지 그 생애를 연작으로 그렸으며 그중의 하나가 '라파엘로와 포르나리나'(1814)라는 그림이다. (그림 5)

라파엘로가 마르게리타를 모델로 '라 포르나리나'라는 그림을 그리다가 잠시 쉬는 틈을 타 그녀를 포옹하고 있다. 왜 이런 그림을 그렸는가 하면, 바자리는 라파엘로의 죽음에 대해서 너무 지나친 여인과의 육체적 쾌락에 빠져 쾌락발열(快樂發熱)로 37세의 젊은 나이에 사망하였다고 하였다.

■ 그림 5. 앵그르 작: '라파엘로와 포르나리나'(1814) 매사추세츠 캠브리지, 포그 미술관

그러면서 덧붙이기를 라파엘로는 작업하다가도 없어지면 여인과 만나곤 했으며 돌아와서는 피곤해서 일을 못 하고 쉬곤 했다는 것이다. 결국 라파엘로는 마르게리타의 평인으로서는 느낄 수 없는 매혹에 스스로 몸을 던져 목숨까지 바쳤다. 즉 이른바 어머니와 닮은 여인의 실체에 한눈에 반해서 그녀를 너무나 사랑하다가 마침내는 갈녀증(渴女症, Gynecomania)에 걸려 마침내는 복상사한 것이다.

라파엘로는 바티칸 교황의 방에 '아테네 학당'(1510-11)이라는 유명한 프레스코 화를 그렸다. 외관상 그림의 시대적 배경은 고대 아테네로 기원전 5세기 말의 플라톤 학당이지만 라파엘로는 이성(理性)에 의한 진리 추구를 찬양한 이 작품에서 고대 철학자, 현자, 학자들 사이에 당대의 인물들을 섞어 그렸다. (그림 6)

인물들의 맨 윗줄 중심에는 서양 철학의 아버지 플라톤과 아리스토텔레스를 중심에 그렸는데 좌측에는 형이상학(形而上學)을 대표하는 플라톤의 손가락이 하늘을 향하고 있는 것으로 그가 정신세계를 추구한 것을 의미하였으며, 우측에는 형이하학(形而下學)을 대표하는 아리스토텔레스의 손이 땅을 향하

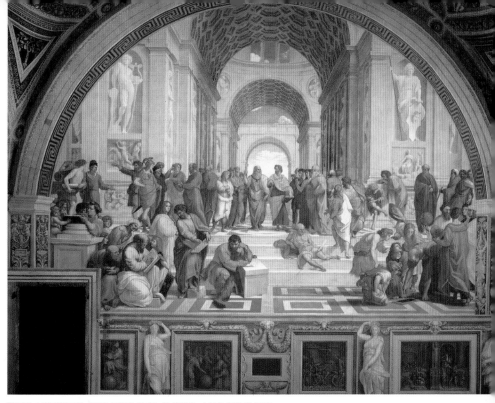

▌ 그림 6. 라파엘로 작: '아테네 학당' (1510-11) 바티칸, 스탄차 델라세냐투라

고 있는 것으로 과학을 추구한 것을 의미하였다. 이 두 철학자를 중심으로 펼쳐진 심원한 공간 속에 인물들이 이리저리 배치되어 있다. 그런데 화가는 플라톤의 얼굴을 다 빈치의 얼굴로 표현하였으며, (그림 7) 또 계단 앞쪽에 구부정하게 앉아 사색에 잠긴 인물은 그리스의 철학자 헤라클레이토스인데 그의 얼굴과 체구 모양으로 미켈란젤로를 표현하였고, (그림 8) 이 그림의 맨 오른쪽 가장자리 끝부분에 갈색 모자를 쓰고 하얀 망토를 들르고 있는 사람이 바로 라파엘로 자신이며 그 바로 좌측 옆에 흰 모자와 윗도리를 입고 있는 사람이 화가 소도마(Sodoma 1477-1549)이다. (그림 9)

▌그림 7: 그림 6의 부분 확대, 플라톤 (다 빈치)과 아리스토텔레스 ▌그림 8: 그림 6의 부분 확대, 헤라 클레이토스(미켈란젤로) ▌그림 9: 그림 6의 부분 확대, 라파엘로 와 소도마

즉 이 그림은 지식이란 과거로부터 전해 내려오면서 학자들 간에 토론과 논쟁을 반복하는 가운데 발전되어 왔음을 표현한 것이다. 이 작품에서 진리를 추구한 고대의 영웅들은 철학자, 수학자, 천문학자들이었음을 의미한다. 그러나 이탈리아 후기 르네상스 시대에 진리를 추구한 영웅은 누구보다도 예술가들이라는 것을 강조하기 위한 작품이다. 그것은 플라톤의 얼굴을 다 빈치의 얼굴로 대치하였으며 헤라클레이토스의 얼굴은 미켈란젤로의 얼굴로 대치되고 또 자신과 소도마를 그림의 가장자리에나마 등장시킨 것으로 능히 헤아릴 수 있다.

그런데 문제는 이것만으로 끝나는 것이 아니라 이들 중 다 빈치, 미켈란젤로 등은 동성애자이었으며 또 화가 자신의 옆에 소도마를 등장시켰다는 것에 주목할 필요가 있다. 1500년경 다 빈치와 어울렸던 화가 안토니오 바치는 공공연하게 동성연애자이었던 것이 알려져 있었고, 그 별명이 소도마이다. 원래 sodom이란 남색(男色)을 의미하는 것이다.

이렇게 보면 '아테네 학당' 그림은 진리를 추구하는 것이 고대 그리스에 있어서는 철학자를 중심 하였던 것에서 이탈리아 후기 르네상스에 접어들면서는 예술가로 대치되었다는 것을 의미하면서도 그 이면에는 동성애 문화를 은근히 시사한 것으로 해석된다.

즉 고대 그리스의 아테네 시대에서는 사회의 상류층에 속하는 지도급인사들은 소위 가니메디즘(Ganymedism, 자기의 지식과 재산 등의 소유를 물려주기 위해 현명한 소년을 발탁해 사랑하며 키우는 일종의 동성애)이 사회의 하나의 조류로 당연한 것으로 되어 있었다. 이렇게 자유로웠던 반면에 가니메데(Ganymede)를 택하는 데는 엄격한 규제가 있었다. 즉 노예와 시민, 매춘 행위, 수동적인 관능의 향락, 교육의 목적과는 무관한 쾌락만을 위한 선택은 금하였으며 이러한 제약은 시민생활의 규정에 포함되어 있었으며 특별히 동성애의 본질적인 특성을 문제시하여 규정하였던 것은 아니라는 것을 라파엘로의 '아테네 학당' 의 그림을 통해서 알 수 있다.

또한 이 그림은 이탈리아 르네상스 미술의 두 거장인 다 빈치와 미켈란젤로는 확실히 생이별한 어머니를 그리다 동성애자가 되었다는 것을 공개적으로 긍정하는 작품이라 할 수 있고, 후세 화가인 앵그르의 '라파엘로와 포르나리나'라는 작품은 라파엘로가 어머니를 달문 여인에 매료되어 목숨까지 바치게 되었다는 것을 증명하는 작품이 될 것으로 본다.

7

모성애로 탄생된 음악 신동

- 모차르트 귀의 기형과 그의 어머니 -

　오스트리아의 음악가 볼프강 아마데우스 모차르트(Wolfgang Amadeus Mozart 1756~1791)는 아버지 레오폴드와 어머니 안나 마리아 페루를 사이에서 1756년에 잘츠부르크에서 태어났다. 7남매 중 막내인 볼프강과 네 번째 누이 난네를(본명 마리아 안나)만 생존했고 나머지 5명은 유아 시절에 사망했다. 당시 그의 아버지는 오스트리아 잘츠부르크 궁정음악단의 바이올리니스트이었다.

　모차르트의 어머니는 그를 30대 후반에 일곱 번째 애로 임신하여서 그런지 다른 형제들의 임신 때보다 입덧이 대단히 심해 그의 어머니는 음식을 전혀 먹지 못해 무척이나 고생하였으며 그럴 때마다 그의 아버지는 바이올린을 연주하여 그 어머니의 신경을 다른 데로 돌리려고 애를 썼고 임신 중기에 이르러서는 어머니가 원해서 연주를 자주 하곤 하여 태내에 있는 태아 모차르트는 그의 아버지의 음악을 배 안에서부터 듣고 그 소리에 익숙해졌던 것 같다. (그림 1)

　모차르트를 낳을 때도 매우 심한 난산 끝에 분만 되었으며 또 모유가 나오지 않아 곡물가루로 양육하여 영양실조로 갖은 질병에 시달리며 자라, 몸의 기능도 좋지 않아 걷는 것, 말하는 것 모두가 정상아 보다 두 배나 늦었다고 한다. 그래서 성장한 후의 키는 150cm에도 미치지 못하는 단신에다, 얼굴에는 천연

두로 곰보가 되었으며, 눈은 근시, 코는 주먹코 인데다가 더욱 이상했던 것은 왼쪽귀가 기형으로 그의 외이(外耳)의 소용돌리가 완전히 결여되어 마치 동화 속에 나오는 동물과 같이 요돌이 없는 평평한 아주 기묘한 귀이었다. 그래서 이비과 의사들은 이러한 기형의 귀를 '모차르트 귀' 라고 부르고 있으며 천명의 하나꼴로 보는 기형이라고 한다. (그림 2)

어려서 모차르트의 성격은 쾌활한 편이나 신경이 예민하여 잘 흥분하며 이렇게 되면 손놀림과 눈 굴림 그리고 잔기침을 많이 하여 불안을 표시하게 되고 일단 음악만 들려오면 모든 감각기능은 이에 집중하여 옆에서 일어나는 일은 전혀 모르곤 했다고 한다.

그러나 모차르트는 궁정 음악가인 아버지의 피를 이어받아서인지 어릴 때

부터 음악에 뛰어난 재능을 나타내 3
세 때 피아노를 치기 시작하여 네 살 때
는 악보도 없이 클라비코드를 연주했
고, 다섯 살 때는 미뉴에트와 콘체르토
를 스스로 작곡했으며, 8세 때 교향곡
을 작곡했다 하니 '천재'라는 찬사로도
부족할 만큼 음악적으로 조숙한 신동
이였다.

공구(孔口)

이주(耳珠)

귓볼

모차르트의 귀 일반적인귀

▌그림 2. 모차르트의 귀와 정상인의 귀 비교 (문국진
저: 모차르트의 귀에서)

　현대의 심리학자들이 모차르트의 아이큐를 역산해 측정한 결과 230~250이
라는 놀라운 결과를 확인하게 되었다고 한다. 그런데 이러한 천재의 특징은 귀
의 청력에서 비롯 되었다는 것을 1991년 프랑스의 이비과 의사 알프레드 토마
티스 (Alfred A. Tomatis)가 <왜 모차르트? Pourquoi Mozart?>라는 저술에
서 모차르트가 천재 신동으로 어려서부터 작곡을 하게 된 것은 그가 태내에
갖고 있던 태내귀(胎內耳 일명 원시귀)를 생후에도 그대로 갖고 있었기 때문이
라고 했다. 그것은 모차르트의 음악을 가지고 청각 능력을 향상시키는 훈련을
해서 그 결과 뇌의 기능이 향상되었다 해서 '모차르트 효과(Mozart effect)' 라
는 용어를 처음 사용하여 그의 음악이 뛰어났음을 밝혔다.

　어머니 배속의 태아는 양수(羊水) 속에서 초고음(超高音)을 듣는데 임신 6
개월이 되면 8000Hz의 고주파 음을 듣게 된다는 것이다. 소리의 속도는 공기
중에서 1초에 340m이며 물속에서는 1500m로 5배나 빠르기 때문에 낮은 진
동보다 높은 진동이 잘 전달된다는 것으로 이러한 것에 적응되어있는 귀를 태
내 귀라고 한다. 그러던 것이 분만 후 물 대신 공기와 접하게 되면 공기가 고막

에 닿아서 내는 기도음(氣導音)인 저음이 들리게 되는 것은 생후 수개월이 지나야 하는데 모차르트의 경우는 태내 귀 그대로 가 성인이 되었다는 것이다.

그래서인지 모차르트는 악기 중에서 트럼페트 소리에는 매우 예민하여 이 소리를 들으면 경련을 일으키며 그 자리에 쓰러지는 것이었다. 그리고는 하는 말이 트럼페트 소리는 마치 권총을 발사하는 소리로 들리곤 했다는 것이다. 아버지는 이를 교정하기 위해 트럼페트 소리를 강제로 듣게 하여 고역을 치르곤 했다는 것이다.

이렇듯 모차르트는 우주의 초고주파 음을 들을 수 있는 귀를 지녀 이것으로 인해 뇌가 활성화되었으며 또 그 선율을 지상의 음악에 반영하여 우주의 음악을 보통 사람들에게 선사할 수 있었다는 평이 나오게 된 것이다.

'설마 뱃속의 태아가 뭘 듣겠나?' 라고 생각한다면 큰 오산이다. 수정아(授精兒)에서 태아가 되기 시작하면서부터 귀의 외형은 다 갖추어지고, 임신 3주부터는 내이(內耳)가 생겨난다. 소리를 듣는 데 이용되는 기관인 달팽이관의 분화는 임신 6주 때부터 시작되어 임신 12주에 이를 때쯤 거의 완성된다. 또한 태아는 임신 20주(임신 5개월)를 전후로 소리를 들을 수 있게 되고 그 자극이 뇌에까지 전달되면서 '청력'을 갖게 된다. 즉 어머니가 태동을 느낄 수 있을 때쯤 태아 또한 어머니의 목소리를 듣게 되는 셈이다.

그래서 어떤 의미에서는 그의 어머니의 고령 난산으로 인한 귀의 기형과 산후의 영양실조를 극복하기 위해 온갖 정성을 다한 어머니의 피눈물 나는 노력이 모차르트가 신동이 되는 데 결정적인 역할을 하게 되었다는 것이다. 즉 임신 중의 온갖 괴로움을 아버지의 음악으로 극복한 어머니의 임신기를 통해 그는 벌써 출생 전부터 어머니의 심장 고동, 혈류(血流)의 생리적인 리듬과 어머

니의 따뜻한 음성 그리고 아버지의 절묘한 음악이 신경조직에 전달되어 이것이 태내 기억으로 남게 되고 그 기억이 출생 후에는 대자연의 우주 리듬을 감지할 수 있는 태내 귀를 그대로 유지하게 된 것은 전적으로 어머니에 의해서 형성되었다고 할 수 있다.

이렇게 어린 모차르트가 음악에 신동이라는 것을 발견하게 된 아버지는 '신이 주신 아이를 잘 키우는 것은 나의 사명이다.'라고 생각하고 어린 모차르트를 일종의 사명감을 갖고 키우게 되었다는 것이다. (그림 3)

▌그림 3, Pietro Antonio Lorenzoni 작: 'Leopold Mozart (모차르트의 아버지)' (1765) Salzburg, Mozarteum

그의 아버지는 음악의 교육과 훈련에는 철두철미하여 신동을 더욱 빛나게 하기 위하여 겨우 6세가 될 무렵인 1762년 초부터 10년 남짓 동안은, 소년 모차르트를 유럽 각지로 다리고 다니며 음악의 신동인 것을 과시하는 한편, 모차르트에게는 각 나라의 음악의 특색에 대하여 눈을 뜨게 하는 여행을 하면서도 작곡을 하도록 하여 어린 모차르트는 지칠 대로 지쳐 아버지에 대해서는 불만이 많았으며 이를 어머니에게 호소하면 어머니가 그를 위로하건 했다.

모차르트의 1차 외유 후 5년이 지난 그가 22세(1777)가 되어서는 아버지 보다는 어머니와 단둘이서 연주 여행할 것을 고집해 아버지도 하는 수 없이 이를 허락해 두 모자만이 여행길에 올랐다. (그림 4)

┃┃ 그림 4. Pietro Antonio Lorenzoni 작: 'Anna Maria Peatl (모차르트의 어머니)' (1765) Salzburg, Mozarteum

1977년 9월부터 연주 여행을 시작하였는데 그 당시는 교통수단이라고는 마차를 이용하는 도리밖에 없으며 길도 평탄치가 않아 그 어머니는 마차여행에 시달려 몸은 점점 피곤이 쌓이게 되곤 하였으나 아들이 무대에서 연주하는 모습과 청중이 환호하는 모습에 피곤을 잊고 여행을 계속하였다.

드디어 1778년 3월 14일에는 마인하임을 출발하여 9일간을 쉬지 않고 마차를 달려 3월 23일에는 파리에 도착하게 되었는데 어머니는 피곤에 지칠 대로 지쳐 자리에 눕게 되었다. 마침내 6월 18일에는 모차르트가 작곡한 '파리 교향곡'을 발표하여 파리 시민들의 유례 없는 대 갈채를 받았다고 한다.

연주회가 끝난 뒤 모차르트는 숙소로 달려가 어머니에게 연주회에 있었던 일을 소상하게 보고 올렸더니 그렇게 힘이 빠져있던 손을 내밀어 아들을 얼싸안고는 기쁨의 눈물을 흘렸다고 한다. 그렇게 좋아하던 어머니가 1778년 7월 3월에는 아들의 품에 안긴 채로 영영 돌아오지 못하는 불귀의 객이 되었다. 아들의 음악이 너무나 좋아 따라다니며 비록 객지에서나마 아들의 음악 속에 잠들었던 것이다.

결국 모차르트는 어머니 태내에서부터 아버지의 음악으로 훈련이 되고 출생 후에는 온갖 병을 겪으면서도 태내 귀로 인해 음악 신동이 되었던 것이다.

8
탈/모성애가 분출시킨 명화

- 어머니에 대한 불만으로 야기된 자기애 -

오스트리아의 화가 에곤 실레(Egon Schiele 1890-1918)는 빈 근처의 툴른에서 툴른역의 역장의 아들로 출생하였는데 그 집안은 할아버지와 백부 등이 철도기술자였기 때문에 실레도 당연히 철도업에 종사할 것이라 생각하였는데 예상과는 달리 화가가 되었다.

그것은 실레가 두 살이 되기 전에 이미 무언가를 그리기 시작했고, 일곱 살 무렵엔 두툼한 노트 하나 가득 철도역의 기차를 드로잉 할 정도로 미술적 감각이 탁월했기 때문이다. 실레는 엄격한 아버지와 자신에게 몹시 냉담한 어머니 사이에서 조숙한 소년으로 자랐으며 그의 나이 14살 되던 해에 그의 아버지가 정신병으로 사망하였다.

실레는 아버지가 사망한 이후 어머니와는 더욱더 사이가 나빠졌는데, 그 이유는 어머니가 아버지의 죽음을 그다지 슬퍼하지 않았기 때문이었다. 일설에 의하면 실레의 아버지는 죽기 전에 자신이 소유하고 있던 주식과 채권을 모두 불살랐다고 한다. 매독성 정신장애로 인해 이상한 행동을 하건 해서 직장도 잃을 정도로 병세가 악화 되어 제정신이 아니었다고 한다.

그러나 실레는 아버지의 죽음을 통해 자신의 아버지를 이상화하고, 어머니에 대해서는 적대감을 갖게 된 것은 아마도 실레 자신이 아버지의 사회적 지위

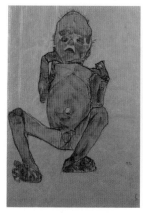

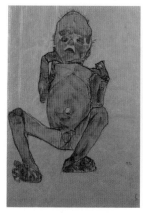 그림 1. 에곤 실레 작: '신생아'(1910) 개인 소장

▶|| 그림 2. 에곤 실레 작: '어머니와 아기' (1910) Serge Sabarsky collection, New York

와 능력에 대한 자부심을 가지고 있었기 때문일 것이며, 어머니를 적대시한 것은 남편의 죽음에 대해 미망인으로서 충분한 슬픔과 애도를 표명하지 않은 데 대한 사회적 수치심을 느꼈기 때문이었다. 아마도 두 부부는 생존 시에 사이가 좋지 않았던 것을 추측할 수 있다. 그것은 그의 아버지가 매독으로 인한 정신병을 앓으면서 일어날 수 있는 부부간의 벌어짐이라는 것을 능히 짐작할 수 있다.

그래서 실레는 자기의 출생으로 되돌아가 어머니와의 관계를 냉철하게 회상하기 시작한 듯한 작품을 많이 남겼다. 그의 어머니는 실레가 어려서부터 입버릇처럼 이야기하여온 것이 "너는 왜 그리 난폭하냐? 그것도 낳아서부터⋯" 이런 말이 회상 되어 그린 것으로 보이는 그림이 '신생아' (1910)이다. 신생아치고는 너무나 조숙하고 난폭해 보인다. (그림 1) 또 '어머니와 아기' (1910)의 그림은 아기는 어머니의 애정이 그리워 가까이 가는데 어머니는 돌아서서 눈길조차 주지 않는다. (그림 2)

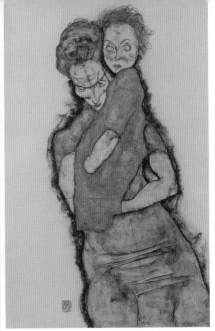

▌▌그림 3. 에곤 실레 작: '마돈나와 어린이' (1908) 빈, 남 오스트리아 박물관 ▌▌그림 4. 에곤 실레 작: '어머니와 아기' (1914) 빈, 레오폴드 미술관

또 '마돈나와 어린이' (1908)라는 그림은 성모자상이다. 이탈리아 르네상스의 거장 레오나르도 다빈치와 미켈란젤로 두 화가 모두가 출생하자마자 어머니와 생이별한 것을 한으로 생각하여 성모자상을 이용해서 자기네들의 어머니 애정의 그리움과 이별의 아쉬움의 분노를 표현한 것처럼 실레도 성모자상을 이용한 것 같다. 마돈나의 눈은 흰자위만 커다랗게 그려 아기를 증오하고 있다는 것을 표현한 것 같다. (그림 3)

또 '어머니와 아기' (1914)의 그림을 통해서는 어머니가 자기를 못마땅하게 여겨 증오한다는 것을 아기는 알아차려 놀라움을 표하는 것을 묘사하고 있다. (그림 4)

이러한 것을 실레가 느끼게 된 것은 출생 후의 문제만이 아니라 태내에서

의 어머니와 태아가 교감을 하는 시기에 그의 부모들은 어떤 트러블(매독 감염 등의 관계로)이 있어 그 영향이 태아에 미쳤기 때문에 태아는 태내에서 어머니가 임신을 원치 않는데 임신한 것을 후회하는 것을 감지한 것 같이 보인다.

즉 부부간의 불화는 임신한 어머니의 정신적인 타격을 주어 태아에도 악영향을 미친다는 것을 실레는 알고 있었던 것을 뒷받침하는 작품이 '성(聖) 가족' (1913)이다. 부부애가 좋은 어머니가 임신하였는데 배안의 태아가 놀랄까 봐 남편의 접근도 조용히 하라고 손을 들고 있으며 아빠는 이에 응하여 태아를 보호하는 장면이다. (그림 5)

정신분석학에 의하면 사람은 태어날 때부터 자기애(自己愛)적인 존재가 된다고 한다. 아직 엄마의 뱃속에서 탯줄로 어머니와 연결 되어 있는 상태에서는 자기의 본능적 만족을 느끼고 세상만사를 자기 마음대로 움직일 수 있는 전지전능함을 느낀다는 것이다. 즉 자기 자신은 완벽한 존재이기 때문에 주변에 관심을 가질 필요가 없다는 생각을 갖고 태어나서 비로소 엄마라는 타인이 필요하다는 것을 깨닫게 되고 그러면 아기는 자기 스스로 혼자서는 모든 것을 할 수 없다는 무력함에 좌절감을 느끼게 되는 시기가 있다는 것이다.

그래서 아기는 엄마의 관심과 사랑을 계속 얻기 위해 부단히 노력하게 되며 만일 엄마의 관심과 사랑을 충분히 얻지 못하면 또다시 좌절감을 느끼고는 이에 대응하기 위해 다시금 자기는 전지전능하다는 환상의 꿈에 빠지게 된다는 것이며 이런 상태에 열중하다 보면 자기 자신은 너무나 훌륭하고 월등하다고 생각하며 다른 사람들을 무시하고 평가절하하게 되는 것이 자기애라는 것이다. 실례도 어머니와 이런 과정을 거쳐 자기애자가 된다는 것이다.

이를 정신분석에서는 나르시시즘(narcissism)이라 하는데 그 유래는 물에

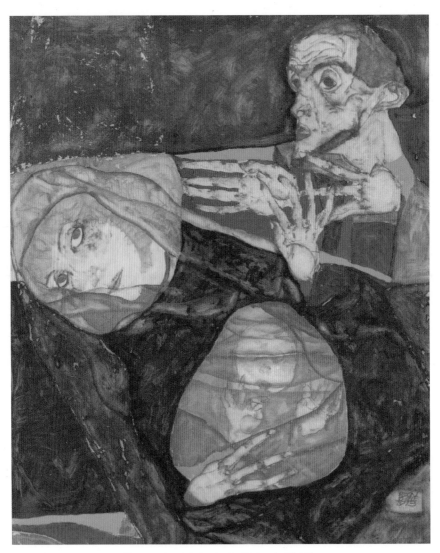

■ 그림 5. 에곤 실레 작: '성(聖) 가족' (1913) 개인 소장

비친 자신의 모습에 반하여 물에 빠져 죽음으로서 자기와 같은 이름의 꽃인 나르키소스, 즉 수선화(水仙花)가 된 그리스 신화의 미소년 나르키소스와 연관 지어, 독일의 정신과 의사 네케가 1899년에 만든 용어이다. 자신의 외모나 능력에 어떠한 이유를 들어 자기 자신이 지나치게 뛰어났다고 믿어 사랑하는 자기 중심성을 말하는데 대부분의 청소년이 주체성이 형성되는 과정에서 거치게 되는 하나의 과정이기도 하지만 이것이 심하면 정신분석학에서는 인격적인 장애 증상으로 보는 것이다.

이 용어가 널리 쓰이게 된 것은 실레와 같은 시기에 같은 도시에서 활동하였던 정신분석학자 프로이트 박사가 나르시시즘의 개념에 리비도(libido)를 추가하여 자기의 육체, 자아, 자기의 정신적 특징이 리비도의 대상이 된다는 것을 주장하였다.

그래서 자기애자는 인간의 원초적 본능과 불안을 대변하게 되며 거칠고 파격적인 묘사로 '성'을 표현하게 되는데 그 영향을 받은 것이 바로 실레이다. 그의 짧은 생에도 불후하고 죽어서까지도 끊임없는 논란을 불러일으켰다. 성을 표현하는 것이 금기시되었던 시대에 실레는 솔직하면서도 대담하게 화폭 속에 은밀하게 숨어있던 인간 본능을 끄집어냈다. 그는 인간의 성욕은 '파괴적인 힘'을 지닌 것으로 믿고 묘사하였으며 그것도 남녀신체의 육감성을 딱딱한 선과 강렬한 악센트로 표현하는 대담하고 자극적인 에로티시즘으로 표현해 물의를 일으키기도 하였으며, 이러한 주제를 담아낸 그의 그림은 대부분 죽음과 맞닿아 있었으며 음산함, 허무함 등의 감정도 담겨 있다.

그래서 그는 육체를 매끈하고 흰 볼륨감으로가 아니라 툭 튀어나온 관절과 뒤틀린 자세를 통해, 내면에 자리 잡은 삶에 대한 열망과 죽음의 공포라는 이

중적인 요소를 드러냈다. 그러한 이미지를 그대로 표현한 그림이 '팔을 머리 위로 얹은 자화상' (1910)이다. (그림 6)

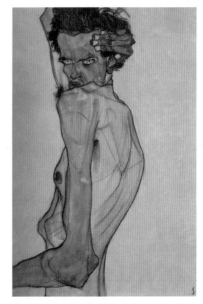

그의 작품에는 실오라기 하나 거치지 않아 성기가 노출된 남성뿐만 아니라 여성도 그렇게 표현하였으며 어떤 작품은 여인이 자기 손으로 성기를 펼쳐 그 내부를 보이는 것 또는 자기 자화상에서는 수음하는 장면으로 표현한 것까지 등잔 한다.

이러한 직설적인 실레의 작품은 '예술인가, 포르노그래피인가'라는 논란을 일으켰고, 그 와중에 실레가 투옥되기도 하는 등 우여곡절을 겪었지만, 클

■ 그림 6. 에곤 실레 작: '팔을 머리위로 얹은 자화상' (1910) 개인 소장

림트 사후에는 분리파의 대표 화가로 두각을 드러내고 예술성을 인정받기 시작했다. 그러나 그 무렵, 불어 닥친 독감으로 인해 실레는 28세의 짧은 생을 마감했지만 2000여 점의 드로잉과 300여 점의 수채화를 남겼다.

이렇게 실레가 자기애에 빠지게 된 근원을 찾아 올라가면 임신하였을 때 그의 어머니의 남편에 대한 불신과 갈등, 임신에 대한 회의 그리고 출생 후에는 노골화된 모자간의 서로가 미워하는 갈등 등은 실레의 성격을 변화 시켜 자기애자가 되었던 것으로 해석된다.

9
예술/감상과 스탕달 (Stendhal) 증후군

- 미모가 아버지까지 미치게 한 작품이 -

 베아트리체 첸치(Beatrice Cenci, 1577-1599)는 이탈리아 귀족의 딸로 태어났지만 아버지로부터 온갖 모진 학대를 받고 참다못해 아버지를 살해한 끔찍한 일을 저질러 사형에 처해졌다. 그러나 그 후 베아트리체의 억울함을 알게 된 작가들은 많은 시, 희곡, 소설을 쓰게 되어 유명해진 사건이 있다.

 당시 그녀의 가족은 로마 외곽의 중세시대 요새 위에 새로 지어진 팔라조 첸치(Palazzo Cenci)에 거주하였다. 그녀의 아버지 프란체스코 첸치(Francesco Cenci)는 귀족이었지만 부도덕하고 매우 난폭한 성품의 소유자이었다, 그녀에게는 오빠 지아코모(Giacomo)와 새어머니 루크레지아 페트로니(Lucrezia Petroni), 그리고 어린 이복동생 베르나르도(Bernardo)가 있었다.

 전해지는 바에 의하면 그의 아버지 프란체스코는 아내와 아들을 학대했고, 미모가 뛰어났던 딸 베아트리체를 성적으로 폭행하는 것을 계속하였다. 그래서 베아트리체를 비롯한 가족들은 몇 번이나 당국에 호소하였지만, 귀족이라는 명목으로 곧 풀려나곤 했다.

 프란체스코는 딸이 주위에 도움을 청한다는 사실을 알고 그녀와 아들 그리고 루크레지아를 지방에 있는 가문 소유의 성으로 보내 감금하였다. 그러자 아버지를 제거하는 것만이 자기네가 살길이라는 것을 느낀 네 가족은 살해계획

을 꾸몄다.

1598년 프란체스코가 성을 방문하였을 때 베아트리체의 애인을 포함한 두 협력자가 이들 가족을 도와 프란체스코에게 약을 먹였지만 죽지 않고 깊은 잠에 빠져 잠자는 것을 그들이 협력하여 잠든 아버지를 가해하여 살해하였다. 그리고는 시신을 성 발코니에서 던져서 사고로 위장하였으나 아무도 그 죽음이 사고 때문이라고 믿지 않았다.

프란체스코가 없어진 것을 알게 된 교황은 치안대를 파견해 탐문을 시작하였다. 사건에 가담했던 협력자중 하나가 고문에 못 이겨 실토하는 바람에 가족 모두가 체포되어 사형에 처해지게 되었다.

살인의 이유를 알고 있던 로마 시민들은 재판의 판결이 부당하다고 항의하였지만 교황 클레멘트 8세(Clement VIII)는 자비를 베풀지 않아 결국 1599년 9월 11일 새벽 이들은 형틀이 설치된 상트 안젤로 다리(Sant'Angelo Bridge)로 끌려가 베아트리체는 벽돌에 머리를 올리고 참수되는 처형을 받았고 시신은 시민들에 의해 상 피에트로(San Pietro) 교회에 매장되었다.

로마 시민들에게 그녀의 죽음은 악덕 귀족에 대한 저항의 상징이 되었으며, 매년 그녀가 처형된 날 밤이면 그녀의 귀신이 자신의 머리를 들고 다리로 돌아온다는 전설이 생겨났다.

아름다운 외모로 유명했던 베아트리체가 형장에서 교수형을 당하기전 화가 귀도 레니(Guido Reni, 1575-1642)는 베아트리체의 아름다운 모습을 마지막으로 목격하고 그 모습을 캔버스에 옮긴 것이 '베아트리체 첸치의 초상'(1633)이며(그림 1) 처형 두 시간 전 그녀의 상황을 그린 것이 '처형 직전의 베아트리체'(1633)이다. (그림 2) 그리고 화가는 형 집행을 직접 목격했다고 한다.

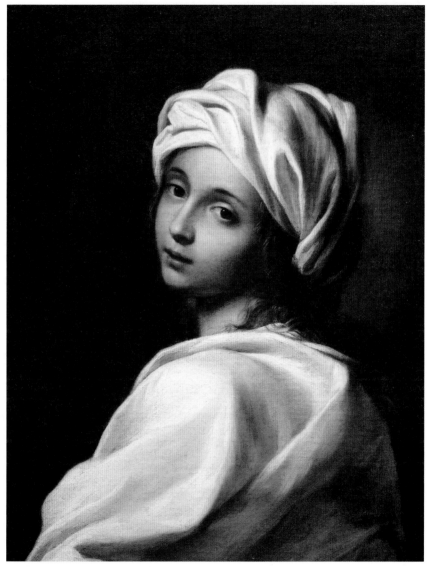

‖ 그림 1. 귀도 레니 작: '베아트리체 첸치의 초상' (1633) Galleria Naionale Arte. Palazzo Barberini Roma

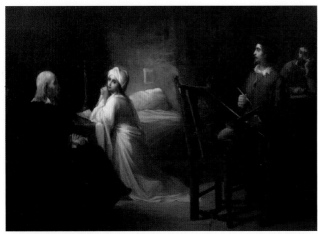

▌ 그림2. 귀도 레니 작: '처형 직전의베아트리체'(1633)

　그 후 많은 화가들이 레니의 그림을 모작하게 되어 베아트리체의 이야기는 더욱 유명해졌다. 그중에서도 여류화가 엘리자베타 시라니(Sirani Elisabetta 1638- 1665)는 자기의 '자화상'(1658)을 그린 것도 여러 장 있었다. (그림 3) 레니의 '베아트리체 첸치의 초상'을 모작한 것이 더 유명해졌는데 이에는 그림의 미술적인 가치평가보다도 특별한 의미가 있기 때문이었다. (그림 4) 이제 그 사연을 알아보기로 한다.

　엘리자베타의 아버지 지오반니 안드레아 시라니(Giovanni Andrea Sirani 1610-1670)도 화가로서 귀도 레니의 제자이었다. 그는 매우 엄하게 딸을 교육하였으며 특히 그림을 지도하는 데는 스파르타식으로 지도하였다는 것이다. 그래서 이러한 아버지의 지나칠 정도로 가혹한지도 때문에 스트레스를 받아서인지 그녀는 27살이라는 젊은 나이에 요절하였다.

▌ 그림 3. 엘리자베타 작: '자화상' (1658) 모스코바, 푸시킨 미술관

▌ 그림 4. 엘리자베타 작: 레니의 '베아트리체 첸치의 초상' (1663)의 모작, 로마, 국립미술관

　딸의 갑작스러운 죽음에 당황한 아버지는 그의 하녀가 엘리자베타를 독살했다는 혐의로 법에 고발하였다. 그러나 수사당국은 그러한 혐의 없다 해서 하녀는 풀려났다. 그러자 항간에는 같은 화가였던 아버지가 딸의 재능을 질투한 나머지 딸을 독살하였다는 소문이 자자하게 나돌았다.

　그림의 주인공인 베아트리체도 아버지의 학대를 당하며 살아왔으며 화가인 자신도 아버지의 스파르타식 교육을 받아 정상적인 생활을 할 수 없었다는 점에서 어쩌면 그 그림은 단순한 모작이 아니라 엘리자베타 자신의 내면세계를 표현한 것이 아닌가 싶다. 그래서인지 원작보다도 모작의 베아트리체의 얼굴이 다소 야윈 것으로 표현한 것 같다.

'베아트리체의 초상'그림과 관련해서는 매우 흥미 있는 또 하나의 사건이 벌어졌다. 프랑스의 작가 스탕달(Stendhal)은 1817년 피렌체에 있는 산타크로체 성당에서 귀도 레니의 '베아트리체 첸치의 초상'을 감상하고 나오다가 갑자기 무릎에 힘이 빠지면서 심장이 빠르게 뛰는 황홀경을 경험했다는 것이다. 그래서 그러한 사실을 경험하였다는 것을 자신의 저서 '나폴리와 피렌체: 밀라노에서 레기오까지의 여행'에 자세히 기술하였다.

이런 사실을 알게 된 이탈리아의 정신의학자 그라지엘라 마게리니(Graziella Magherini)는 관광객을 대상으로 조사한바 실제로 레니의 '베아트리체의 초상'을 보고 스탕달과 같은 증상을 느끼는 사람이 있으며 특히 그림의 내용을 설명 듣고 감상한 외국인 관광객은 적어도 한 달에 한 명꼴로 급격한 정신적 혼란을 느껴서 피렌체의 산타 마리아 누오바 병원에 실려 온다는 것을 알게 되었다.

그래서 이런 현상을 '스탕달 증후군'(Stendhal syndrome)이라 명명하였다. 그 후에 계속 조사한바 레니의 원본 그림 보다도 엘리자베타의 모작 그림에서 '스탕달 증후군'을 더 많은 사람이 느낀다는 것도 알게 되었다는 것이다.

역사적으로 유명한 미술품을 감상한 사람들 가운데는 순간적으로 가슴이 뛰어 느끼는 현기증이나 위경련, 정신적인 흥분으로 야기 되는 일시적 마비 등의 증상을 느끼는 경우가 있다. 이러한 현상이 스탕달 신드롬으로 이것을 처음으로 기술한 스탕달의 이름을 따서 명명한 것이다.

어떤 사람은 훌륭한 조각상을 보고 모방 충동을 일으켜 그 조각상과 같은 자세를 취하기도 하고, 어떤 사람은 그림 앞에서 불안과 평화를 동시에 느끼기도 하는 등 사람에 따라서 나타나는 증상도 다양하다는 것이다. 미술 작품뿐 아니라 문학작품을 읽고도 이러한 증상을 일으키기도 하는데, 주로 감수성이 예

민한 사람들에서 보게 되며 그러한 증상은 오래 지속되지 않고 자기의 원상 환경으로 돌아오면 회소된다.

사람들이 '베아트리체의 초상'의 그림을 보고 '스탕달 증후군'을 나타내는 것은 우선 베아트리체가 상당한 미인이었다는 점이다. 오죽하면 자기 아버지도 그 아름다움을 탐내 다른 남자에게 시집보내지 않고 감금하였으며, 그녀의 초상화를 처음 그린 화가 레니도 그녀가 너무 아름답기 때문에 처형당하는 것이 아까워 이런 사실과 더불어 그녀의 아름다움을 후세에 전하고 싶었던 것이다.

엘리자베타는 '베아트리체의 초상'이 자기 아버지의 스승이 그린 것이기 때문에 그 그림을 쉬 볼 수 있었고 그 그림의 내용을 알게 된 그녀는 그것은 마치 자기 신세와 같다는 판단에서 모작을 그렸기 때문에 즉 기묘하게도 베아트리체가 아버지를 살해한 죄로 처형 되었다면, 반대로 엘리자베타는 같은 화가였던 아버지의 가혹한 스파르타식 교육 때문에 위궤양이 생기거나 아니면 한 간의 추측대로 독살당했건 간에 두 여인은 같은 운명이었다는 점에서 두 그림의 내용을 알게 되면 원작보다도 엘리자베타의 모작을 감상하면 스탕달 증후군을 일으키는 사람이 더 많단 일화를 남겼다.

10
후각의 놀라운 기능을 알았던 화가의 작품

- 보이지 않는 체취와 페로몬 냄새도 표현한 화가 -

갓 태어난 아기의 후각 기능은 다른 감각과 비교해 뛰어나게 예민해 아기의 지각 세계에 특별한 의미를 부여하게 된다. 즉 낳자마자 어머니의 젖 냄새를 감지하고 생후 4~5일이 되면 냄새로 자기의 어머니를 알아내는 놀라운 후각의 기능을 지녔다는 것은 아기가 어머니 배 속에 있을 때부터 생후 1~2년이 된 때까지는 서비기(鋤鼻器)가 페로몬(pheromone) 물질의 냄새를 감지하는 기능을 지니기 때문인 것으로 알려졌다. 페로몬이란 생물의 몸 안에서 생성된 호르몬과 유사한 물질이 체외로 방출된 것을 말하는 것으로 즉 생물의 내분비 물질이 몸 안에 있을 때는 이를 호르몬이라 하고 이 물질이 몸 밖으로 방출되면 이를 페로몬이라 한다.

그뿐만이 아니라 사춘기의 여성들이 같은 방에 모여 공동생활을 하면 그 달거리(월경) 날짜가 같아진다는 것이다. 이것 역시 여성의 후각과 관련된 사실로 예부터 알려진 사실이다. 특히 기숙사에서 공동생활을 하는 여학생들에서 이런 사실을 알아냈기 때문에 이를 '기숙사 효과(dormitory effect)'라고 한다.

이러한 현상은 체취에 의한 것인데 특히 겨드랑에서 나는 땀 냄새에 의한 것으로 겨드랑에는 아포크린샘(apocrine gland)이라는 땀샘이 많이 분포되어 있는데 이 샘에서는 곤충의 페로몬과 같은 성(性)과 관계되는 물질이 분비되

┃┃ 그림 1. 클림트 작: '처녀' (1913) 프라하, 프라하 국립미술관

기 때문으로 해석하고 있다.

'기숙사 효과'라는 현상을 떠올리게 하는 그림이 있다. 오스트리아의 화가 구스타프 클림트(Gustav Klimt 1862~1918)의 '처녀'(1913)라는 작품을 보면 7명의 장발한 처녀들이 서로 엉켜 한 무리를 지어 마치 한 이불속에서 잠을 자는 듯한 표현이다. 어떤 처녀는 잠이 들었으며 어떤 처녀는 희열을 느낀듯하고 어떤 처녀는 불안을 느낀 듯한 표정이다. 한복판에서 잠들어 있는 처녀는 양손을 올려 네 활개를 편 자세인데 겨드랑을 들어내고 있어 주목된다. (그림 1)

이 그림의 7명의 처녀를 같이 생활하는 기숙사생들이라고 가정하고, 이불에

새겨진 각종 무늬 사이에 붉은 피 빛깔의 무늬가 있어 섬뜩한 느낌을 받는 것은 마치 사춘기에 있는 처녀들 사이에서 서로가 주고받는 냄새의 교환으로 인해 야기되는 '기숙사 효과'를 표현한 그림인 것으로 해석하면 안성맞춤인 그림이라는 생각이 든다. 특히 가운데 처녀가 겨드랑을 들고 있다는 점에서 더욱 '기숙사 효과'라는 현상을 떠올리게 한다.

'기숙사 효과'에 대한 원인과 그 기전이 최근 실험을 통해 밝혀졌는데 이를 간단히 설명하면 여학생들의 겨드랑 분비물을 다른 여학생에게 냄새를 맡게 하면 월경주기에 영향을 미친다는 것으로 겨드랑 냄새 제공자가 난포기의 경우는 이를 냄새 맡은 피검자의 난포기는 단축되어 월경주기도 단축되며, 배란기의 겨드랑 냄새에 의해서는 난포기가 길어져 월경주기가 연장되는 작용으로 인해 서로 간의 체취를 오랫동안 맡는 가운데 월경주기는 같아진다는 것을 알게 되었다.

클림트의 작품 '다나에 Danae' (1907)는 그리스 신화에 나오는 아르고스의 왕 아크리시오스와 라케다이몬 사이에서 낳은 딸이다. 신탁(神託)에 의하면 왕은 딸의 아들(외손자)의 손에 의해서 죽는다는 것이었다. 그래서 왕은 고민 끝에 다나에를 바다의 외딴섬에 무쇠 탑을 쌓고 그 안에 가두어 놓았다. (그림 2)

그림은 신탁의 불변성을 강조하는 '다나에 신화'를 그린 것인데 어느 날 제우스 신은 이 철탑 안에 갇혀 있는 다나에의 체취를 맡고는 황금 빗물로 변신하여 그녀의 두 무릎 사이로 스며들어 교접하여 페르세우스가 태어나고 결국 아크리시오스 왕은 외손자 페르세우스의 손에 죽게 된다.

이 그림은 제우스가 황금 빗물로 변하여 철탑에 갇힌 다나에를 범하는 장면

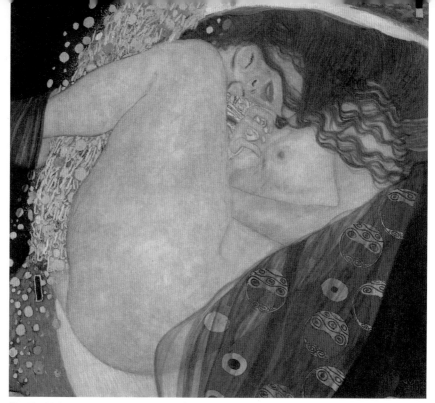

▮ 그림 2. 클림트 작 '다나에' 1907, 개인 소장

을 나타낸 것으로, 황홀경에 빠진 다나에의 모습을 관능적으로 묘사하고 있다. 터질 듯이 풍만한 허벅지와 상대적으로 가는 종아리, 쾌감으로 지그시 감은 눈과 무엇인가를 감아쥔 오른손이 환상적 색채와 함께 에로티시즘의 극치를 보여준다.

화려하고도 특이한 방식으로 여체와 여체가 만들어내는 에로틱한 분위기를 작품 속에 표현되었으며 특히 그림과 같은 상태에서는 많은 땀을 흘려 체취가 더욱 풍겼을 것을 추측할 수 있다.

전술한 바와 같이 겨드랑의 땀에는 땀 성분만이 아니라 페로몬 물질도 분

비되기 때문에 아무리 철탑 속에 있다 해도 냄새로 알아낼 수 있다는 것을 표현하였다면 안성맞춤이 되는 그림이다. 곤충은 12km 떨어진 곳에 있는 수컷이 암컷의 페로몬이 분비되면 이를 맡고 날아오게 되는 것을 연상하게 한다.

클림트의 작품 중에는 '비 온 후'(1899)라는 그림이 있다. 비가 와서 초목들에는 물이 담뿍 스며들어 짙은 초록색으로 변했다. 비온 후의 슬기로움을 느껴서인지 닭들이 나와 비로 노출된 먹이를 쫓고 있다. (그림 3)

비가 오는 표현에는 뭐니 해도 시각적 느낌이 주이고 청각은 비가 올 때는 역할 할 수 있으나 오고 난 후에는 역할을 할 수 없으며, 후각이 그 역할을 하게 된다. 비가 오기 시작하면 어디서는 상쾌한 냄새가 나고

❚❚ 그림 3. 클림트 작: '비 온 후' (1899) Wolfgang-Gurlitt-Museum, Linz, Aust

또 어떨 때는 불쾌하고 비릿한 냄새가 나기도 한다. 이는 빗물이 어느 물질과 반응하느냐에 따라 달라지는 것인데 숲속의 상쾌한 냄새가 나는 것은 식물이 내뿜는 페로몬과 토양 속의 미생물들이 만든 포자 때문이라고 한다.

식물은 눈이나 귀와 같은 물리적 감각기는 지니지 않았다. 그러나 공기 중에 화학적 물질을 방출하고 이를 받아들여 서로 간의 의사소통을 하는 것이다. 따라서 이러한 물질을 식물의 페로몬이라 하는데 일반에서는 이을 녹향 물질(綠

香物質)로 알려지고 있으며 주로 푸른 잎에서 방출되어 사람들에게는 삼림욕(森林浴)을 제공해 기분을 느긋하게 하는 데 도움이 되고 있다.

따라서 창작활동을 하는 문필가나 예술가들이 작업할 때는 교외나 산속의 조용 할 뿐만 아니라 공기 좋은 곳을 택해 이동한다. 그런 곳의 공기에는 사람이나 동물의 페로몬이 아닌 식물의 페로몬이 많이 함유되어 있기 때문에 자기도 모르는 가운데 쾌감정이 들어 창작활동에 크게 도움이 된다는 것을 경험으로 감지하고 취하는 처사라고 생각된다.

화가들은 시각과 청각으로 느낀 것은 그대로 그림으로 표현할 수는 있지만, 후각만으로 느낀 것을 사실대로 표현하기는 어렵다. 예를 들어 아무리 후각이 예민하다 해도 봄비, 여름비, 가을비의 차이를 냄새로 알 수는 없다. 그러나 기억을 더듬고 상상력을 동원해서 마음속에 남아있는 지난날 비를 맞을 때 느꼈던 비의 냄새는 떠올릴 수는 있다. 그러나 이를 그림으로 표현한다는 것은 매우 어려운 과제이다.

이를 클림트는 빗물이 듬뿍 스며든 초목과 비 온 후의 상쾌 감을 느껴 들판으로 몰려나온 닭의 무리가 노출된 먹이를 쫓는 것으로 '비 온 후'를 표현하여 그 내음이 전해지는 것 같이 느껴지게 하였다.

이렇듯 클림트라는 화가는 아기의 서비기의 기능에서 처녀들 겨드랑의 페로몬 물질, 체취로 인한 개인의 특유한 냄새 그리고 식물에도 페로몬이 분비되는데 그것이 창작활동에 도움이 된다는 것을 마치 알고나 예상한 것 같은 작품들을 남겼다. 그래서 클림트라는 화가는 사람의 체취와 페로몬 물질을 상상으로나마 느꼈던 화가가 아닌가 싶다.

| 글을 마치며 |

저자가 예술과 의학을 접목하는 작업을 시작하면서 망설였던 것은 예술은 느낌을 중요시하는 분야이며 과학은 분석을 근거 삼는 분야이기 때문에 느낌이라는 문화적인 요소에 과학적인 분석의 잣대를 들이댄다는 것은 실없는 일이 되지 않겠는가 하는 우려가 앞섰기 때문이다.

그러나 이런 생각을 완화할 수 있었던 것은 의학과 예술의 두 분야 모두가 인간을 중심으로한 인간의 몸과 마음의 건강과 건전한 정신에서 우러나는 인간성과 그 사회의 문화 창달을 목적으로 출발 되었다는 그 출발에 공통점이 있기 때문에 두 분야의 접목은 가능할 수도 있지 않겠나 하는 반신반의하며 이 일을 시작하였다.

그래서인지 문예 작품 가운데는 의학적 지식으로는 납득하기 곤란한 작품도 그 창작의 모티브와 예술적 표현이 인간건강의 의학적인 문제와 결부되지 않는 것은 권리존중의 개념으로 분석하다 보니 납득이 가는 것도 있어 그 작업을 놓지 않고 계속하였다.

즉 우리가 잘 몰랐던 것을 다소간의 힌트만 얻어도 기쁜 나머지 감탄을 자아내게 된다. 감탄은 정신 면역에 있어서는 가장 으뜸가는 자극제로서 기쁨의 감성은 교감신경(交感神經)에 우세하게 작용하여 신경의 말단으로부터 신경 정보 전달물질이 방출되어 몸의 세포를 활성화 시켜 정신 면역의 기초적인 변화

를 일으키게 된다.

이를 쉬운 말로 설명하면 우리 몸에는 우리 의사(意思)의 지배를 받지 않고 희로애락(喜怒哀樂)과 같은 감성의 영향을 받는 자율신경(自律神經)이 있는데 이것은 예술 작품이 내포하는 희로애락의 상징성에 의해서 충분히 자극되어 정신 면역을 높일 수 있는 것이다. 따라서 이러한 사실을 알고 미술 작품을 서들지 않고 음미하며 읽으면 둘도 없는 정신 면역의 촉진제가 될 수 있다는 것이다.

또 한 가지 강조하고 싶은 것은 서문에서도 잠시 기술하였지만, 의학적인 전문지식을 상식적인 수준으로 풀어서 문화예술의 예술적인 요소와 접목하다 보면 새로운 해석이 탄생한다는 사실을 경험했으며 그래서 전문적인 지식을 지닌 지성인은 자기의 익숙한 전문지식을 그대로 갖고 생을 마칠 것이 아니라 그 지식을 가능한 쉬운 말로 써서 우리 사회에 환원하고 끝을 맺어야 하겠다는 것이 이번 저술을 내게 된 것임을 다시 기술하게 된다.

글의 내용은 사람의 생각을 도와준다. 읽다가 그 글의 내용에 공감이 갈 때는 자기도 모르게 감성적 힘이 솟구치는 것을 느끼게 된다. 아무쪼록 이 저서에 담긴 글과 그림의 내용해석이 독자의 공감을 얻을 수 있는 계기가 되어 예술을 통해 삶과 세상을 보고, 독자들이 좀 더 쉽고 폭넓게 문예 작품에 접근할 수 있고 과학과 의학을 이해하는 데 도움이 되었으면 하는 마음 간절하다는 것을 남기며 끝을 맺기로 한다.

2020년 봄날 기일

유포(柳浦) 문국진(文國鎭)

책에 수록된 그림 목록

1부 작품 내 인권침해 찾아내는 법의탐적학

제롬 작, 배심원 앞의 프리네
P. 16

프라파 작, 프리네
P. 17

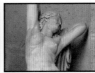
에리아스 로버트 작, 프리네
P. 17

젊었을 때의 채플린
P. 18

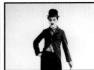
채플린
P. 18

채플린의 모습 사진
P. 19

바로 작, 양치묘(羊齒猫)
P. 23

바로 작, 별 사냥꾼
P. 24

바로 작, 정신분석 의를 방문한 여인
P. 25

바로 작, 탑을 향하여
P. 26

바로의 모습
P. 27

미켈란젤로 작, 다윗
P. 29

제롬 작, 밧세바
P. 32

다윗 도성의 재건 모형도
P. 33

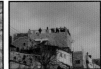
다윗 도성 전망대
P. 33

키드론 골짜기
P. 33

팡탱 라투르 작, 밧세바
P. 34

스텐 작, 다윗의 편지를 받은 밧세바
P. 36

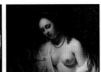
드로스트 작, 다윗의 편지를 받은 밧세바
P. 37

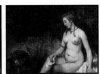
렘브란트 작, 욕실에서 나온 밧세바
P. 37

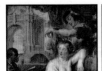
루벤스 작, 분수대의 밧세바
P. 38

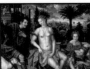
마시스 작, 다윗 왕과 밧세바
P. 39

렘브란트 작, 다윗과 우리아
P. 43

다윗 부분 확대
P. 43

우리아 부분 확대
P. 43

리치 작, 목욕하는 밧세바
P. 45

리치 작, 밧세바의 목욕
P. 46

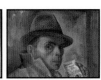
모사 작, 다윗과 밧세바
P. 47

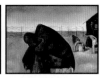
누스바움 작, 수용소에서
P. 51

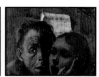
누스바움 작, 공포, 조카 마리안과 나의 자화상
P. 52

누스바움 작, 페르카와 함께 있는 자화상
P. 53

누스바움 작, 유대인 증명서를 들고 있는 자화상
P. 54

누스바움 작, 이젤 앞의 자화상
P. 55

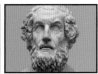
호메로스의 두상
P. 59

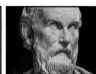
헤시오도스의 흉상
P. 59

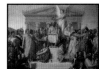
앵그르 작, 호메로스 예찬
P. 60

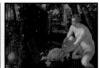
틴토레토 작, 수산나의 목욕
P. 65

수산나의 목욕 부분 확대
P. 65

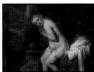
렘브란트 작, 목욕하는 수산나
P. 66

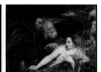
반 다이크 작, 수산나와 장로들
P. 67

알로리 작, 수산나와 노인들
P. 67

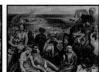
들라크루아 작, 키오스 섬의 학살
P. 69

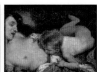
키오스 섬의 학살 부분 확대
P. 69

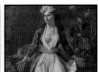
들라크루아 작, 미솔롱기의 폐허 위에 선 그리스
P. 71

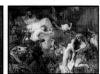
들라크루아 작, 사르다나팔루스의 죽음
P. 72

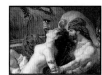
사르다나팔루스의 죽음 부분 확대
P. 74

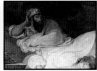
사르다나팔루스의 죽음 부분 확대
P. 74

세간티니 작, 자화상
P. 77

세간티니 작, 생 자연 죽음
P. 78

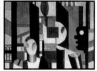
세간티니 작, 죽음
P. 79

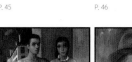

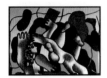

2부 어려운문제의 답을 내포한 작품의 해설

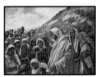

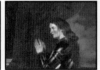

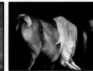

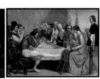

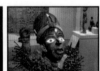

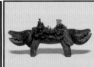

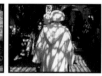
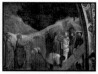
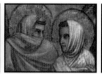

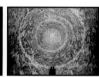
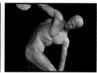

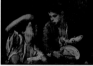

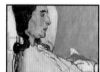
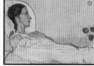
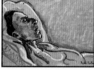
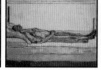

3부 수수께끼그림의 법의학적 해설

레오나르도 다빈치 작, 모나리자
P. 145

베르메르 작, 진주 귀걸이를 한 소녀
P. 147

칼로 작, 자화상
P. 149

칼로의 사진
P. 149

투로프 작, 3대
P. 153

샤세리오 작, 자매
P. 155

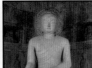
석가여래좌상
P. 158

석가여래좌상 부분 확대
P. 158

부처님의 목상
P. 158

다비드 작, 보나파르트 장군
P. 160

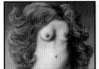
마그리트, 강간
P. 163

클림트 작, 다나에
P. 166

양반 탈
P. 169

백정 탈
P. 170

부네 탈
P. 171

할미 탈
P. 172

르누아르 작, 뱃놀이 점심
P. 174

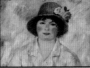
르누아르 작, 알리느 샤리고
P. 175

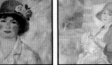
르누아르 작, 수유
P. 176

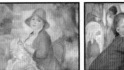
르누아르 작, 어린이와 함께
P.178

르누아르 작, 르누아르 부인
P. 178

듀라 작, 명상하는 히에로니무스
P. 182

벡크린 작, 해골이 있는 자화상
P. 184

폼페이 술집의 모자이크 작품의 모형도
P. 185

해적선에 사용되었던 Jolly Rodger기의 모형도
P. 185

프란체스카 작, 페데리코 다 몬데펠트로
P. 187

프란체스카 작, 바티스타 스포르차
P. 189

프란체스카 작, 시지스몬도 말라테스타
P. 190

피사넬로 작, 지네부라 테스테
P. 191

루벤스 작, 모피
P. 193

루벤스 작, 삼미신
P. 195

루벤스 작, 이사벨라 브란트의 초상
P. 197

루벤스 작, 클라라의 초상
P. 197

그뢰즈 작, 과일의 교훈
P. 199

레핀 작, 볼가의 배 끄는 사람들
P. 202

4부 태모교류와 예술 감각의 신비

정자와 난자의 수정 과정
P. 206

수정아의 세포분열 과정
P. 206

착상 5주된 태아의 사진
P. 206

임신 5개월 된 태아의 사진
P. 206

앨마 태디마 작, 지상 낙원
P. 210

오차드슨 작, 아기 도령님
P. 211

헤엄치는 정자들의 사진
P. 214

사람정자의 모형도
P. 214

클림트 작, 여자의 세시기
P. 215

여자의 세시기 부분 확대
P. 216

코의 후점막의 조직상

P. 217

레오나르도 다 빈치 작, 자궁내의 태아

P. 219

제1형 '이상형'

P. 220

제4형 '냉담형'

P. 220

'저반응형'으로 추측되는 태아모습의 사진

P. 223

'고반응형'으로 추측되는 태아모습의 사진

P. 223

레오나르도 다 빈치 작, 리타의 성모

P. 226

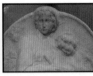

미켈란젤로 작, 피티의 성모자

P. 227

라파엘로 작, 라 포르나리나

P. 229

라파엘로 작, 의자의 성모자상

P. 230

레오나르도 다 빈치 작, 성 안나와 성모자

P. 232

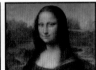

레오나르도 다 빈치 작, 모나리자

P. 233

릴리언, 라우렌스 슈바르츠 작, 모나 레오

P. 234

레오나르도 다 빈치 작, 세례자 요한

P. 235

미켈란젤로 작, 피에타

P. 236

라파엘로 작: 라 돈나 벨라타

P. 238

다 빈치 작, 성 요한

P. 240

다 빈치 작, 바커스

P. 240

미켈란젤로 작, 바커스

P. 241

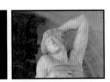

미켈란젤로 작, 죽어가는 노예

P. 242

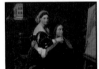

앵그르 작, 라파엘로와 포르나리나

P. 244

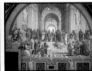

라파엘로 작, 아테네 학당

P. 245

아테네 학당 부분 확대, 플라톤과 아리스토텔레스

P. 246

아테네 학당 부분 확대, 헤라클레이토스

P. 246

아테네 학당 부분 확대, 라파엘로와 소도마

P. 246

Pietro Antonio Lorenzoni 작, 예복을 입은 모차르트

P. 249

모차르트의 귀와 정상인의 귀 비교

P. 250

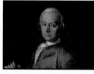

Pietro Antonio Lorenzoni 작, 모차르트의 아버지

P. 252

Pietro Antonio Lorenzoni 작, 모차르트의 어머니

P. 253

에곤 실레 작, 신생아

P. 255

에곤 실레 작, 어머니와 아기

P. 255

에곤 실레 작, 마돈나와 어린이

P. 256

에곤 실레 작, 어머니와 아기

P. 256

에곤 실레 작, 성(聖)가족

P. 258

에곤 실레 작, 팔을 머리위로 얹은 자화상

P. 260

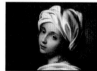

귀도 레니 작, 베아트리체 첸치의 초상

P. 263

귀도 레니 작, 처형 직전의 베아트리체

P. 264

엘리자베타 작, 자화상

P. 265

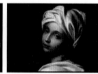

엘리자베타 작, 레니의 '베아트리체 첸치의 초상'

P. 265

클림트 작, 처녀

P. 269

클림트 작, 다나에

P. 271

클림트 작, 비온 후

P. 272

참고문헌

Schwartz, K. E., The Psychoanalyst and the Artist. New york Pub. 1950

Adams, L. S., Art and Trial. Icon Editions, 1976

Adams, L. S., Art and Psychoanalysis. Icon Editions, 1994

Marmor, M. F. & Ravin, J. G., The EYE of the ARTIST, Mosby, 1997

Kendall, M. D., Dying to Live, Cambridge Univ. Press, 1998

Flynn, S., The body in three dimensions. Harry N. Abrams Pub., 1998

The Otska Museum of Art: The Art Book of O. M. A., 1999

Strosberg, E., Art and Science, Unesco, 1999

Tomlinson J., GOYA, Phadon Press, London, 1999

Marlow, T., Great Artists, Philip Rance, 2001

Karpeles, Eric, Paintings in Proust, Thames & Hudson, 2008

Kandel, Eric R, The Age of Insight, Random House Inc, 2012

Knight's Forensic Pathology, CRC Press, Pekka Saukko & Bernard Knight, 2016

문국진, 법의검시학, 청림출판, 1987

문국진, 최신법의학, 일조각, 초판 1980, 개정판 1997

문국진, 명화와 의학의 만남. 예담 출판, 2002

이주헌, 화가와 모델, 예담 출판, 2003

문국진, 반 고흐 죽음의 비밀, 예담 출판, 2003

츠베탕 토도로프 (저), 이은진 (역), 일상 예찬, 뿌리와 이파리, 2003

김민호., 별난 법학자의 그림 이야기, 예경, 2004

고종희, 르네상스의 초상화 또는 인간의 빛과 그늘, 한길 아트, 2004

문국진, 명화로 보는 사건, 해바라기 출판, 2004

문국진, 그림 속 나체. 예담 출판, 2004

문국진, 명화로 보는 인간의 고통. 예담 출판, 2005

문국진, 그림으로 보는 신화와 의학. 예담 출판, 2006

이주헌, 눈과 피의 나라 러시아 미술, 학고재, 2006

문국진, 표정의 심리와 해부. 미진사, 2007

문국진, 질병이 탄생시킨 명화, 자유아카데미, 2008

문국진, 미술과 범죄. 예담 출판, 2006

문국진, 바우보, 미진사, 2009

이주헌, 지식의 미술관, 아트북스, 2009

문국진, 주검이 말해주는 죽음, 오픈하우스, 2009

문국진, 강창래(공저), 법의관이 도끼에 맞아 죽을 뻔했디, 알마출판, 2011

문국진, 지상아와 새튼이, 알마 출판, 2011

문국진, 예술작품의 후각적 감상, 알마출판, 2011

문국진, 법의학이 찾아내는 그림 속 사람의 권리, 예경, 2013

이주헌, 서양미술특강, 아트 북스, 2014

문국진, 이주헌(공저), 풍미 갤러리, 이야기있는집, 2015

문국진, 법의학, 예술작품도 해부하다 국판 287쪽 더스토리하우스' 2017

편찬위원 저' 법의학 2판, 법의학교과서편찬위원회, 정문각, 2017

高橋 嚴, 美術史から神秘學へ , 水聲社, 1982

岩月 賢一, 醫語語源散策, 醫學圖書出版, 1983

坂根 嚴夫, 科學と藝術の間, 朝日新聞社 出版部, 1986

岩井 寬, 色と形の 深層心理, NHKブックス, 1986

形の文化會, 生命の形, 身體の形, 工作舍, 1996

小林 昌廣, 臨床の藝術學, 昭和堂, 1999

岩田 誠, 腦と音樂, メディカルレビュー社, 2001

木村 三郎, 名畫を讀み解くアトリビュート, 淡交社, 2002

文國鎭, 上野 正彦, 韓國の 屍體, 日本の 死體, 靑春出版社, 2003

文國鎭, 美しき 死體の サラン, 靑春出版社, 2004

靑木 豊(編), 身體心理學, 川島書店, 2004

岩田 誠, 見る腦・描く腦, 東京大學出版會, 2007

岩田 誠, 河村滿, 社会活動と脳, 医学書院. 2008

茂木健一郎. 脳, 創造性, PHP. 2008

岩田 誠, 神經內科醫の 文學診斷 白水社 2008

古田 亮, 美術 ﹁心﹂ 論, 平凡社, 2012

文國鎭, 日本賠償科學會(共著), 賠償科學, 改訂版, 日本民事法學研究會, 2013

千足 伸行(監修),ギリシア・ローマ神話の絵画, 改訂版, 東京美術, 2014

岩田 誠, ホモ ピクトル ムジカーリス~アートの進化史, 中山書店, 2017

문예작품의 한풀이 법의학

초판인쇄 2020년 06월 22일
초판발행 2020년 06월 30일

지은이 문국진
발행인 박주인

발행처 도서출판 별하
등 록 2020년 05월23일 제 2020-000110호
주 소 경기도 고양시 일산동구 호수로 358-25 동문타워 II 204호
전 화 031-815-3394 │ 팩스 031-813-3394

ISBN 979-11-970821-0-8 (03600)

이 도서의 국립중앙도서관 출판예정도서목록(CIP)은
서지정보유통지원시스템 홈페이지(http://seoji.nl.go.kr)와
국가자료공동목록시스템(https://www.nl.go.kr/kolisnet)에서 이용할 수 있습니다.
(CIP제어번호: CIP2020024116)

* 도서출판 별하는 주.피앤지커뮤니케이션의 단행본 브랜드 입니다.
* 허락받지 못한 일부 이미지는 저작권자가 확인되는 대로 동의 절차를 밟을 예정입니다.
* 이 책의 내용 전부 또는 일부를 재사용하려면 지은이와 발행처의 동의를 받아야 합니다.
* 책값은 뒷면 표지에 적혀 있습니다.